Audition

福斯特◎编著

声音后期
主播速成手册

音频剪辑+录音配音+消音降噪+磁性美化

化学工业出版社

·北京·

内 容 简 介

　　本书是笔者在喜马拉雅平台的Audition后期声音课程总结，受到了20万粉丝的喜爱，同时又挑选了抖音上30个热门、高频、实用的案例，所编写而成的一本声音后期入门教程。书中赠送了160多个同步教学视频，读者用手机扫描书中的二维码即可观看，轻松学习！

　　本书分为五大篇幅：音频剪辑篇、录音配音篇、消音降噪篇、磁性美化篇及案例实战篇。通过Audition对各种类型的声音和音乐进行录制、剪辑、合成、降噪、变调、美化及声效处理等，帮助读者快速掌握声音后期制作与处理的方法。

　　本书适合各种水平的读者阅读，包括有声书配音主播、声音后期制作人员、音频录制人员、音频处理与精修人员、音频后期或特效制作人员，以及音乐制作爱好者、翻唱爱好者、音乐制作人、作曲家、录音工程师、DJ工作者和电影配乐工作者等，同时也可以作为各类音乐教材的辅导用书。

图书在版编目（CIP）数据

Audition声音后期主播速成手册：音频剪辑+录音配
音+消音降噪+磁性美化 / 福斯特编著. —北京：化学工
业出版社，2022.3
ISBN 978-7-122-40539-5

Ⅰ.①A… Ⅱ.①福… Ⅲ.①音乐软件 Ⅳ.①J618.9

中国版本图书馆CIP数据核字(2022)第000181号

责任编辑：李　辰　孙　炜　　　　　装帧设计：盟诺文化
责任校对：边　涛　　　　　　　　　封面设计：王晓宇

出版发行：化学工业出版社（北京市东城区青年湖南街 13 号　邮政编码 100011）
印　　装：天津图文方嘉印刷有限公司
787mm×1092mm　1/16　印张 15½　字数 355 千字　2022 年 5 月北京第 1 版第 1 次印刷

购书咨询：010-64518888　　　　　　售后服务：010-64518899
网　　址：http://www.cip.com.cn
凡购买本书，如有缺损质量问题，本社销售中心负责调换。

定　价：98.00 元　　　　　　　　　　　　　　　　　版权所有　违者必究

大咖推荐

曹易伦 | 青年影视导演；原SMG导演、配音演员；《大咖读书会》主讲人

这本书从基础理论到实践运用，逻辑严谨，深入浅出，可以在声音的后期剪辑和特效美化等方面给予声音工作者莫大的帮助。希望这本书能被更多声音创作者学习，让更多人有机会创作出更优质的声音故事。

郝健斌 | 有声语言学者；编剧

本书的读者是幸运的，通过阅读本书将能领悟一个从业十余年资深声音主播对声音后期技术独到而系统的理解。如果想让你的听众可以沉浸式地"声"临其境，那你一定不要错过本书。

陈露宝 | 影视后期剪辑师

他说："念念不忘，必有回响"。他说："人生没有白走的路，每一步都算数"。与福斯特相识的10年间，感动于他的真诚，欣赏他的勇气，佩服他的坚持。现在他把这本书捧到你面前，理论与实践的结合，加上深入浅出的讲解，无论你是声音后期爱好者，还是播音领域的从业者，都一定能通过阅读这本书而有所收获。

冯同庆 | 社会学家；作家

声音有着无限魅力，我的青春小说《南方 南方》便是由福斯特带着他的团队，把纸媒变成了有声剧。我生平第一次感受到，可以与声音如此这般亲近、玉声如乐、绘声绘色、声情并茂，共鸣、共赏、共情，仿佛听到了我自己的声音。始于福斯特老师的声音，体味出其中的神奇，邀你一起共勉。

何明家 | 陕西师范大学新闻与传播学院播音与主持艺术系教师；国家级普通话水平测试员；陕西师范大学口语传播研究中心、人际交流研究中心研究员

作为喜马拉雅平台的签约讲师，福斯特老师的声音后期课程系统、实操，口碑一直不错，相信声音主播阅读本书后，一定会得到提升，并能加快出品效率。

李哲川 | 录音师、音响师、中国传媒大学录音艺术硕士、声音学院奖获奖者

声音后期是一门很大的学问，很多有声主播有很好的声音基础，但是在声音后期上却不甚了解，这本书的主要作用就是为业内补短板，让有声主播更加了解声音后期制作的步骤，在工作中能够更加游刃有余，是一本难得的有声主播声音后期实用工具书。

连 智 | 声遇文化传媒主理人

声音可以很美，而后期制作能让你的声音更美。这本书详细介绍了Audition音频后期制作快速入门的方法，不管是恢宏大气的场景还是诙谐幽默的剧情，这本书一定能让你锦上添花，"用声音，遇见最美的你"。

许 健 | 原中央广播电视总台主持人；奥运会、全运会现场主持人；中国传媒大学播音主持硕士

在很多大型演出或比赛现场，都会有专业的音响师为我调音。但作为一名主持人或配音员，具备一定的音频操作剪辑能力是很重要的，这可以让我们更好地根据自己的需要进行声音作品的创作。这本《Audition声音后期主播速成手册》内容清晰，浅显易懂，是主播工作的好伴侣，推荐给大家阅读。

张耀元 | 大学教师

这是一本因爱而生的纯粹的书，这是一本无私有爱感恩的书，这是一本知行相资专业的书，这是一本填补空白入时的书，这是一本有理有据实用的书，这是一本你值得拥有的书。

郑 磊 | 自由剪辑师

掌握声音后期制作最有效的方式是找到一本知识体系全面的书籍进行学习。福斯特将多年的实战经验和科学实用的技巧荟萃到本书中，以通俗易懂的方式向大家解读了声音后期的快速进阶操作，让初学者效率速成。希望读到本书的你也可以找到能够把它发展成志趣的东西，或许还能成为一份全力以赴的热爱。

念念不忘，必有回响

2018年7月，我的首张知识付费专辑《声音后期大神养成攻略》上线。

2019年4月，出版社编辑找到我，商量将声音后期制作的课程内容整理成一本书出版，因为当时深知自己积累的知识还不够，觉得出版书籍的时机还没到，于是我果断拒绝了。

2020年底，出版社编辑再次找到我。由于后来多个声音后期制作课程的梳理和修正，我在实践和教学中也积累了更多的素材和心得，于是这次我答应了书籍出版的事。在这里感谢这位编辑两年来都没有放弃"佛系的我"。

2021年初，我整理好所有的文字资料，提交给了出版社，这时候我才真觉得时机到了。

2011年，我刚上大一，进入校广播站后，第一次接触"录播"。高中时在广播站，节目播出都是"直播"，我从未想过音频还可以变着花样后期制作。那时候，我第一次见到Adobe Audition，看到师父使用Adobe Audition剪辑音频，一系列降噪、混响等效果的使用，赋予了原始音频全新的生命力。也是从那个时候开始，我明白声音后期制作是主播必不可少的技能，后来我做广播站负责人时，所有的新人来到广播站的第一件事就是培训后期制作技能。可以说后期制作是主播成长路上必不可少又极其重要的一环。

软件是技术工具，能够帮助我们各种想法的落地。但是，声音后期制作既是一门技术，更是一门艺术。技术是基础，但更重要的是理念、是审美。

我的本科专业是工科，加上军校日常高强度的军事训练，好像成长环境和艺术并不沾边。但是我满腔热血，在火热的军营进行着各种艺术实践，那些年，我总是致力于做一个浪漫的工科生。于是，我做了几百期流行音乐广播节目；举办了大学首届"金话筒"主持人大赛；导演了很多部军旅微电影；在全军"微视频"创作大赛拿了一等奖；凭借艺术方面的成绩荣获三等功；在中央人民广播电台做记者时采访、录制、报道了很多鲜活的人和事……

这些全部建立在声音后期制作技术上，如果我不会这些，所有有趣的想法就不会转化为现实。同时，在多年的艺术实践中，审美的积累和修炼也在逐步提高着自己的艺术修

养。多年的教学实践，让我在输出的同时，也在努力输入。后来，我从工科生跨考到艺术研究生，除了技术实务应用，我也有自己更高的学术理想和追求。教学相长，谢谢我的学员们，双向奔赴，我们都在变成更好的自己。

谢谢学员们的喜欢与支持，《声音后期大神养成攻略》自问世以来，逐步成为年度精品付费课程。到本书出版之前，我同时制作推出了《喜播教育新晋主播训练营》《喜马拉雅有声书主播攀登计划》《喜马拉雅原创主播领航计划》《喜马拉雅全能播客训练营》《声遇高手养成计划》等知识付费专辑的声音后期制作课，助力近十万名学员追求自己的主播梦，提升主播们节目的后期质量。现在这本书要出版了，我们会有更多的渠道相遇、相伴、相知。

我根据多年的知识体系构建，以及教学经验的积累，整理成了这本书。它能全面系统地让各位主播快速掌握声音后期制作的技能。本书全程贯穿"理论基础知识+基础实践操作+实用技巧"的理念，具有以下几大特色：

- 20多个专家提醒放送：作者在编写时，将平时工作中总结的各方面软件的实战技巧、设计经验等毫无保留地奉献给读者，不仅大大丰富和提高了本书的含金量，更方便读者提升软件的实战技巧与经验，从而大大提高学习与工作效率，学有所成。
- 30多个抖音热门案例：作者在编写时，精心挑选了抖音、喜马拉雅等网络平台上主播们最关注、最想学的30多个热门、实用的音频后期案例，在本书中一一重现，将操作技法详细地向大家进行了讲解，满足大家对声音后期的学习需求。
- 135分钟语音视频演示：本书中的软件操作技能实例全部录制了带语音讲解的视频，时间长度达135分钟（2个多小时），重现书中所有实例操作，读者既可以结合书本学习，也可以独立观看视频演示像看电影一样进行学习，让学习变得更加轻松。
- 160多个典型技能实例：本书通过大量的技能实例来辅讲软件，共计160多个，帮助读者在实战演练中逐步掌握软件的核心技能与操作技巧。与同类书相比，读者可以省去学无用理论的时间，更能掌握超出同类书大量的实用技能和案例，让学习更加高效。
- 700多个素材效果奉献：随书包含了300多个素材文件和400多个效果文件。其中素材涉及有声读物、轻音乐、电视配音、短视频配音、旁白对话、电视插曲、古筝音乐、劲舞歌曲、手机铃声、名人歌曲、钢琴曲、电影片头音乐、广告音乐及各式风格的音频等，应有尽有，供读者使用。
- 2020多张图片全程图解：本书采用了2020张图片对软件技术、实例讲解、效果展示进行了全程式图解，通过这些大量清晰的图片，让实例的内容变得更通俗易懂，使读者一目了然，快速领会，举一反三，制作出更多专业的音频文件。

2015年，我在基层部队做排长。东北的寒冬，零下二十几度，经常要在下大雪的凌晨站岗，那时候与连队小战士一边跺脚一边畅聊未来，谈到梦想时，我说我希望自己30岁之前能出版一本书。当时，的确是苦中作乐、天马行空的幻想，如今幻想终于照进了现实。这本书出版时，我刚好29岁，早一些我写不出，晚一些我就30+了，命运的一切安排总是刚刚好。只要我们不放弃，一定会有好运气，做你该做的，想要的都在路上。

这本书很薄，薄到你能够快速get有声主播声音后期制作技能；这本书很厚，背后有我十年的积累和总结。这些年，很多学员曾给我留言，"福老师让我找到了声音的新大陆""福老师是我声音后期制作的启蒙人"……这些话一直温暖着我，照耀着我。

这是个"人人都是主播"的时代，无论你是什么行业，声音后期制作的需求无处不在。在你成为有声主播的道路上，如果这本书能温暖到你，照耀到你，是我莫大的荣幸。

我叫福斯特，很高兴认识你！让我们一起，用声音，去追光！

最后，感谢好友李哲川的专业技术指导，感谢化学工业出版社的真诚相助，让我有机会将自己的声音后期制作技术与经验，汇集成一本教程与大家见面。

笔　者

核心 1：音频剪辑篇

核心 2：录音配音篇

核心 5：案例实战篇

Chapter 1

启蒙:

音频行业的基础知识

章前知识导读

在学习 Adobe Audition 2021 软件之前，先来了解一下音频的基础知识，包括音频行业的背景、声学理论及数字音频基础知识等。掌握这些基础内容后，可以帮助读者更好地学习音频软件。

◀》 新手重点索引

▶ 音频行业的背景

▶ 声学理论

▶ 数字音频基础知识

1.1 音频行业的背景

本节先来了解一下音频行业的背景，包括音频行业发展趋势、音频人才市场概况、音频产品政策法规及有声书行业基础知识等内容。掌握这些内容，能让大家对音频行业有一个更好的认知。

1.1.1 音频行业发展趋势

目前来看，音频行业能够满足人们在碎片化时间获取内容及信息的需求，比如人们可以一边开车一边听，一边做家务一边听，一边学习一边听，创造了生活的另一个平行时空。同时能让主播通过声音更好地进行情况表达和氛围渲染，还能使用户在获取内容时具有更大的想象空间。最重要的是，音频领域还是一片蓝海，用户可以在这片蓝海收获财富，收获人气打造品牌。

为什么说在音频领域可以收获财富和人气呢？下面来分析一下现在国内音频的消费现状。

（1）平台赚钱模式

现在全网音频类和有声读物类平台有100多个。以喜马拉雅、蜻蜓FM和荔枝这三大主流在线音频平台为例，目前喜马拉雅和蜻蜓FM主要围绕广告、付费内容获得盈利；而荔枝平台则主要以直播打赏、广告收入及IP打造等盈利。最主要的是这些平台对于主播都有培养和扶持计划，而且从近几年的主流媒体来看，《朗读者》《声临其境》等节目的大热，更是带动了一大批音频行业的从业人员和爱好者。

（2）个人赚钱模式

10年前的年轻人想要参与内容和节目的创作，大都有很高的门槛。比如，要进入报社、电视台及广播电台等单位，这类单位名额有限，条件很高，要常年实习。大部分人都需要在一线摸爬滚打很多年，才有机会真正走到台前展现个人的才华，但是因特网给了音频行业和从业人员一个特别好的机会。

如今，卖"声"时代已经全面来临，越来越多的人开始创作声音类的内容，只要你有好的稿件，就可以进行音频创作。对于喜欢的书籍、影视剧及漫画等，都可以进行二次创作，这类音频的用户黏性较高且大部分用户都愿意付费。

★ 专家指点 ★

如果你是音频技术专家，同样也可以在这个行业里面"掘金"。一般来说，音频后期制作的费用是非常可观的。当然，如果你是音频后期方面的"小白"，想要从事音频领域的工作，那么或多或少都必须掌握基础的音频技术。

总而言之，如果你深入音频领域，必然可以收获财富。不管你是职业主播，还是声音爱好者，只需要动动口，就能多一份收入。

（3）收获人气打造品牌

音频可以承载你感兴趣的任何题材，如情感、旅行、理财、军事、娱乐、汽车及育儿等，因此音频不仅可以创收财富，还可以打造自媒体品牌，助你收获人气。

图1-1所示为情感公众号"夜听"的关注页面，该公众号从2017年下半年开始，每晚发一段音频，半年时间就在公众号上聚集了2000+万粉丝，如今靠广告就能变现上百万。

图1-2所示为笔者在喜马拉雅App上的主页，笔者的首张知识付费专辑《声音后期大神养成攻略》便是在喜马拉雅平台上线的。

图 1-1　情感公众号"夜听"的关注页面　　图 1-2　喜马拉雅签约主播福斯特的主页

若要从事音频领域，还需要了解该行业未来的发展趋势，具体如下。

➢ 在线音频平台未来的竞争必然是内容质量的竞争。练就好声音，学会创造好声音是第一步，也是基础，但是优质的发声内容会让你走得更远。

➢ 知识付费必然涉及版权，随着人们对版权保护的意识逐渐增强，未来在线音频平台版权争夺和保护将成为知识付费类音频的重点。所以，应该学习制作原创数字音乐、原创内容节目等技巧。

➢ 人工智能语音冲击配音行业。未来的传媒业将与人工智能技术产生密切的联系，朝着智能化媒体的方向迈进。人工智能技术不仅改变了广播媒介技术与广播节目产品形态，更可能重塑整个广播媒体的运营方式与产业面貌。

1.1.2　音频人才市场概况

音频领域有怎样的技能要求？你希望进入哪个音频行业工作呢？下面将介绍音频人才市场的相关情况。

首先，一起来了解一下传统地方广播电台。大家是否还记得电影《从你的全世界路过》中那一段记忆非常深刻的电台播音？现在可以通过各种渠道收听各地广播电台的FM调频广播，如手机、车载收音机等。其实很多爱好广播的人都有一个电台主播梦，那么接下来给大家分析一下现在各地电台主播的工作门槛。

➢ 应聘各地的电台主播需要播音、主持等相关专业本科及以上学历，持有国家普通话一级乙等以上证书及主持人上岗证。但是目前来看，虽然学历要求仍旧是本科以上，但是专业对口方面的条件放宽松了许多，不一定必须是播音主持专业毕业的。

➢ 应聘各地的电台主播需要具有广播主持及编辑工作经验，熟练掌握广播音频制作系统

等基本的广播技能。这一点告诉我们，声音和主持功底一定要有基础，同时不只是需要优美的声音，整个广播系统的操作和声音后期的制作都要很精通，这也是需要学习本书内容的一个方面。

➢ 电台主播的薪资状况。每个电台的收听率大多决定了电台主播的工资，各个电台的工资都不一样，收听量低的工资少点，人气旺的主播自然工资就高一点。

接下来给大家介绍一下音频人才市场的另外一个重要分支，即网络自媒体主播，它可以分为以下三大类。

第1类就是喜马拉雅、蜻蜓FM及荔枝等网络电台。在这个人人都是播客的时代，每个人都可以开通自己的网络电台，打造自己的自媒体品牌。如果你声音好、内容优质，在网络平台坚持做主播，还会被各大平台官方发现，从而成为签约主播，将爱好真正变成事业。同时，如果你有足够的专业独家原创内容，在这个知识付费的风口上，可以发布很多优质的付费精品课程，在网络平台实现内容的变现。条件和实力比较好的主播还可能成为网络平台的签约主播，月入过万根本不是问题。

第2类就是微博、微信公众号及抖音等自媒体平台。在音频市场中做网络自媒体主播，要懂得全面撒网，利用全网所有可以曝光吸粉的平台和形式，打造出自己的自媒体矩阵。在这些音频行业的衍生领域或者关联领域，流量就是王道，运营好就能变现。

第3类则是创办多媒体工作室，这些工作室可以分为以下两种。

（1）独立音乐工作室

在市面上听到的大部分歌曲基本都是音乐工作室做出来的。一个独立的音乐室可以满足歌曲前期录音和后期制作的全过程，所用到的软件不仅仅是Adobe Audition，还需要Cubase、FL studio等更加满足音频处理的专业软件。

（2）音、视频工作室

普通的音、视频工作室主要用于音频节目的录制包装、传统影视类企业宣传片等配音录制和后期制作。这样的工作室，一般使用Adobe公司的Adobe Audition、Adobe After Effects和Adobe Premiere软件就可以满足基本的要求。

上述两种工作室，如果是自己作为创始人去创办的话，需要注意以下事项。

➢ 确立自己所要创办的工作室的名称、类型及营业范围，然后去办理营业执照。

➢ 准备好专业的设备。备好预算经费，根据所创办的工作室类型和职能去准备录音室、后期剪辑室等。

➢ 人才贮备。专业的行业需要专业的人，如果合作伙伴都是这个领域的，自然可以承担一部分职务；如果专业人员缺乏，一定要及时招聘人才。

➢ 广告宣传。线下跑业务和线上广告投放同时进行，提高工作室的知名度，这样才有各种各样的合作机会。

1.1.3 音频产品政策法规

正所谓，没有规矩不成方圆，近几年越来越多的人开始进入音频行业，音频内容类产

品的政策法规也慢慢被人重视。

主播在进行内容上传时，应遵守版权声明相关约定，只上传版权拥有者允许你上传的声音文件。如果上传低俗不雅、违法违规或盗版等内容，将不会通过审核，或者将会导致封号、下架、索赔，甚至被追究刑事责任；并且各平台有权对上传的文字、图片、视频、音频、多媒体资料或其他内容随时进行检查或编辑，如果发现上传的内容不符合平台规范，平台有权删除或修改所上传的内容。

因此，主播在制作音频内容类产品前，应对相关政策和法规有所了解，不要滥用流量，及时避开雷区。此外，在日常运营中也要注意背景音乐的使用一定要符合规定，如果使用没有被授权过的音乐，则作品会被下架，或者面对不必要的麻烦。

1.1.4　有声书行业基础知识

有声书是一种个人或多人依据文稿，并借助不同的声音表情和录音格式所录制的作品，常见的有声书格式有录音带、CD及数位档（如MP3）等。有声书一词约在20世纪80年代出现，意为这是一本用声音来表达内容的书。

有声书的内容可以用朗读、广播剧或专题报道来呈现，以音频的形式存在和传播。传统的有声读物内容多样，包括录制成音频形式的章回小说、文学诗歌、散文集、纪实传奇及相声小品等；而新派有声读物的内容则跨度更大，可以由有声读物网站筛选、编辑，自己做内容进行录制转换，包括文化、生活、情感、科技、时尚、娱乐及理财等。

目前来看，有声读物的网络传播是一个具有无限潜力的产业，主播只要在符合国家法律、法规的前提下，充分考虑不同听众的需求，即可确定适合自身长期发展的道路。

1.2　声学理论

声音是一种看不见、摸不着的东西，主要通过在空气中传播，如说话的声音、钢琴的弹奏声及二胡的弹唱声等，然后传到人的耳朵里，才能听到这些声音。本节将介绍声音的三要素、声音的波动现象、人耳的构造及听觉效应等内容。

1.2.1　声音的三要素

人耳对不同强度、不同频率声音的听觉范围称为声域。在人耳的声域范围内，声音听觉心理的主观感受主要有响度、音调、音色等特征和掩蔽效应、高频定位等特性。其中响度、音调和音色称为声音三要素，分别对应声音的强弱、高低和品质。

接下来，通过直观量化的方式学习声音的三要素，如图1-3所示。

响度	声源振动的幅度称为振幅,声音的响度和声源的振幅有关,声波振动幅度越大则响度也越大。例如,用较大的力量敲鼓时,鼓膜振动的幅度大,发出的声音响;轻轻敲鼓时,鼓膜振动的幅度小,发出的声音弱。
音调	声源每秒钟振动的次数称为频率,音调高低和声源振动的频率有关,频率越低,音调越低;频率越高,音调越高。例如,分别敲击小鼓和大鼓,小鼓被敲击后振动频率快,发出的声音比较清脆,即音调较高;而大鼓被敲击后振动频率较慢,发出的声音比较低沉,即音调较低。
音色	音色与声波的振动波形有关,或者说与声音的频谱结构有关。不同的人说话声音不同,就是指音色不同;音色不同是因为发声体的材料、结构等不同而引起的。例如,当听胡琴和扬琴等乐器同奏一个曲子时,虽然它们的音调相同,但却能把不同乐器的声音区别开来。这是因为各种乐器的发音材料和结构不同,它们发出同一个音调的声音时,虽然基波相同,但谐波构成不同,因此产生的波形不同,从而造成音色不同。

图 1-3　直观量化学习声音三要素

1.2.2　声音的波动现象

产生振动的发声物体称为声源体,当一个声源体产生振动时,振动的能量会以波纹状向四周扩散,这就是声波。

声音的音波有高有低,有快有慢。如果音波移动快速快,声音就会很大,在声音的属性中,主要通过声音的频率和振幅来展现和描述音波的属性,声音中的频率大小与声音的音高对应,振幅与声音的大小对应。

所以,在平常听到的所有声音中,是包含了声音频率在内的,一般人的耳朵可以听到的声音频率范围为20~20000赫兹,某些动物的耳朵可以听到高达17万赫兹的声音,海里的某些动物还可以听到15~35赫兹范围内的小声音。

如图1-4所示,以波浪线的形式表现了声音频率振动的波形图,波形的零点线表示静止中的空气压力,当声音波动为停止状态到达最低点时,代表空气中的压力较低;当声音波动为振动状态到达最高点时,代表空气中的压力较高。

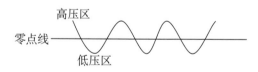

图 1-4　音频振动的波形图

在音频波形图中,各部分的含义如表1-1所示。

表 1-1　音频波形图中各部分的含义说明

名　称	含　义
零点线	在音频波形图中,零点线是指在外界大气压力的正常状态下,音频声音所指的基准线。当声音的波形与零点线相交时,表示没有任何声音,即静音。
高压区	在音频波形图中,高压区中的声波是指空气中的压力比外界大气的气压要高很多。
低压区	在音频波形图中,低压区中的声波是指空气中的压力比外界大气的气压要低很多。

1.2.3　人耳的构造及听觉效应

人耳由外耳、中耳和内耳3部分构成，各部分具有不同的作用，它们共同来完成人的听觉。

➤ 外耳，包括耳壳和外耳道，起着收集声音的作用。

➤ 中耳，包括鼓膜、鼓室、咽鼓管等部分，由耳壳经过外耳道可通到鼓膜，便进入中耳了。鼓膜俗称耳膜，呈椭圆形，只有它才是接收声音信号的，能够随着外界空气的振动而振动，再把这些振动传给后面的器官。

➤ 内耳，由前庭、半规管和耳蜗3部分组成，内耳中有位置觉感受器和听觉感受器，相对应的是躯体平衡和听力两大主要功能。其中，耳蜗主要负责将听觉神经传导到大脑中产生听力。

人耳具备七大听觉感知效应，如图1-5所示。

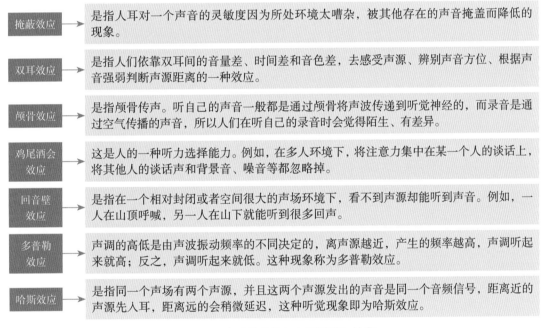

掩蔽效应	是指人耳对一个声音的灵敏度因为所处环境太嘈杂，被其他存在的声音掩盖而降低的现象。
双耳效应	是指人们依靠双耳间的音量差、时间差和音色差，去感受声源、辨别声音方位、根据声音强弱判断声源距离的一种效应。
颅骨效应	是指颅骨传声。听自己的声音一般都是通过颅骨将声波传递到听觉神经的，而录音是通过空气传播的声音，所以人们在听自己的录音时会觉得陌生、有差异。
鸡尾酒会效应	这是人的一种听力选择能力。例如，在多人环境下，将注意力集中在某一个人的谈话上，将其他人的谈话声和背景音、噪音等都忽略掉。
回音壁效应	是指在一个相对封闭或者空间很大的声场环境下，看不到声源却能听到声音。例如，一人在山顶呼喊，另一人在山下就能听到很多回声。
多普勒效应	声调的高低是由声波振动频率的不同决定的，离声源越近，产生的频率越高，声调听起来就高；反之，声调听起来就低。这种现象称为多普勒效应。
哈斯效应	是指同一个声场有两个声源，并且这两个声源发出的声音是同一个音频信号，距离近的声源先入耳，距离远的会稍微延迟，这种听觉现象即为哈斯效应。

图 1-5　人耳具备的七大听觉感知效应

1.3　数字音频基础知识

本节来了解一下数字音频的基础知识，包括音频信号的数字化技术、数字音频压缩技术、信道编码与调制技术及常见的数字音频格式等内容。掌握这些内容后，读者能对录音及后期编辑与制作的基本思路有一个更深的了解，今后使用软件时也不会盲目，能够善于跟着软件的发展来不断掌握新技能。

1.3.1 音频信号的数字化技术

随着经济和生产力的不断完善和发展，记录和处理音频信号的方式越来越复杂，因此部分专家学者试图开发出模拟的音频技术和数字音频技术。直到20世纪70年代晚期，数字音频技术才逐渐成熟起来，第一代数字音频媒体CD于1982年开始推向消费者市场，并得到普及使用。

声音的数字化需要经历3个阶段，分别是采样、量化和编码，下面进行详细讲解。

（1）采样

采样频率是指音频信号采样时每秒的数字快照数量，这个速度决定了一个音频文件的频率范围（或称为频响带宽）。采样频率越高，数字波形的形状越接近原来的模拟波形；采样频率越低，数字音频的波形越容易被扭曲，从而背离原始音频，造成频率失真。

（2）量化

所谓数字音频的量化，是指按照一定的数值量把经过采样得到的瞬时幅度值离散化，这个规定的数值量称为位深度，也称为量化精度或量化比特数，它决定了数字音频的动态范围。较高的位深度可以提供更多可能性的振幅值，从而产生更大的动态范围和更高的信号噪声比，提高信号的保真度。

目前，采用16 bit（位）位深度的数字音频是最常见的，它能达到CD音质，但有些Hi-Fi音频系统使用32 bit（位）位深度，而在有些对音质要求较低的场合，如网络电话，也可能使用8 bit（位）位深度。不同的数字音频位深度对应的声音品质如表1-2所示。

表 1-2 不同的数字音频位深度对应表

位深度	质量级别	振幅值	动态范围
8 位	电话	256	48 dB
16 位	音频 CD	65 536	96 dB
24 位	音频 DVD	16 777 216	144 dB
32 位	最好	4 294 967 296	192 dB

（3）编码

编码是声音数字化的最后一步，其实声音模拟信号经过采样和量化后已经变成了数字形式，但为了便于加密，并且在编辑处理及其他媒体的结合上更加方便，需要对其进行编码，以减少数据量。因此，数字音频技术逐渐成为当代声音处理领域中的主流技术。

1.3.2 数字音频压缩技术

因为音频信号数字化以后需要很大的存储容量来存放，所以很早就有人开始研究音频信号的压缩问题。

音频信号的压缩不同于计算机中二进制信号的压缩。在计算机中，二进制信号的压缩必须是无损的，也就是说，信号经过压缩和解压缩以后，必须和原来的信号完全一样，不能有一个比特的错误，这种压缩称为无损压缩。

音频信号的压缩则不同，它的压缩可以是有损的，只要压缩以后的声音和原来的声音听上去一样即可。因为人的耳朵对某些失真并不灵敏，所以压缩时的潜力就比较大，也就是压缩的比例可以很大。

音频信号在采用各种标准的无损压缩时，其压缩比最多可以达到1.4倍，但在采用有损压缩时其压缩比就可以很高。

1.3.3 信道编码与调制技术

信源编码是以提高通信有效性为目的的，为了减少或消除信源剩余度而进行的信源符号序列变换。其作用有两个，一是数据压缩；二是可以将信源的模拟信号转化成数字信号，实现模拟信号的数字化传输。

在数字信号传输过程中，如果出现差错和干扰，会使接收端产生图像跳跃、不连续等现象，而信道编码就是对传输的数字信号进行纠错、检错，提高系统的可靠性，增强抵御干扰的能力和纠错的能力。

有效性和可靠性是信道传输性能中的两个主要指标，而信道编码的调制技术则是传输性能中的关键之一。由信源直接生成的信号称为基带信号，调制传输就是用基带信号对载波波形的某个参数进行控制，形成适合于线路传送的信号。当已调制信号到达接收端时，再进行解调，即将经过调制器变换过的模拟信号去掉载波恢复成原来的基带信号，这就是整个信道编码的调制技术。

1.3.4 常见的数字音频格式

简单来说，数字音频的编码方式就是数字音频格式，不同的数字音频设备对应着不同的音频文件格式。下面介绍市面上常见的几种数字音频格式。

（1）CDA

在大多数播放软件的"打开文件类型"中，都可以看到*.cda格式，即CD音轨。标准CD格式也就是44.1K的采样频率，速率为88K/s，16位量化位数。因为CD音轨可以说是近似无损的，因此它的声音基本上是忠于原声的，所以用户如果是一个音响发烧友，CD是首选，它会让用户感受到天籁之音。

CD光盘可以在CD唱机中播放，也能用计算机里的各种播放软件播放。一个CD音频文件是一个*.cda文件，这只是一个索引信息，并不是真正的包含声音信息，所以不论CD音乐的长短，在计算机上看到的*.cda文件都是44字节长。

（2）MP3

MP3是一种音频压缩技术，其全称是动态影像专家压缩标准音频层面3（Moving Picture Experts Group Audio Layer Ⅲ），简称MP3，它被设计用来大幅度地降低音频数据量。利用MPEG Audio Layer Ⅲ的技术，将音乐以1∶10甚至1∶12的压缩率压缩成容量较小的文件，而对于大多数用户来说，重放的音质与最初不压缩的音频相比没有明显的下降。它是在1991年由位于德国埃尔朗根的研究组织Fraunhofer-Gesellschaft的一组工程师发明和

标准化的。用MP3形式存储的音乐称为MP3音乐，能播放MP3音乐的机器称为MP3播放器。

目前，MP3已经成为最为流行的一种音乐文件，原因是MP3可以根据不同需要采用不同的采样率进行编码。其中，127kbps采样率的音质接近于CD音质，而其大小仅为CD音乐的10%。

（3）WAV

WAV格式是微软公司开发的一种声音文件格式，也称为波形声音文件，是最早的数字音频格式，受Windows平台及其应用程序广泛支持。WAV格式支持许多压缩算法，支持多种音频位数、采样频率和声道，采用44.1kHz的采样频率，16位量化位数，因此WAV的音质与CD相差无几，但WAV格式对存储空间需求太大，不便于交流和传播。

（4）WMA

WMA是微软公司在因特网音频、视频领域的力作。WMA格式可以通过减少数据流量但保持音质的方法来达到更高的压缩率目的。其压缩率一般可以达到1∶18。另外，WMA格式还可以通过DRM（Digital Rights Management）方案防止复制，或者限制播放时间和播放次数，以及限制播放机器，从而有力地防止盗版。

（5）AAC

AAC（Advanced Audio Coding）的中文名称为"高级音频编码"，出现于1997年，基于MPEG-2的音频编码技术，由诺基亚和苹果等公司共同开发。AAC是一种专为声音数据设计的文件压缩格式，与MP3不同，它采用了全新的算法进行编码，更加高效，具有更高的"性价比"。

利用AAC格式，可以使人在感觉声音质量没有明显降低的前提下，文件体积更加小巧。AAC格式可以用苹果iTunes转换，苹果iPod和诺基亚手机也支持AAC格式的音频文件。

（6）MIDI

MIDI又称为乐器数字接口，是数字音乐电子合成乐器的统一国际标准。它定义了计算机音乐程序、数字合成器及其他电子设备交换音乐信号的方式，规定了不同厂家的电子乐器与计算机连接的电缆和硬件及设备间数据传输的协议，可以模拟多种乐器的声音。

MIDI文件就是MIDI格式的文件，在MIDI文件中存储的是一些指令，把这些指令发送给声卡，声卡就可以按照指令将声音合成出来。

（7）APE

APE格式是目前流行的数字音乐文件格式之一。与MP3这类有损压缩方式不同，APE是一种无损压缩音频技术，也就是说将从音频CD上读取的音频数据文件压缩成APE格式后，还可以再将APE格式的文件还原，而还原后的音频文件与压缩前一模一样，没有任何损失。

APE的文件大小约为CD的一半，随着宽带的普及，APE格式受到了许多音乐爱好者的喜爱，特别是对于希望通过网络传输音频CD的朋友来说，APE可以帮助他们节约大量

的资源。

（8）FLAC

FLAC与MP3格式相仿，都是音频压缩编码，但FLAC是无损压缩，也就是说音频以FLAC编码压缩后不会丢失任何信息，将FLAC文件还原为WAV文件后，与压缩前的WAV文件内容相同。

而且可以使用播放器直接播放FLAC压缩的文件，就像播放MP3文件一样。FLAC文件的体积同样约等于普通音频CD的一半，并且可以自由地互相转换，所以它也是音乐光盘存储在计算机上的最好选择之一，它会完整保留音频的原始资料，用户可以随时将其转回光盘，音乐质量不会发生任何改变。而在播放当中，FLAC文件的每个数据帧都包含了解码所需的全部信息，中间的错误不会影响其他帧的正常播放，这保证了它的实用有效性和最小的网络时间延迟。

目前在国内市场上，FLAC已经是与APE齐名的两大最常用的无损音频格式之一。较APE而言，它体积略大一点，但是兼容性好，编码速度快，播放器支持更广。

Chapter
2

基础:

Audition 的基本操作

章前知识导读

使用 Adobe Audition 2021 对音乐进行编辑时，会涉及一些音频文件的基本操作，如新建音频文件、打开音频文件、保存音频文件、关闭音频文件及导入音频文件等。本章主要介绍在 Adobe Audition 2021 中操作音频文件的方法。

◀) 新手重点索引

▶ 认识 Audition 的工作界面

▶ 熟悉 Audition 的基本操作

2.1 认识Audition的工作界面

Adobe Audition 2021的工作界面提供了完善的音频与视频编辑功能，利用它可以全面控制音频的制作过程，还可以为采集的音频添加各种滤镜效果等。

在Adobe Audition 2021的工作界面中，可以清晰而快速地完成音频素材的编辑与剪辑工作。Adobe Audition 2021的工作界面主要包括标题栏、菜单栏、工具栏、浮动面板及编辑器等部分，如图2-1所示。

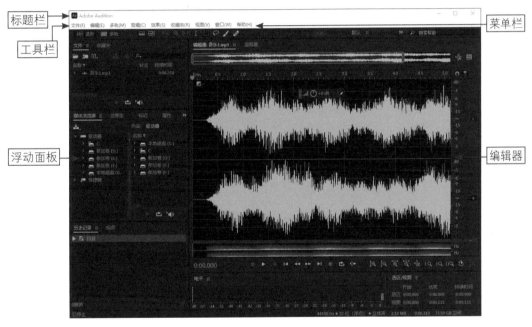

图 2-1　Adobe Audition 2021 工作界面

2.1.1　认识标题栏

标题栏位于整个窗口的顶端，显示了当前应用程序的名称，以及用于控制文件窗口显示大小的"最小化"按钮━、"最大化"按钮□和"关闭"按钮✕，如图2-2所示。

图 2-2　标题栏

在标题栏左侧的程序图标 Au 上单击，在打开的菜单中可以执行还原、移动、大小、最小化、最大化及关闭等操作。

2.1.2 认识菜单栏

菜单栏位于标题栏的下方，由"文件""编辑""多轨""剪辑""效果""收藏夹""视图""窗口"和"帮助"等9个菜单命令组成，如图2-3所示。

| 文件(F) | 编辑(E) | 多轨(M) | 剪辑(C) | 效果(S) | 收藏夹(R) | 视图(V) | 窗口(W) | 帮助(H) |

图2-3 菜单栏

在菜单栏中，各菜单的主要作用如下。

➤ "文件"菜单：在该菜单中可以进行新建、打开和退出等操作，如图2-4所示。

➤ "编辑"菜单：在该菜单中可以进行撤销、重做、剪切、复制和粘贴等编辑操作，如图2-5所示。

➤ "多轨"菜单：在该菜单中可以进行添加轨道、插入文件及设置节拍器等操作，如图2-6所示。

图2-4 "文件"菜单　　　　图2-5 "编辑"菜单　　　　图2-6 "多轨"菜单

➤ "剪辑"菜单：在该菜单中可以进行拆分、剪辑增益、静音、分组、伸缩、重新混合、淡入及淡出等操作，如图2-7所示。

➤ "效果"菜单：在该菜单中可以进行振幅与压限、延迟与回声、诊断、滤波与均衡、调制及混响等操作，如图2-8所示。

➤ "收藏夹"菜单：在该菜单中可以进行删除收藏、编辑收藏、开始记录收藏及停止记录收藏等操作，如图2-9所示。

图 2-7 "剪辑"菜单

图 2-8 "效果"菜单

图 2-9 "收藏夹"菜单

> "视图"菜单：在该菜单中可以进行多轨编辑器、显示编辑器面板控制、时间显示及视频显示等操作，如图2-10所示。

> "窗口"菜单：在该菜单中可以进行工作区的新建与删除操作，以及显示与隐藏"编辑器""文件"和"历史记录"等面板的操作，如图2-11所示。

> "帮助"菜单：在该菜单中可以进行Adobe Audition帮助、Adobe Audition支持中心、快捷键及显示日志文件等操作，如图2-12所示。

图 2-10 "视图"菜单

图 2-11 "窗口"菜单

图 2-12 "帮助"菜单

★ 专家指点 ★

在 Adobe Audition 2021 工作界面的菜单列表中，相应命令右侧显示了部分快捷键，按相应的快捷键，也可以快速执行相应的命令。例如，按【F1】键，也可以快速打开 Adobe Audition 2021 的帮助窗口，在其中可以查阅相应的帮助信息。

2.1.3 认识工具栏

工具栏位于菜单栏的下方，主要用于对音乐文件进行简单的编辑操作，它提供了控制音乐文件的相关工具，如图2-13所示。

图 2-13 工具栏

在工具栏中，各工具和按钮的主要作用如下。

➢ "查看波形编辑器"按钮 ⊞ 波形 ：单击该按钮，可以在波形编辑状态下，编辑单轨中的音频对象。

➢ "查看多轨编辑器"按钮 ▦ 多轨 ：单击该按钮，可以在多轨编辑状态下，编辑多轨中的音频对象。

➢ 显示频谱频率显示器工具█：单击该按钮，可以显示音频素材的频谱频率。

➢ 显示频谱音调显示器工具█：单击该按钮，可以显示音频素材的频谱音调。

➢ 移动工具█：单击该按钮，可以对音频素材进行移动操作。

➢ 切断所选剪辑工具█：单击该按钮，可以对音频素材进行分割操作。

➢ 滑动工具█：单击该按钮，可以对音频素材进行滑动操作。

➢ 时间选择工具█：单击该按钮，可以对音频素材进行部分选择操作。

➢ 框选工具█：单击该按钮，可以对音频素材进行框选操作。

➢ 套索选择工具█：单击该按钮，可以使用套索的方式对音频素材进行选择操作。

➢ 画笔选择工具█：单击该按钮，可以使用画笔的方式对音频素材进行选择操作。

➢ 污点修复画笔工具█：单击该按钮，可以对素材进行污点修复操作。

➢ "默认"按钮█ ≡：单击该按钮，可以切换至默认的音频编辑界面。

2.1.4 认识浮动面板

浮动面板位于工作界面的左侧和下方，主要用于对当前的音频文件进行相应设置。单击菜单栏中的"窗口"菜单，在打开的菜单中选择相应的命令，即可显示相应的浮动面板。图2-14所示为"文件"面板；图2-15所示为"媒体浏览器"面板。

图 2-14　"文件"面板

图 2-15　"媒体浏览器"面板

2.1.5　认识编辑器

　　Adobe Audition 2021中的所有功能都可以在"编辑器"窗口中实现。打开或导入音乐文件后，音乐文件的音波即可显示在"编辑器"窗口中，此时所有操作将只针对该"编辑器"窗口。若想对其他音乐文件进行编辑，切换至其他音乐的"编辑器"窗口即可。

　　在Adobe Audition 2021中，编辑器也分为两种类型，一种为波形状态下的"编辑器"窗口，另一种为多轨状态下的"编辑器"窗口，这两种"编辑器"窗口的显示和功能是不一样的。

　　在Adobe Audition 2021工作界面的工具栏中，单击"查看波形编辑器"按钮 ████ 波形，即可查看波形状态下的"编辑器"窗口，如图2-16所示。单击"查看多轨编辑器"按钮 ████ 多轨，即可查看多轨状态下的"编辑器"窗口，如图2-17所示。

图 2-16　查看"波形"状态下的"编辑器"窗口

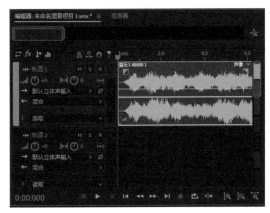

图 2-17　查看"多轨"状态下的"编辑器"窗口

★ 专家指点 ★

　　除了使用上述方法切换编辑器模式，在"视图"菜单中选择"波形编辑器"命令或"多轨编辑器"命令，也可以快速切换至相应的"编辑器"窗口。

2.2 熟悉Audition的基本操作

在Adobe Audition 2021中，需要熟悉并掌握一些基本的操作，包括单轨音频文件的新建方法和多轨混音文件的新建方法，以及打开、保存、关闭和音频文件的方法等。

2.2.1 新建单轨音频文件

当主播需要在Adobe Audition 2021软件中录制新的声音、歌曲、合成多段MP3音频文件时，就需要新建空白的音频文件。下面将介绍通过"音频文件"命令新建空白单轨音频文件的操作方法。

扫码看教学视频

STEP 01 进入Audition的工作界面，在菜单栏中选择"文件"|"新建"|"音频文件"命令，如图2-18所示。

STEP 02 弹出"新建音频文件"对话框，在"文件名"文本框中输入音频文件的名称，如图2-19所示。

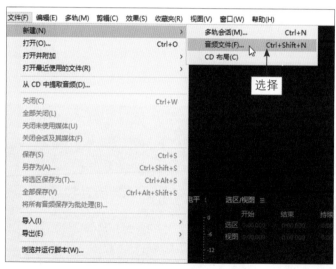

图 2-18 选择"音频文件"命令

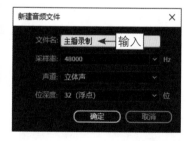

图 2-19 输入音频文件的名称

STEP 03 ❶单击"采样率"右侧的下拉按钮；❷在打开的下拉列表框中可以选择音频的采样率类型，如图2-20所示。

STEP 04 ❶单击"声道"右侧的下拉按钮；❷在打开的下拉列表框中可以选择声道的类型，包括5.1、单声道、立体声等，如图2-21所示。

STEP 05 单击"确定"按钮，即可新建空白的音频文件，在编辑器中可以查看新建的空白单轨音频文件，效果如图2-22所示。

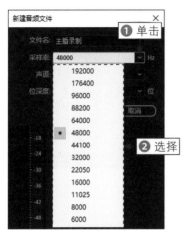

图 2-20　选择音频采样率类型

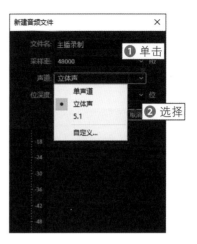

图 2-21　选择声道的类型

图 2-22　新建的空白单轨音频文件效果

★ 专家指点 ★

　　在 Adobe Audition 2021 的工作界面中，按【Ctrl+Shift+N】组合键，也可以新建空白单轨音频文件。

2.2.2　新建多轨混音文件

扫码看教学视频

　　多轨混音文件是指包含多条轨道的音乐项目文件，其中包括视频轨道、单声道轨道、立体声轨道及5.1轨道等，在这些轨道中可以导入视频文件和不同的声音文件，使用户制作出符合自身需要的音乐或影片项目。下面介绍新建多轨混音文件的操作方法。

　　STEP 01 进入Audition的工作界面，在"文件"面板中，❶单击"新建文件"按钮█；❷在打开的下拉列表框中选择"新建多轨会话"选项，如图2-23所示。

　　STEP 02 弹出"新建多轨会话"对话框，❶在"会话名称"文本框中输入多轨会话项目的文件名称；❷单击"文件夹位置"右侧的"浏览"按钮，如图2-24所示。

图 2-23 选择"新建多轨会话"选项

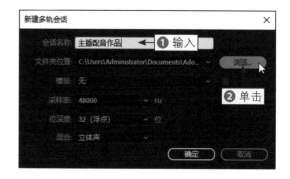

图 2-24 单击"浏览"按钮

STEP 03 弹出"选择目标文件夹"对话框，❶在其中设置多轨文件的保存位置；❷单击"选择文件夹"按钮，如图2-25所示。

STEP 04 返回"新建多轨会话"对话框，此时在"文件夹位置"文本框中，❶显示了刚设置的文件保存位置；❷单击"确定"按钮，如图2-26所示。

图 2-25 单击"选择文件夹"按钮

图 2-26 单击"确定"按钮

STEP 05 执行操作后，即可新建多轨混音文件，效果如图2-27所示。

图 2-27 新建的多轨混音文件效果

★ 专家指点 ★

在 Adobe Audition 2021 软件中，还可以通过以下 3 种方法新建多轨混音项目。

·按【Ctrl+N】组合键，可以新建多轨混音项目文件。

·在菜单栏中，通过选择"文件"|"新建"|"多轨会话"命令，可以新建多轨混音项目文件。

·在"文件"面板的空白位置上单击鼠标右键，在弹出的快捷菜单中选择"新建" | "多轨混音项目"命令，可以新建多轨混音项目文件。

2.2.3 音频文件的打开方法

扫码看教学视频

打开音频文件是指通过Adobe Audition 2021软件中的"打开文件"对话框，打开硬盘中已保存的音频或音乐文件，方便对之前没有制作好的音乐重新进行修改和后期处理。

在以下两种情况下，都需要打开音频文件。

➢ 当用户需要重新编辑已保存的音频或音乐文件时，需要打开硬盘中已存储的音频。

➢ 当需要合成多段MP3或其他格式的音乐文件时，需要先打开音频文件。

下面介绍打开音频文件的操作方法。

STEP 01 在"文件"面板的空白位置上单击鼠标右键，在弹出的快捷菜单中选择"打开"命令，如图2-28所示。

STEP 02 弹出"打开文件"对话框，❶在其中选择需要打开的音频文件；❷单击"打开"按钮，如图2-29所示。

STEP 03 执行操作后，即可打开所选择的音频文件，在"编辑器"窗口中可以查看打开的音频文件，如图2-30所示。

图 2-28 选择"打开"命令

图 2-29 单击"打开"按钮

图 2-30 查看打开的音频文件

2.2.4　保存音频文件的方法

通过Adobe Audition 2021中的"保存"命令，可以将制作好的音乐文件或录制完成的语音旁白进行保存，还可以将音乐保存为不同的音频格式，包括MP3格式、WAV格式、WMA格式等，方便下次使用。下面介绍保存音频文件的操作方法。

STEP 01 在Audition的工作界面中，按【Ctrl+Shift+N】组合键，新建一个空白的音频文件，如图2-31所示。

STEP 02 在新建的空白音频文件中，❶单击编辑器下方的红色"录制"按钮█，❷录制一段音频，并显示音频的音波，如图2-32所示。

图 2-31　新建一个空白的音频文件

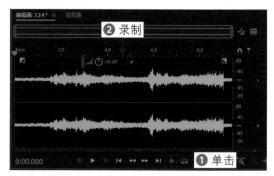

图 2-32　录制一段音频

STEP 03 在菜单栏中选择"文件"|"保存"命令，弹出"另存为"对话框，在"文件名"文本框中输入音频保存的名称，如图2-33所示。

STEP 04 单击右侧的"浏览"按钮，弹出"另存为"对话框，在其中设置音频文件的保存位置，如图2-34所示。

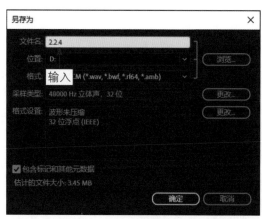

图 2-33　输入音频保存的名称

图 2-34　设置音频文件的保存位置

STEP 05 单击"保存"按钮，返回上一个"另存为"对话框，❶单击"格式"右侧的

下拉按钮 ；❷在打开的下拉列表框中选择"MP3音频"选项，表示保存的格式为MP3格式，如图2-35所示。

STEP 06 单击"确定"按钮，即可保存音频文件，在磁盘的相应位置可以查看刚保存的语音旁白文件，如图2-36所示。

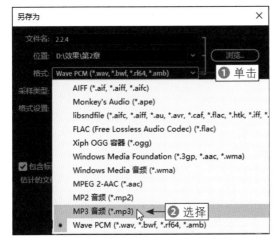

图 2-35　选择"MP3 音频"选项　　　　　图 2-36　查看保存的语音旁白文件

2.2.5　关闭音频文件的方法

当用户运用Adobe Audition 2021编辑完音频后，为了节约系统内存空间，提高系统运行速度，可以关闭暂时不需要使用的音频项目文件。下面介绍关闭所选音频文件的操作方法。

扫码看教学视频

STEP 01 在"文件"面板中，选择不再使用的音频项目文件，如图2-37所示。

STEP 02 单击鼠标右键，在弹出的快捷菜单中选择"关闭所选文件"命令，如图2-38所示。

STEP 03 执行操作后，即可关闭所选的音频文件，效果如图2-39所示。

图 2-37　选择不再使用的音频项目文件　　　图 2-38　选择"关闭所选文件"命令

图 2-39　关闭所选的音频文件效果

★ 专家指点 ★

如果要关闭 Audition 软件中打开的所有音频项目文件，可以选择"全部关闭"命令，实现一键关闭所有音频项目的操作。

2.2.6　导入视频中的音频文件

扫码看教学视频

在Adobe Audition 2021中，通过"导入文件"按钮，可以将视频导入到"文件"面板中，并在"编辑器"窗口中查看视频中的音频文件，下面介绍具体的操作方法。

STEP 01 在"文件"面板中，单击"导入文件"按钮，如图2-40所示。

STEP 02 弹出"导入文件"对话框，选择要导入的视频，如图2-41所示。

STEP 03 单击"打开"按钮，即可在"文件"面板中导入视频，如图2-42所示。

图 2-40　单击"导入文件"按钮

图 2-41　选择要导入的视频

图 2-42　导入视频

STEP 04 ❶在"编辑器"窗口中可以查看视频中的音频文件；❷在"视频"面板中可以查看视频画面，效果如图2-43所示。

图 2-43　查看音频文件和视频画面

Chapter 3

显示:

软件工作界面的布局

章前知识导读

在 Adobe Audition 2021 中处理音频文件时，主播可以根据工作需要，新建、删除及重置工作区，使工作区在操作上更符合主播的操作习惯，这样可以提高主播编辑音频的效率。此外，还可以对界面中的相应面板进行显示与隐藏操作。掌握好本章内容，可以帮助读者有效地管理工作界面。

◀)) **新手重点索引**

▶ 编辑音乐文件的特定区域

▶ 管理音频面板的操作方法

3.1　编辑音乐文件的特定区域

工作区是指用来编辑音乐的区域，只有在工作区中才能完成音乐的制作和编辑操作。本节将详细介绍新建工作区、删除工作区及重置工作区的操作方法。

3.1.1　新建工作区的操作方法

扫码看教学视频

在Adobe Audition 2021中，如果软件提供的工作区无法满足用户的需求，此时用户可以新建工作区。下面介绍新建工作区的操作方法。

STEP 01 按【Ctrl+O】组合键，打开一段音频素材，如图3-1所示。

STEP 02 在菜单栏中选择"窗口"｜"工作区"｜"另存为新工作区"命令，如图3-2所示。

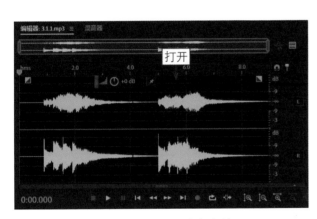

图 3-1　打开一段音频素材

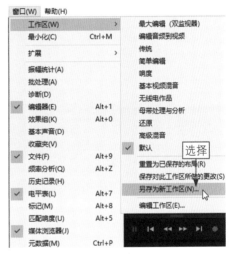

图 3-2　选择"另存为新工作区"命令

STEP 03 执行操作后，弹出"新建工作区"对话框，在"名称"文本框中输入新工作区的名称，如图3-3所示。

STEP 04 设置完成后，单击"确定"按钮，即可新建工作区，❶选择"窗口"｜"工作区"命令；❷在打开的子菜单中显示了刚创建的新工作区，如图3-4所示。

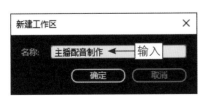

图 3-3　输入新工作区的名称

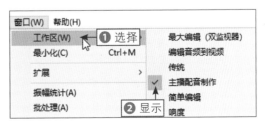

图 3-4　显示刚创建的新工作区

3.1.2 删除工作区的操作方法

在Adobe Audition 2021中，对于多余的工作区，可以对其进行删除操作。下面介绍删除工作区的操作方法。

STEP 01 在菜单栏中选择"窗口"|"工作区"|"编辑工作区"命令，弹出"编辑工作区"对话框，在其中选择"主播配音制作"选项，如图3-5所示。

STEP 02 在对话框下方单击"删除"按钮，即可删除所选择的工作区，如图3-6所示。

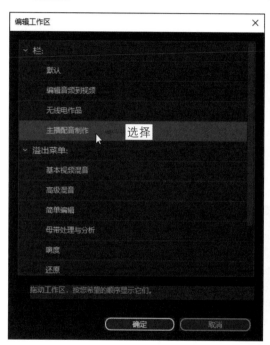

图 3-5 选择需要删除的工作区

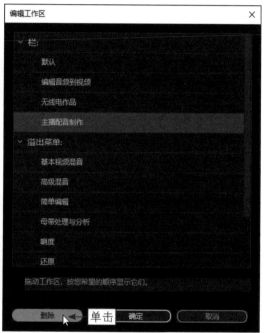

图 3-6 单击"删除"按钮

STEP 03 单击"确定"按钮，退出"编辑工作区"对话框，在"工作区"子菜单中可以看到，刚才删除的工作区已不存在，如图3-7所示。

图 3-7 刚才删除的工作区已不存在

3.1.3　重置工作区的初始操作

在Adobe Audition 2021中，对当前工作区进行调整后，会改变初始的工作区布局，如果需要回到初始的工作区布局状态，可以使用软件提供的"重置为已保存的布局"命令，对工作区进行重置初始化操作。

重置工作区的方法很简单，只需在菜单栏中选择"窗口"|"工作区"命令，在打开的子菜单中选择"重置为已保存的布局"命令，如图3-8所示，即可对工作区进行重置操作，还原至工作区初始状态。

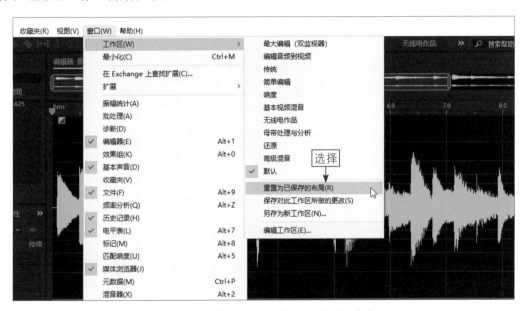

图 3-8　选择"重置为已保存的布局"命令

3.2　管理音频面板的操作方法

在Adobe Audition 2021中，面板用于执行相应的命令和编辑各种音乐素材。Adobe Audition 2021中包含很多面板，在"窗口"菜单中选择相应的命令，可以对需要的面板进行打开或关闭操作。本节主要介绍管理音频面板的操作方法。

3.2.1　显示与隐藏"编辑器"窗口

在Adobe Audition 2021中，"编辑器"窗口是用来编辑与管理音乐的主要场所，任何对音乐的编辑操作都需要在这里完成。如果主播不小心将"编辑器"窗口关闭了，此时可以通过以下方法再次打开它。

扫码看教学视频

STEP 01 按【Ctrl+O】组合键，打开一段音频素材，此时"编辑器"窗口不小心被关闭了，关闭"编辑器"窗口后的软件界面状态如图3-9所示。

图 3-9　关闭"编辑器"窗口后的软件界面状态

STEP 02　在菜单栏中选择"窗口"|"编辑器"命令，如图3-10所示。

STEP 03　执行操作后，即可显示"编辑器"窗口，其中显示了刚才打开的音频素材，如图3-11所示。再次选择"窗口"|"编辑器"命令，即可隐藏"编辑器"窗口。

图 3-10　选择"编辑器"命令

图 3-11　显示刚才打开的音频素材

★ 专家指点 ★

除了利用上述方法可以显示或隐藏"编辑器"窗口，用户还可以按【Alt+1】组合键，对"编辑器"窗口进行快速显示与隐藏操作。

3.2.2 显示与隐藏"效果组"面板

扫码看教学视频

在"效果组"面板中，主播可以对当前音频文件应用各类效果，包括启用与关闭当前音频效果。下面介绍显示与隐藏"效果组"面板的操作方法。

STEP 01 按【Ctrl+O】组合键，打开一段音频素材，在菜单栏中选择"窗口"|"效果组"命令，如图3-12所示。

STEP 02 执行操作后，即可打开"效果组"面板，如图3-13所示。

图3-12 选择"效果组"命令

图3-13 打开"效果组"面板

STEP 03 ❶ 单击"效果组"面板名称上的按钮；❷ 在打开的下拉列表框中选择"关闭面板"选项，如图3-14所示。执行操作后，即可关闭"效果组"面板，将其隐藏起来。

图3-14 选择"关闭面板"选项

★ 专家指点 ★

除了利用上述方法可以显示与隐藏"效果组"面板，用户还可以按【Alt+0】组合键，对"效果组"面板进行快速显示与隐藏操作。

3.2.3　显示与隐藏"文件"面板

在"文件"面板中可以对音频文件进行选择、搜索、打开及新建等操作，该面板是Adobe Audition 2021软件中常用的面板。下面主要介绍显示与隐藏"文件"面板的操作方法。

扫码看教学视频

STEP 01）按【Ctrl+O】组合键，打开一段音频素材，在菜单栏中选择"窗口"|"文件"命令，如图3-15所示。

STEP 02）执行操作后，即可打开"文件"面板，如图3-16所示。再次选择"窗口"|"文件"命令，即可隐藏"文件"面板。

图 3-15　选择"文件"命令

图 3-16　打开"文件"面板

★ 专家指点 ★

除了利用上述方法可以显示与隐藏"文件"面板，用户还可以按【Alt+9】组合键，对"文件"面板进行快速显示与隐藏操作。

3.2.4　显示与隐藏"频率分析"面板

在"频率分析"面板中，可以对当前音频文件的频率进行分析操作。下面介绍显示与隐藏"频率分析"面板的操作方法。

扫码看教学视频

STEP 01）按【Ctrl+O】组合键，打开一段音频素材，在菜单栏中选择"窗口"|"频率分析"命令，如图3-17所示。

STEP 02）执行操作后，即可打开"频率分析"面板，单击面板下方的"扫描"按钮，开始扫描当前音频文件的频率，如图3-18所示。

STEP 03）稍等片刻，即可显示扫描结果，如图3-19所示。再次选择"窗口"|"频率分析"命令，即可隐藏该面板。

图 3-17 选择"频率分析"命令

图 3-18 单击"扫描"按钮

图 3-19 显示扫描结果

★ 专家指点 ★

除了利用上述方法可以显示与隐藏"频率分析"面板，用户还可以按【Alt+Z】组合键，对"频率分析"面板进行快速显示与隐藏操作；按【Ctrl+Alt+F】组合键，可以在"频率分析"面板中快速进行扫描。

3.2.5 显示与隐藏"历史记录"面板

在"历史记录"面板中，显示了对音频文件的所有操作，在其中选择相应的选项，即可返回至相应的音频状态。下面介绍显示与隐藏"历史记录"面

扫码看教学视频

板的操作方法。

STEP 01 按【Ctrl+O】组合键，打开一段音频素材，在"编辑器"窗口中对音频文件进行相应的编辑操作，然后选择"窗口"|"历史记录"命令，如图3-20所示。

STEP 02 执行操作后，即可打开"历史记录"面板，查看对音频文件的历史操作，如图3-21所示。再次选择"窗口"|"历史记录"命令，即可隐藏"历史记录"面板。

图 3-20　选择"历史记录"命令

图 3-21　查看对音频文件的历史操作

视图:

调整音频的编辑模式

章前知识导读

在 Adobe Audition 2021 的工作界面中处理音频文件前,还需要主播能够熟练掌握视图的基本操作,这样才能对音频文件进行更好的编辑。本章主要介绍应用音乐的编辑模式、调整音乐音量的大小及调整音乐时间的大小等内容。

◀) **新手重点索引**

▶ 应用音乐的编辑模式

▶ 调整音乐音量的大小

▶ 调整音乐时间的大小

4.1　应用音乐的编辑模式

在Adobe Audition 2021中，包括两种音频编辑器状态，即波形编辑状态与多轨合成编辑状态；还包括两种音乐频谱显示方式，即频谱频率显示和频谱音调显示。本节主要介绍应用音乐编辑模式的操作方法。

4.1.1　切换至波形编辑器

在Adobe Audition 2021中，波形编辑器主要是针对单轨音乐进行编辑的场所，只能编辑单个音频文件，不能进行音乐的混音处理。下面介绍切换至波形编辑器编辑单轨音乐的操作方法。

扫码看教学视频

STEP 01 按【Ctrl+O】组合键，❶打开一个项目文件；❷在工具栏中单击"查看波形编辑器"按钮 ，如图4-1所示。

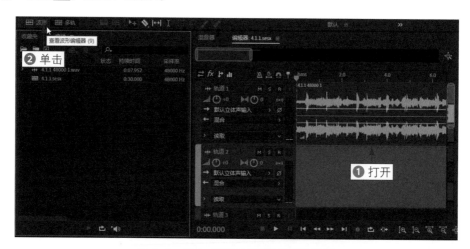

图4-1　单击"查看波形编辑器"按钮

STEP 02 执行操作后，即可进入波形编辑器状态，在其中可以查看音乐文件的音波效果，在合适的位置按住鼠标左键并向右拖曳至音频最末端，❶选择后段音频素材，单击鼠标右键；❷在弹出的快捷菜单中选择"静音"命令，如图4-2所示。

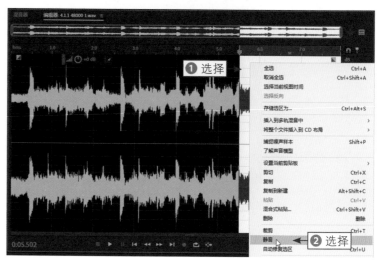

图4-2　选择"静音"命令

STEP 03 执行操作后，即可将后段音频素材调为静音，此时看不到任何音波显示，效果如图4-3所示。

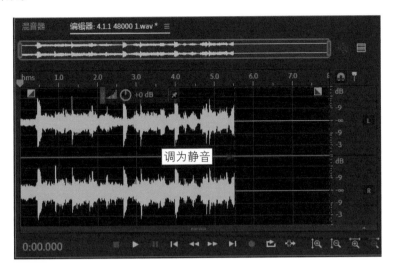

图 4-3 将后段音频素材调为静音后的效果

4.1.2 切换至多轨编辑器

扫码看教学视频

多轨编辑器主要是用来编辑与处理多段音频素材的界面。在多轨编辑器中可以对多轨音乐进行混音、剪辑及合成等操作；添加相应的音乐声效，可以使制作的混音音乐达到理想的音质效果。下面介绍切换至多轨编辑器制作音乐混音的操作方法。

STEP 01 按【Ctrl+O】组合键，❶打开一段音频素材；❷在工具栏中单击"查看多轨编辑器"按钮 ，如图4-4所示。

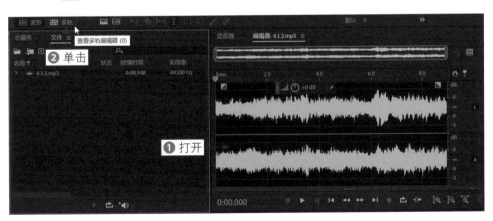

图 4-4 单击"查看多轨编辑器"按钮

STEP 02 弹出"新建多轨会话"对话框，❶在其中设置"会话名称"；❷单击"确定"按钮，如图4-5所示。

STEP 03 执行操作后，即可进入多轨编辑器状态，此时编辑器中是空白的项目文件，如图4-6所示。

图 4-5 单击"确定"按钮 图 4-6 空白的项目文件

STEP 04 在"文件"面板中选择4.1.2.mp3音频文件，将其拖曳至多轨编辑器的轨道1中，如图4-7所示。执行操作后，即可对音频文件进行混音、剪辑及合成等处理。

图 4-7 将音频文件拖曳至多轨编辑器的轨道 1 中

4.1.3 频谱频率显示模式

扫码看教学视频

单击"显示频谱频率显示器"按钮，可以进入频谱频率模式，在该模式中可以将音频分辨率显示为256频段的"频谱显示"，可以查看声音中的咔嗒声，一般显示为明亮的垂直条带，在显示器中从上到下延伸。下面介绍进入频谱频率显示模式的操作方法。

STEP 01 按【Ctrl+O】组合键，❶打开一段音频素材；❷在工具栏中单击"显示频谱频率显示器"按钮，如图4-8所示。

STEP 02 执行操作后，即可打开频谱频率显示状态，在其中可以查看音频文件的频谱频率信息，如图4-9所示。

图 4-8　单击"显示频谱频率显示器"按钮

图 4-9　查看音频文件的频谱频率信息

4.1.4　频谱音调显示模式

扫码看教学视频

在频谱音调显示模式下，声音中的基础音调以蓝色的线表示，并以由黄色到红色的渐变颜色显示泛音，被校正后的声音音调以绿色的线表示。下面介绍进入频谱音调显示模式的操作方法。

STEP 01 按【Ctrl+O】组合键，❶打开一段音频素材；❷在工具栏中单击"显示频谱音调显示器"按钮 ，如图4-10所示。

STEP 02 执行操作后，即可打开频谱音调显示状态，在其中可以查看音频文件的频谱音调信息，如图4-11所示。

图 4-10　单击"显示频谱音调显示器"按钮

图 4-11　查看音频文件的频谱音调信息

4.2　调整音乐音量的大小

在Adobe Audition 2021中，主播可以根据需要调整声音音量的大小，使整段音频声音与背景音乐的音量更加协调，这在进行混音编辑中经常会用到。本节主要介绍放大与调小声音音量的操作方法。

4.2.1 放大录制的声音音量

扫码看教学视频

当主播觉得录制的语音旁白或音乐的音量过小时，可以在"编辑器"窗口中，通过单击"放大（振幅）"按钮 🔍 来放大音乐的声音，从而得到需要的声音音量效果。下面介绍放大音乐声音的操作方法。

STEP 01 按【Ctrl+O】组合键，打开一段音频素材，如图4-12所示。

图 4-12　打开一段音频素材

STEP 02 ❶在"编辑器"窗口的右下方单击"放大（振幅）"按钮 🔍；❷即可放大音乐的声音，此时音频轨道中的音波已被放大，如图4-13所示。

图 4-13　放大音频轨道中的音波

4.2.2 调小喜欢的歌曲声音

扫码看教学视频

调小声音是指将音乐的声音音波调小，使耳朵听声音的时候比较舒缓，显得不那么吵。在"编辑器"窗口的"调节振幅"数值框中，手动输入相应的数值，即可精确地缩小音乐的声音，缩小音乐声音时，输入的数值以负数为主。下面介绍调小音乐声音的操作方法。

STEP 01 按【Ctrl+O】组合键，❶打开一段音频素材；❷在"编辑器"窗口的"调节

振幅"数值框中输入–10，如图4-14所示。

图 4-14　输入参数

STEP 02 输入完成后，按【Enter】键确认，即可缩小音乐的音波，如图4-15所示。

图 4-15　缩小音乐的音波

4.3 调整音乐时间的大小

在Adobe Audition 2021的工作界面中，可以根据需要放大或缩小音频轨道中的音乐时间，这样可以更加仔细地查看音乐的音波和声调，以及轨道中的细节声线。本节主要介绍放大与缩小音乐时间的操作方法。

4.3.1　放大显示音乐的细节音波

放大时间是指放大"编辑器"窗口中音乐的时间码，可以更好地查看音乐的声线和音乐轨道的音波。如果需要更细致地查看音乐的时间码，对特定时间段的音乐进行编辑，可以对音乐的时间进行放大操作。在"编辑器"窗口中，

扫码看教学视频

用户可以通过单击"放大（时间）"按钮 来放大音乐的时间。下面主要介绍在 Adobe Audition 2021 的"编辑器"窗口中放大音乐音波显示音波细节的操作方法。

STEP 01 按【Ctrl+O】组合键，打开一段音频素材，如图 4-16 所示。

STEP 02 ❶在"编辑器"窗口的右下角多次单击"放大（时间）"按钮 ；❷放大音频轨道中的音乐素材时间，在其中可以查看更加细致的音乐音波效果，如图4-17所示。

图 4-16　打开一段音频素材

图 4-17　放大音频轨道中的音乐素材时间

4.3.2　缩小音乐的整体区间显示

缩小时间是指缩小"编辑器"窗口中的音乐时间码，可以更好地查阅音乐区间。当对音乐的时间进行放大操作后，如果已经完成了对音乐的编辑，此时可以缩小音乐的时间，将整段音乐完整地显示出来。在"编辑器"窗口中，用户可以通过单击"缩小（时间）"按钮 来缩小音乐的时间，下面介绍具体的操作方法。

扫码看教学视频

STEP 01 在上一例的基础上，连续多次单击"缩小（时间）"按钮 ，如图4-18所示。

STEP 02 执行操作后，即可缩小音频轨道中的音乐素材时间，在其中可以查看整段音乐的音波效果，如图4-19所示。

图 4-18　多次单击"缩小（时间）"按钮

图 4-19　缩小音频轨道中的音乐素材时间

4.3.3 重置当前音乐的时间状态

重置时间是指重置当前音乐的时间码，将音乐时间码还原至上一步缩放时的状态。如果对于放大或缩小的音乐时间位置不满意，此时可以重置音乐的缩放时间，使音乐返回至上一步的时间码状态。下面介绍重置音乐缩放时间的操作方法。

STEP 01 在上一例的基础上，在菜单栏中选择"视图"|"缩放"|"缩放重置（时间）"命令，如图4-20所示。

图 4-20 选择"缩放重置（时间）"命令

STEP 02 执行操作后，即可重置音频轨道中音乐的时间，还原音乐的时间状态，如图4-21所示。

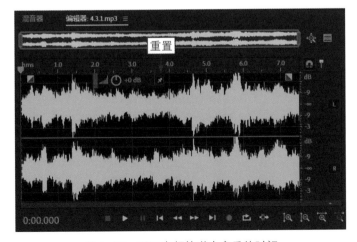

图 4-21 重置音频轨道中音乐的时间

编辑:

选择与编辑音乐文件

章前知识导读

Adobe Audition 2021 软件具有非常强大的音频编辑功能，经过适当处理和编辑过的音乐素材，音乐的音质会更加完美。本章主要介绍单轨音频的简单编辑方法和操作，从选择音频文件和了解编辑工具的使用方法等方面进行了详细的说明和演示。

◀⟩ **新手重点索引**

▶ 选取音频文件的操作方法

▶ 编辑工具的使用方法

5.1　选取音频文件的操作方法

在Adobe Audition 2021的工作界面中，提供了多种选择音频文件的方法，包括全选音频文件、选中声轨内的全部素材、选中声轨至结束的素材及取消选择音频等操作。本节主要介绍选择音频文件的几种操作方法。

5.1.1　全选整段音频进行编辑

扫码看教学视频

在Adobe Audition 2021的工作界面中，如果需要对整段音频文件进行编辑操作，此时就需要全选音频文件。下面主要介绍全选音频文件的操作方法。

STEP 01 按【Ctrl+O】组合键，❶打开一段音频素材；❷在菜单栏中选择"编辑"|"选择"|"全选"命令，如图5-1所示。

图 5-1　选择"全选"命令

STEP 02 执行操作后，即可全选整段音频文件，如图5-2所示。

图 5-2　全选整段音频文件

5.1.2　选中声轨内的所有素材

在多轨编辑器中，可以根据需要选择相应声轨中的所有音乐素材，然后对选择的素材进行编辑操作。下面介绍选中声轨内的全部素材的操作方法。

扫码看教学视频

STEP 01　按【Ctrl+O】组合键，打开一个项目文件，❶选择轨道2；❷在菜单栏中选择"编辑"|"选择"|"所选轨道内的所有剪辑"命令，如图5-3所示。

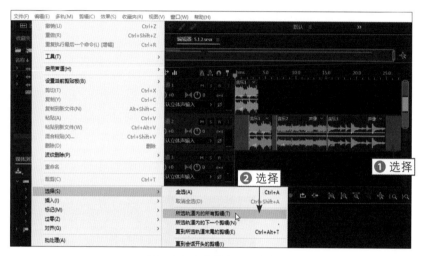

图 5-3　选择"所选轨道内的所有剪辑"命令

STEP 02　执行操作后，即可选择轨道2中的所有素材文件，如图5-4所示。

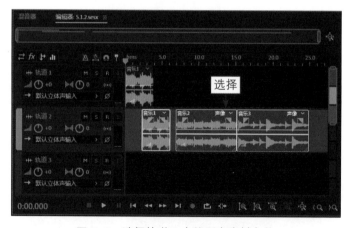

图 5-4　选择轨道 2 中的所有素材文件

5.1.3　选中声轨直到结束的素材

扫码看教学视频

在Adobe Audition 2021的工作界面中，可以通过"直到所选轨道末尾的剪辑"命令选择时间线后面的所有音乐素材，下面介绍具体的操作方法。

STEP 01　按【Ctrl+O】组合键，打开一个项目文件，在轨道1中将时间线定位到第1段音乐的后面，如图5-5所示。

图 5-5　将时间线定位到第 1 段音乐的后面

STEP 02　在菜单栏中选择"编辑"｜"选择"｜"直到所选轨道末尾的剪辑"命令，如图5-6所示。

图 5-6　选择"直到所选轨道末尾的剪辑"命令

STEP 03　执行操作后，轨道1中时间线后面的所有音乐素材都呈选中状态，如图5-7所示。

图 5-7　时间线后面的所有音乐素材都呈选中状态

5.1.4 取消音乐全选的操作方法

在Adobe Audition 2021中，当所有音乐编辑完成后，便可以取消对音乐的全选操作。下面介绍取消全选音乐的操作方法。

STEP 01 按【Ctrl+O】组合键，打开一个项目文件，❶此时音频文件已为全选状态；❷在菜单栏中选择"编辑"|"选择"|"取消全选"命令，如图5-8所示。

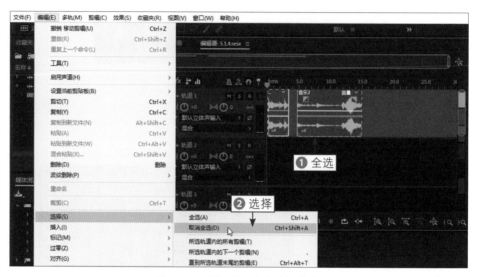

图 5-8　选择"取消全选"命令

STEP 02 执行操作后，即可取消所有音乐文件的选择操作，此时音乐文件呈相应颜色显示，如图5-9所示。

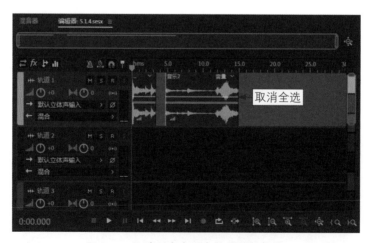

图 5-9　取消所有音乐文件的选择操作

★ 专家指点 ★

按【Ctrl+A】组合键可以全选所有的音乐文件；按【Ctrl+Shift+A】组合键或者在多轨编辑器中的空白位置上单击，则可以取消全选音乐文件。

5.2 编辑工具的使用方法

在Adobe Audition 2021的工作界面中，提供了移动工具、切割工具、滑动工具及时间选择工具来编辑音频文件。本节主要介绍使用音频编辑工具的操作方法。

5.2.1 运用移动工具移动音频文件

扫码看教学视频

在Adobe Audition 2021的工作界面中，使用移动工具可以对音频文件进行移动操作。下面主要介绍移动音频文件的操作方法。

STEP 01 按【Ctrl+O】组合键，打开一个项目文件，如图5-10所示。

图 5-10　打开一个项目文件

STEP 02 在工具栏中选取移动工具，如图5-11所示。

图 5-11　选取移动工具

STEP 03 选择轨道2中的音乐素材，按住鼠标左键并将其拖曳至轨道1中的合适位置，即可移动音乐素材，如图5-12所示。

图 5-12　移动音乐素材的位置

5.2.2　运用切割工具切割音频文件

在Adobe Audition 2021的工作界面中，使用切断所选剪辑工具 可以将一段音频文件切割为几部分，然后分别对各部分的音频进行编辑操作。下面介绍切割音频文件的操作方法。

扫码看教学视频

STEP 01 按【Ctrl+O】组合键，打开一个项目文件，如图5-13所示。

图 5-13　打开一个项目文件

STEP 02 在工具栏中选取切断所选剪辑工具 ，如图5-14所示。

STEP 03 在轨道1中，将鼠标指针移至音乐的相应时间位置并单击，即可切割音乐素材。此时音乐素材的中间显示一条切割线，表示音乐已经被切断，如图5-15所示。

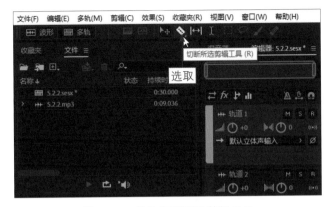

图 5-14　选取切断所选剪辑工具

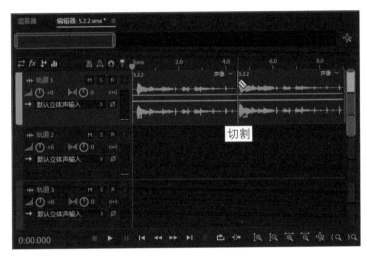

图 5-15　切割音乐素材

STEP 04 选取移动工具 ，将切割后的第2段音乐移动至轨道2中的适当位置，即可移动切割后的音乐素材，如图5-16所示。

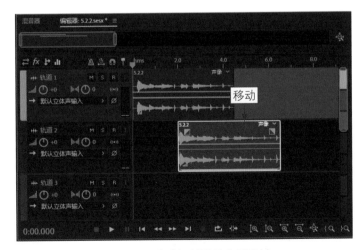

图 5-16　移动切割后的音乐素材

5.2.3 运用滑动工具移动音频文件文件

扫码看教学视频

在Adobe Audition 2021的工作界面中，使用滑动工具 可以移动音乐文件中的内容，该操作不会移动音乐文件的整体位置。下面介绍利用滑动工具 移动音乐内容的操作方法。

STEP 01 按【Ctrl+O】组合键，打开一个项目文件，如图5-17所示。

图 5-17　打开一个项目文件

STEP 02 在工具栏中选取滑动工具 ，如图5-18所示。

STEP 03 将鼠标移至音乐素材上，此时鼠标指针呈 形状，按住鼠标左键并向右拖曳，将隐藏的音乐内容拖显出来，此时音频文件的音波有所变化，完成使用滑动工具移动音乐内容的操作，如图5-19所示。

图 5-18　选取滑动工具

图 5-19　使用滑动工具移动音乐内容

5.2.4　运用时间选择工具选择音频

在Adobe Audition 2021的工作界面中，使用时间选择工具 I 可以选择音乐文件中的高音部分。下面介绍利用时间选择工具 I 选择部分音乐的操作方法。

STEP 01 按【Ctrl+O】组合键，❶打开一段音频素材；❷在工具栏中选取时间选择工具 I，如图5-20所示。

图 5-20　选取时间选择工具

STEP 02 将鼠标移至音频轨道中的合适位置，按住鼠标左键并向右拖曳，即可选择音乐中的相应部分，如图5-21所示。

图 5-21　选择音乐中的相应部分

剪辑:

修整录制的声音文件

章前知识导读

前面学习了音频文件的简单编辑操作，本章将进阶学习对单轨音频进行高级编辑的方法，主要包括剪切、复制、粘贴、裁剪和删除音频文件的方法，以及为音频文件添加标记、修改标记和删除标记等内容，帮助主播更快地掌握剪辑音频文件的操作方法。

◀)) **新手重点索引**

▶ 剪辑音频的操作方法

▶ 标记音频文件的内容

6.1 剪辑音频的操作方法

复制是简化音频编辑的有效方式之一，当编辑音频的过程中，有与上部分相同的音频部分时，就可以使用复制功能来避免重复的编辑工作。此外，还可以对音频的区间进行剪切、裁剪及删除等剪辑操作。本节主要介绍剪辑音频片段的方法。

6.1.1 剪切歌曲中录错的音乐片段

扫码看教学视频

在Adobe Audition 2021的工作界面中，剪切音频是指将片段从音频文件中剪切出来，被剪切的音频片段可以粘贴至其他的音频文件中进行应用。下面介绍剪切音乐片段的操作方法。

STEP 01 按【Ctrl+O】组合键，❶打开一段音频素材；❷在"编辑器"窗口中选择需要剪切的音频片段，如图6-1所示。

STEP 02 在菜单栏中选择"编辑"｜"剪切"命令，如图6-2所示。

★ 专家指点 ★

除了利用上述方法剪切选择的音频片段，用户还可以按【Ctrl+X】组合键，快速对音频片段进行剪切操作。

图 6-1　选择需要剪切的音频片段

STEP 03 执行操作后，即可剪切选择的音乐片段，效果如图6-3所示。

图 6-2　选择"剪切"命令

图 6-3　剪切选择的音乐片段后的效果

6.1.2 复制并粘贴一个新的音乐文件

扫码看教学视频

在Adobe Audition 2021的工作界面中，通过"粘贴到新文件"命令可以将复制的音乐片段放置到一个新的空白音频文件中，方便对其进行单独编辑。下面介绍具体的操作方法。

STEP 01 按【Ctrl+O】组合键，❶打开一段音频素材；❷在"编辑器"窗口中选择需要复制的音频片段，如图6-4所示。

图 6-4　选择需要复制的音频片段

STEP 02 ❶ 在菜单栏中选择"编辑"|"复制"命令，复制选择的音乐片段；❷ 选择"编辑"|"粘贴到新文件"命令，如图 6-5 所示。

STEP 03 执行操作后，❶ 即可将复制的音乐片段粘贴到一个新的音频文件中；❷ 此时"编辑器"窗口的名称处将显示"未命名 1*"字幕，如图 6-6 所示。

图 6-5　单击"粘贴到新文件"命令

图 6-6　复制并粘贴一个新的音频文件

6.1.3　根据主播需要裁剪音频片段

在Adobe Audition 2021的工作界面中，主播可以根据需要对音频片段进行裁剪操作，使制作的音频更加符合主播的需求。下面介绍裁剪音频片段的操作方法。

扫码看教学视频

STEP 01 按【Ctrl+O】组合键，❶打开一段音频素材；❷在"编辑器"窗口中选择需要裁剪的音频片段，如图6-7所示。

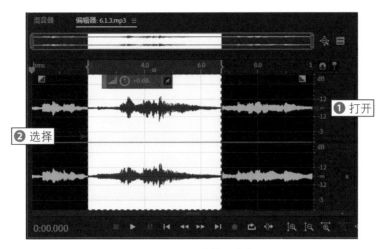

图 6-7　选择需要裁剪的音频片段

STEP 02 在菜单栏中选择"编辑"丨"裁剪"命令，如图6-8所示。

STEP 03 执行操作后，即可裁剪选择的音乐片段，如图6-9所示。

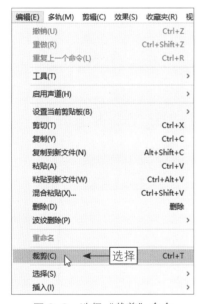

图 6-8　选择"裁剪"命令

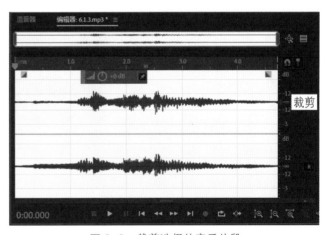

图 6-9　裁剪选择的音乐片段

6.1.4　删除音频文件中不喜欢的片段

扫码看教学视频

在Adobe Audition 2021的工作界面中，对于音乐中不喜欢的音乐片段，可以进行删除操作。下面介绍删除部分音频文件的操作方法。

STEP 01 按【Ctrl+O】组合键，❶打开一段音频素材；❷在"编辑器"窗口中选择需要删除的音频片段，如图6-10所示。

STEP 02 单击鼠标右键，在弹出的快捷菜单中选择"删除"命令，如图6-11所示。

STEP 03 执行操作后，即可删除选择的音频片段，如图6-12所示。

图 6-10　选择需要删除的音频片段

图 6-11　选择 "删除" 命令

图 6-12　删除选择的音频片段后的效果

★ **专家指点** ★

在 Adobe Audition 2021 软件中，还可以通过以下 3 种方法删除音频片段。

· 快捷键 1 : 按【Delete】键，删除音乐片段。

· 快捷键 2 : 在菜单栏中单击 "编辑" 菜单按钮，在打开的下拉菜单后按【D】键，删除音频片段。

· 命令 : 在菜单栏中选择 "编辑" | "删除" 命令，删除音频片段。

6.2 标记音频文件的内容

在 Adobe Audition 2021 软件中，可以为时间线上的音乐素材添加标记点。在编辑音乐的过程中，可以快速跳到上一个或者下一个标记点，以查看所标记的音乐内容。本节主要介绍添加、修改及删除音频标记的操作方法。

6.2.1　在音频文件中添加提示标记

扫码看教学视频

在Adobe Audition 2021软件中，在音频的相应位置添加音频标记内容，可以起到提示的作用，下面介绍具体的操作方法。

STEP 01　按【Ctrl+O】组合键，❶打开一段音频素材；❷在"编辑器"窗口中定位时间线的位置，如图6-13所示。

STEP 02　在菜单栏中选择"编辑"|"标记"|"添加提示标记"命令，如图6-14所示。

图6-13　定位时间线的位置

图6-14　选择"添加提示标记"命令

STEP 03　执行操作后，即可在时间线的位置添加一个提示标记，如图6-15所示。

STEP 04　用同样的方法，在其他位置再添加两个提示标记，如图6-16所示。

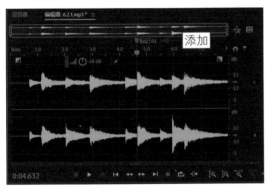

图6-15　添加一个提示标记

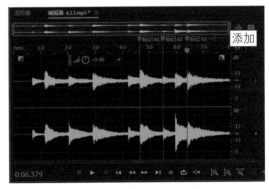

图6-16　再添加两个提示标记

★ **专家指点** ★

除了利用上述方法添加提示标记，还可以在定位时间线的位置后，按【M】键，快速添加提示音乐标记。

6.2.2　修改系统中默认的标记名称

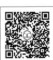

扫码看教学视频

当主播在音频片段中添加标记后，如果觉得系统默认的标记名称不合适，可以根据需要对标记的名称进行重命名操作。下面介绍重命名标记的操作方法。

STEP 01 按【Ctrl+O】组合键，打开一段音频素材，如图6-17所示。

STEP 02 在"编辑器"窗口中，将鼠标移至第1个标记上，单击鼠标右键，在弹出的快捷菜单中选择"重命名标记"命令，如图6-18所示。

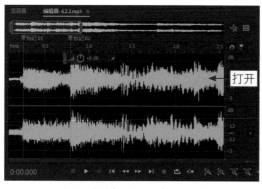

图 6-17 打开一段音频素材　　　　图 6-18 选择"重命名标记"命令

STEP 03 打开"标记"面板，此时第1个标记的名称呈可编辑状态，如图6-19所示。

图 6-19 标记名称呈可编辑状态

STEP 04 将标记名称更改为"1响"，然后按【Enter】键确认操作，如图6-20所示。

STEP 05 此时，可以看到"编辑器"窗口中的第1个标记名称已被更改为"1响"，完成音乐标记的重命名操作，效果如图6-21所示。

图 6-20 更改后的标记名称　　　　图 6-21 第 1 个标记名称更改后的效果

6.2.3 删除音频片段中不要的标记

如果主播不再需要音乐片段中的某个标记，可以对该音乐标记进行删除操作。下面介绍删除选中的音乐标记的操作方法。

扫码看教学视频

STEP 01 按【Ctrl+O】组合键，打开一段音频素材，如图6-22所示。

打开

图 6-22　打开一段音频素材

STEP 02 在"编辑器"窗口中，将鼠标移至第2个音乐标记上，单击鼠标右键，在弹出的快捷菜单中选择"删除标记"命令，如图6-23所示。

STEP 03 执行操作后，即可删除选择的音乐标记，如图6-24所示。

选择

图 6-23　选择"删除标记"命令

删除

图 6-24　删除选择的音乐标记

录音配音篇

Chapter 7

准备:

录音设备及注意事项

章前知识导读

一段计算机音频文件和一张 CD 唱片在物理性能上是相同的,但声音是可变化的。现在,不需要多么昂贵的设备,就可以制作出一部优良的录音作品,让更多的人参与到录音的进程中来。要想把声音记录下来,需要了解常用的录音设备及录音时需要注意的事项。

◀)) **新手重点索引**

▶ 录制声音的方法

▶ 主播的录音设备

▶ 注意录音的环境

7.1 录制声音的方法

传媒行业有一句话："没有记录，就没有发生"。没有录音，一些声音就无法重放或永久保存；有了录音，就可以为成千上万的听众保存声音回忆，无论何时，都可以聆听到你想要欣赏的各类声音。本节将介绍录制声音的方法和技巧。

7.1.1　录音的分类

相比之前的磁带线性录音方式，近年来的数字技术已给予了人们在十几年前根本想象不到的可能性。数字技术的发展，使人们比以往任何时候都更容易获得录音的满足感。

目前，针对声音后期主播大致有以下6类录音方法。

➢ 实况立体声录音。

➢ 实况混音至2声轨录音。

➢ 使用多轨录音机和调音台录音。

➢ 单机式DAW（Digital Audio Workstation，数字音频工作站）录音。

➢ 计算机DAW（Digital Audio Workstation，数字音频工作站）录音。

➢ MIDI（Musical Instrument Digital Interface，乐器数字接口）音序录音。

7.1.2　各种录音方法的优缺点

前面介绍了6类录音的方法，下面介绍这6类录音方法的优缺点。

（1）实况立体声录音

优点：录制简单、费用低廉且快捷。

缺点：需要靠乐手或主播移动位置来调节平衡，因此所录到的声音往往比较混浊。

（2）实况混音至2声轨录音

优点：录制比较简单且快捷。

缺点：在混音或演奏时无法更改错误，很难对现场的声音进行监听；如果乐手用的是大音量的乐器，会导致声音"泄漏"而进入到其他话筒和录音器中，这样会使录到的声音有距离感。

（3）使用多轨录音机和调音台录音

优点：可以用插录的方法，在错误的音乐区间处录入一段新的音乐，将错误的音乐区间进行覆盖，从而修补录音文件；也可以用叠录的方法，对同一个人的声音或同一种乐器进行录音，这样可以减少"泄漏"，从而录到一种更为紧密的声音；还可以在录制完成后，另寻时间来进行混音并监听。

缺点：这种方法要比实况混音录音的方法更加复杂和昂贵。

（4）单机式DAW（Digital Audio Workstation，数字音频工作站）录音

优点：单机式DAW（Digital Audio Workstation，数字音频工作站）安装在可移动式的单一机箱内，体积小，使用方便。而且，机箱内包含了录音机、调音台及效果器等大部分录音设备，不需要用线缆连接。集作曲、编曲及混音于一体，既可以录制音频，也可以编辑音频。

缺点：操作稍微有些复杂，适合中小型项目，不适合要求较高、较复杂的项目。

（5）计算机DAW（Digital Audio Workstation，数字音频工作站）录音

优点：价格不太贵、功能强大且灵活，能够完成复杂的编辑和自动混音工作。

缺点：对计算机的配置要求较高，在进行音频工作时，对它的设置和优化比较困难，配置较低的计算机系统可能会崩溃。

（6）MIDI（Musical Instrument Digital Interface，乐器数字接口）音序录音

优点：成本低，生成的文件较小，容易编辑。

缺点：很多音源采样和效果器的品质不如乐器实录。

7.2 主播的录音设备

要想建立一个经济上负担得起、易于使用且音质优良的录音系统，用今天广为流行的、用户友好型的声音工具就可以做到。作为声音主播，所要考量的是录音室内的每件设备，包括某一类别的录音设备、声卡、话筒和话筒支架、防风罩和防喷罩，以及监听耳机等。

7.2.1 专业的录音设备

对于声音主播来说，专业的录音设备可以选择携带式2声轨录音机、iOS（苹果系统）录音系统、小型录音室、分立式多轨录音机和调音台、计算机数字音频工作站和键盘工作站等。

（1）携带式2声轨录音机

这种设备用于2声轨立体声录音，可以使用两支外接的话筒，也可以使用内置的两支话筒，价格在1200～11600元之间，如图7-1所示。

图7-1　携带式2声轨录音机

2声轨录音机能较好地用于古典音乐的实况立体声录音，可以为管弦乐队、交响乐队、四重奏、管风琴或独唱独奏音乐会等场合录音，也可以用一台2声轨录音机为流行音乐、民歌及爵士乐队的排练或演出进行录音。

用这种方式录到的作品具有一定的距离感，好像是在听众位置那里听到声音的感觉。虽然采用这种方法录到的作品可能会有背景噪声，声音平衡也不是很好，但是录音过程非

常简单，只需架好录音机，调节电平并按下录音键即可。

（2）iOS（苹果系统）录音系统

苹果的iOS设备包括具有录音App（AMD公司的加速并行处理技术）负载选项的iPad（平板电脑）。在iPad上，只要简单地打开App（加速并行处理技术）储存图标并搜索录音，即可开始使用。

（3）小型录音室

小型录音室是一种4声轨或8声轨录音机与调音台的组合，组装在一个可携带的机架内，以MP3或WAV格式将声音记录到一张闪存卡上。它可以记录一些乐器声或人声，然后把它们混合成立体声。

小型录音室对于初次录音者来说是一个不错的选择，其特点如下。

➢ 具有一个内部的MIDI声音单元（合成器），可以重放MIDI音序，还包括MIDI文件或装满旋律模型。

➢ 内置多种效果器。

➢ 在某些型号内具有内置话筒。

➢ 能自动"补录"进入和退出录音状态，以纠正错误。

➢ 电池或交流电适配器供电。

➢ 多条虚拟声轨可以对某一演奏（唱）进行多遍录音，然后在缩混期间可以选择最为满意的录音文件。

➢ 吉他放大器的定型选项可以仿真各类不同的吉他放大器，话筒型号选项可以仿真话筒的型号。

➢ 两路话筒输入，一次可以记录到两条声轨上。

➢ 可以立刻重放4条或8条声轨。

（4）分立式多轨录音机和调音台

使用分立式多轨录音机和调音台进行录音，每台设备都可以独立操作。例如，只用调音台便能完成扩声工作；或者在调音台与录音机之间，以及调音台与外部效果处理设备之间，连接上一些线缆，即可进行录音。

目前的设备多采用24bit分辨率和高达96kHz采样率的录音，而有些则在44.1kHz和48kHz采样率下用24bit来记录24条声轨。记录12条24bit的声轨时，则可用88.2kHz和96kHz的采样率。

部分硬盘录音机可以在一个内置的液晶显示屏上或在插件式的计算机监视器上编辑声轨。部分型号的录音机具有内置的可移动硬盘，可以为录音任务进行备份，而另外一些录音机还包括有网络或用于数据传输的高速数据连接。

（5）计算机数字音频工作站

计算机数字音频工作站一般分为3部分，分别是计算机、音频接口和录音软件。其价格便宜，与小型录音室的价格差不多，但比小型录音室的功能更强，计算机的配置要求高，录音软件的音质效果较好（录音软件大家可以到网上搜索找到）。

音频接口将来自话筒、话筒前置放大器或调音台的音频转换成一种信号，该信号作为一种磁畴形式被记录到计算机的硬盘上。数十条声轨可以用专业质量被记录下来，录音师只需用鼠标调节计算机屏幕上出现的虚拟控制部件，即可对声轨进行混音。

（6）键盘工作站

键盘工作站是具有键盘、内置音序器和效果器的合成器，也是录音设备的一种，如图7-2所示。

键盘工作站可以产生多种乐器声的曲调，把来自键盘的音频记录到计算机内；如果需要加入人声，则可以使用MID/音频录音软件。有一种键盘工作站可以自动产生背景声轨（贝斯与和弦等），并跟随着左手的音符和右手的旋律，如YAMAHA TYROS4、PSR-S910等。

图 7-2　键盘工作站

7.2.2　用手机进行录音

很多新主播最常使用的录音工具就是手机，不论走到哪里，随时随地拿起手机就能进行录音。一般来说，手机录音有两种方式，一种是通过手机自带的录音机软件录音；另一种是通过网络音频平台直接录音，如喜马拉雅App、蜻蜓FM App等。图7-3所示为手机录音机软件的录音界面（左）和喜马拉雅App的录音界面（右）。

图 7-3　手机录音机软件的录音界面和喜马拉雅 App 的录音界面

从两个录音界面便可以看出这两种方法的特点。

➢ 使用手机自带的录音机软件录音容错率比较高，可以随便录制，录错了可以反复重来，还可以将录音导入到后期音频剪辑软件中进行剪辑、添加效果、添加音效等操作。

➢ 使用喜马拉雅App录音，录制完成后可以直接在手机上进行剪辑和调整，也能直接添加配乐和音效等，还可以进行多人录音、读短文、趣味配音及读长文等，操作起来比

较简单。

最后，需要注意的是，尽管利用手机录制播客节目的方式比较粗糙，但是可以在用手机录音时使用外接耳机或者手机外接麦克风进行录制，这样可以尽可能地保证音频的质量。

7.2.3　使用录音笔录音

录音笔相比于手机录制显得更加专业一些，毕竟它是专门用来录音的设备。录音笔的特点是体积小，方便携带，极大地方便了经常出差或者需要在户外录节目的主播。笔者以前做记者时，经常在外面用录音笔采访，也比较习惯使用录音笔录音。

利用录音笔进行录音时需要注意以下两个事项。

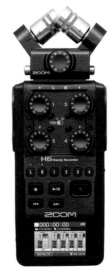

➢ 录音笔相比手机还是比较灵敏的，建议大家使用录音笔录音时，在户外录制时记得使用毛绒防风罩隔离风声，在室内录制时记得使用防喷罩隔离爆破音。

➢ 在选购录音笔时最好选择既可以单独录制，也可以连接计算机当外接麦克风使用的录音笔。这种录音笔能够一机两用，非常方便，如业内人士常用的ZOOM H6，效果就非常不错，如图7-4所示。

图 7-4　ZOOM H6 录音笔

7.2.4　使用麦克风录音

麦克风主要用来采集主播的声音，也有人称之为"话筒"。如何选择一个合适的麦克风是新主播最头疼的问题，面对琳琅满目的麦克风种类到底该选择哪些品牌、哪种麦克风呢？

主播在选择麦克风时还是要以动圈麦克风和电容麦克风作为首选项，用这两款麦克风进行录音、直播都是不错的选择。图7-5所示为动圈麦克风和电容麦克风的区别及各自的优缺点。

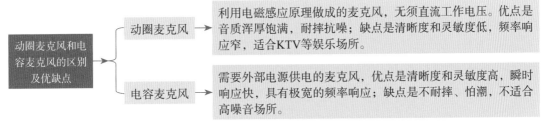

图 7-5　动圈麦克风和电容麦克风的区别及各自的优缺点

如果是在室内，选择清晰度和灵敏度更高、响应更快的电容麦克风为佳，从使用的角度出发，最主要的区别是灵敏度的不同，电容麦克风比动圈麦克风更灵敏，这就意味着电容麦克风能够收集到更多的声音细节；如果是在室外，则选择耐摔、抗噪能力较好的动圈

麦克风更为合适。

很多主播用的麦克风的价格有几百的、几千的，甚至也有上万的。图7-6所示为热门麦克风和麦克风品牌排行榜，供大家参考借鉴。

图7-6　热门麦克风和麦克风品牌排行榜

在选购自己的第1个麦克风时，有以下两个因素需要重点考虑。

（1）价格

总体来说，电容麦克风的价格一般比同档次的动圈麦克风要贵一些，一个质量不错的动圈麦克风可能需要800元，相对来说同档的电容麦克风则至少要1000元以上。关于麦克风的价格，许多新主播可能以为只要100～200元就能买到一个理想的麦克风，这种想法是不现实的，如果你在麦克风上的预算是500元以下的话，在这个价位内其实所有的麦克风差别都不大，任意选择一种即可。但如果预算为800～1500元这个区间，那么选择一些大品牌的低端产品更保险一些，不要购买较高价位的杂牌产品，并不是说杂牌产品中没有好的麦克风，而是作为新主播，很可能会选择到一款又贵又不好用的麦克风。

（2）录音环境

在录制过程中，录音环境是最难满足的一个条件，理想的录音环境不仅需要安静，还需要房间的混响时间不能过长，也就是日常所说的"回声"不能太大。因为在完整的后期混音过程中，需要对声音的空间感进行塑造，如果录制出来的声音本身就带有太多的空间信息，也就是录制房间的声音特征的话，会导致各个声音很难融合到一起，这也是为什么录音棚内都要尽力消除不必要的混响声的原因。

因此，从录音环境的角度出发，如果是在诸如宿舍、卧室、书房这种地方录音，那么最好选择动圈麦克风。相对于更灵敏的电容麦克风来说，动圈麦克风不会收集到那么多的混响声，房间对声音的影响会相对小一点。但需要注意的是，不管这种影响被降低了多少，在自己家里都是很难录制出跟录音棚一样品质的声音的，这是一开始就必须明确的一个概念。

7.2.5　配置声卡转换声音

声卡是录音中不可缺少的设备，使用麦克风采集到的声音，必须通过它来转换成录音软件能够理解的数字信号。市面上的声卡通常包含以下几个组件。

（1）话筒接口

话筒接口大部分是指卡侬口（XLR接口），这是连接麦克风的输入接口。卡侬口分为公头和母头，位于声卡上的是母头，位于话筒底端的则是公头，话筒线就是把卡侬口的公头和母头连起来的线。

（2）耳机接口

声卡上的耳机接口用来连接监听耳机。在Windows系统中，声卡连接到计算机上以后，只能通过耳机听到软件里的声音，计算机上原来的耳机接口就没有声音了。需要注意的是，比较专业的声卡上一般配备的是大三芯的耳机接口，平时常见的小三芯接头耳机需要通过转接头才能接入这种大三芯接口中。

（3）增益旋钮

声卡上一般至少有两个增益旋钮，分别控制麦克风的输入音量和耳机的输出音量大小。"增益"一词一般在声卡上标记为Gain，在输出音量的旋钮上有时会标记为Volume，看到有这两个标记的旋钮，一般就是增益旋钮。

比较重要的是控制麦克风输入音量的增益旋钮，在录音过程中，应该仔细调整这个按钮，以尽量大的音量录入音频信号，同时要注意不要超过最大音量形成爆破音，否则在后期是无法修复的。另外，由于设备的质量原因，增大输入音量后可能导致底噪增大，这种情况下可以调小输入音量，在增大输入电平与避免噪声过大之间找到一个平衡。

（4）幻象供电开关

幻象供电开关用于开启电容麦克风的幻象供电，这是电容麦克风正常工作所必需的条件，而动圈麦克风则不需要幻象供电，所以在选购声卡时，也要注意它是否带有幻象供电的功能。幻象供电在声卡上的标记一般是Phantom Power或+48V等字样，看到标有类似字样的开关，就能找到幻象供电的位置。

7.2.6　使用话筒支架解放双手

主播不可能长时间用手拿着麦克风。用手拿着麦克风进行录音，不仅会使双手感觉疲累，还会使收音不稳定，影响采集到的音质。所以，此时就需要用一个实用又方便的支架来进行固定和支撑，这样能使主播解放双手。

在录制过程中可以使用的话筒架主要有3种类型：立式话筒支架、桌面式话筒支架和悬臂式话筒支架。

（1）立式话筒支架

立式话筒支架用途广泛，室内户外皆可使用，并且可以根据需要调节支架高度，部件可以拆装折叠，不占地方，方便携带，如图7-7所示。

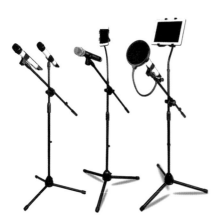

图 7-7　立式话筒支架

（2）桌面式话筒支架

桌面式话筒支架，顾名思义就是摆放在桌面上的支架，如图7-8所示。桌面式话筒支架价格便宜，摆放稳固耐用，可以上下调节高度固定收音角度，还可以自由安装防震架，即使带到户外也方便收纳携带。

（3）悬臂式话筒支架

悬臂式话筒支架也是比较受欢迎的一款支架，许多主播都喜欢使用它。悬臂支架的承重力强，比桌面式话筒支架更加稳固耐用，并且角度多变，可以多方位调节高低、远近，也不会占据桌面空间，比较容易调动，适用于电容麦克风，如图7-9所示。

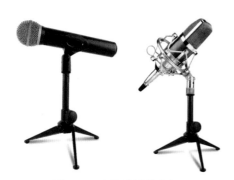

图 7-8　桌面式话筒支架

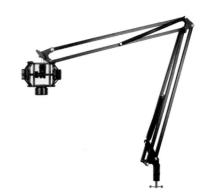

图 7-9　悬臂式话筒支架

7.2.7　使用防风罩与防喷罩

防风罩一般采用高密度、高弹性的海绵制成，或者由人造毛制成，缩口设计防止松脱，顶端比侧面和根部稍薄，具有透气性，不影响音质，美观易用，既可以减少户外录制时的风声，也能有效预防疾病与病菌病毒的间接传播。

防喷罩是放置在主播与麦克风之间的，主要用来保护麦克风，防止因为讲话时将口水溅射到麦克风的音头上，使麦克风受潮，同时还可以防止气流对音头振膜的冲击，减少爆破音的产生，并减弱主播的喷麦声。一旦录制中出现了喷麦声，后期比较难消除，会影响音频总体的平稳度。

图7-10所示为几款防喷罩的外形图，一般防喷罩都是双层网膜设计，可以有效地避免喷音。

另外，也可以不用防喷罩，通过调整歌手与麦克风的相对位置来避免喷麦声，比如把麦克风调整到略高于歌手嘴唇的位置。总体原则就是避免让歌手近距离地直接面对麦克风，但这样录制出来的声

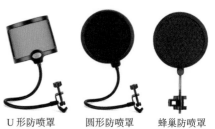

U 形防喷罩　　　圆形防喷罩　　　蜂巢防喷罩

图 7-10　防喷罩外形图

音很可能低频过重且伴有喷麦声。

为了获得较好的录音效果，可以遵循以下两点麦克风的摆放原则。

➢ 避免把麦克风摆放在房间的正中心或墙角处。

➢ 避免主播距离麦克风过近，以10 ~ 15厘米为宜。

7.2.8 用耳机监听自己的声音

利用监听耳机可以监听主播自己的声音，随时关注自己的录音效果。在监听主播自己的声音时，可以选择品质较高、用途较广的监听耳机。监听耳机能有效地隔离外部杂音，听到最接近真实的、没有加过音色渲染的音质，还原度高，保真性较好，且坚固耐用，容易维修和保养。

需要注意的是，在选择监听耳机时，要注意耳机是否有话筒功能，现在许多耳机都配有一个小的麦克风，用于接在手机上打电话使用，这种耳机不适合作为监听耳机。由于需要传输音频输入信号，它的接头在构造上与单纯的耳机输出接头不同，所以用这种耳机做监听耳机时，很可能会听到不正确的声音，比较明显的特征就是声音听起来非常空洞，好像是从一个非常大的房间中传来的。所以在选择监听耳机时，最好选择配备大三芯接头的专业监听耳机，如果预算不允许，也要选择一个功能单纯的耳机，最好不要选择带有通话功能的耳机。

至于如何购买监听耳机，大家可以上淘宝、天猫等购物平台通过搜索关键字的方法，选择一款自己喜欢的、适用的产品购买即可。

7.3 注意录音的环境

主播在录音时，录音环境无非就是室内和户外两种。如果没有特殊要求，建议大家在室内录制，以保证基本的音质，除非是涉及要有固定的户外场景的节目，如场景设置是户外采访之类的。

如果是在室内录音，一定要注意以下几点。

➢ 不管使用什么录音设备，嘴巴不要离收音孔太近，防止声音爆掉。

➢ 不管使用什么录音设备，记得使用防喷罩，防止爆破音的喷麦。

➢ 录音环境最好选择小房间，且房间最好有被子等吸音物质，避免房间混响的产生。

➢ 录音环境要足够安静，不能有大噪声，以免给后期制作增加降噪工作量。

如果大家是在户外录音，一定要注意以下两点。

➢ 记得使用绒毛防风罩，可以避免收到户外的环境噪声，但要杜绝风声。

➢ 嘴巴不要离收音孔太远，否则在户外环境下录制的将是无效收音。

Chapter

8

录音:

单轨录制与多轨录制

章前知识导读

录音是计算机音频制作最重要的一个环节，使用计算机软件进行录音具有成本低、音质好、噪音小、操作方便及持续时间长等特点。本章主要介绍在 Adobe Audition 2021 中，单轨波形编辑状态和多轨编辑状态下，对音频进行编辑处理和录制的操作方法。

◀ᴺ) **新手重点索引**

▶ 处理单轨音频

▶ 录制单轨音频

▶ 处理多轨混音

▶ 录制混合音频

8.1 处理单轨音频

在Adobe Audition 2021中，主播要熟练掌握单轨音频的静音、撤销及淡入淡出等操作，这样可以提高处理音频的效率。

8.1.1　对单轨音乐进行静音处理

扫码看教学视频

在Adobe Audition 2021的波形编辑器中，如果主播想在不改变音乐时长的情况下对部分片段进行消音处理，可以对单轨音乐进行选区静音操作，下面介绍具体的操作方法。

STEP 01 按【Ctrl+O】组合键，❶ 打开一段音频素材；❷ 在"编辑器"窗口中选择需要静音的音频片段，如图8-1所示。

STEP 02 在选区上单击鼠标右键，在弹出的快捷菜单中选择"静音"命令，如图8-2所示。

STEP 03 执行上述操作后，即可将选区内的音频片段调为静音，效果如图8-3所示。

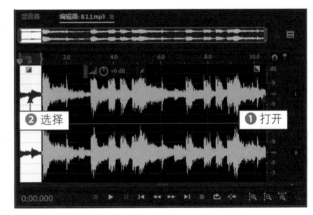

图 8-1　选择需要静音的音频片段

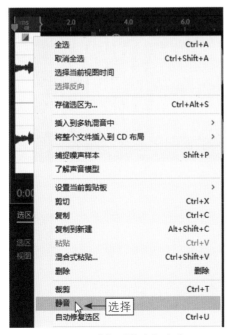

图 8-2　选择"静音"命令

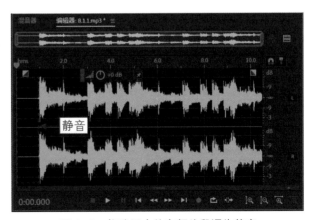

图 8-3　将选区内的音频片段调为静音

8.1.2 撤销上一步编辑操作

如果主播在编辑处理单轨音频时，出现了操作错误，可以通过"撤销"命令，撤销上一步操作，下面介绍具体的操作方法。

STEP 01 按【Ctrl+O】组合键，❶打开一段音频素材；❷在"编辑器"窗口中任意选择一段音频，如图8-4所示。

STEP 02 按【Delete】键将所选音频删除，效果如图8-5所示。

图 8-4　任意选择一段音频

图 8-5　删除所选音频后的效果

STEP 03 在菜单栏中选择"编辑"|"撤销 删除音频"命令，如图8-6所示。

STEP 04 执行操作后，即可撤销被删除的音频，如图8-7所示。

图 8-6　选择"撤销 删除音频"命令

图 8-7　撤销被删除的音频

8.1.3 使单轨音乐淡入淡出

在Adobe Audition 2021中，为了让音乐听起来不那么突兀，可以在波形编辑器中为单轨音乐添加淡入和淡出效果，下面介绍具体的操作方法。

STEP 01 按【Ctrl+O】组合键，打开一段音频素材，如图8-8所示。

STEP 02 按住"淡入"按钮◪，向右拖曳至合适位置，此时音频开头的波形会随着鼠标的移动变小，如图8-9所示。释放鼠标即可为音频添加淡入效果。

图 8-8　打开一段音频素材

STEP 03 按住"淡出"按钮■，向左拖曳至合适位置，如图 8-10 所示。释放鼠标即可为音频添加淡出效果。

图 8-9　向右拖曳"淡入"按钮

图 8-10　向左拖曳"淡出"按钮

8.2 录制单轨音频

在Adobe Audition 2021的波形编辑器中，主播可以对单个音乐文件或者配音文件进行单独的录音操作。本节主要介绍在波形编辑器中录制单轨音频的操作方法，希望读者可以熟练掌握。

8.2.1　使用麦克风录制主播声音

扫码看教学视频

在波形编辑器中，主播可以使用麦克风录制高品质的音频，这也是录制音频的一种初级、简单的方法。下面介绍使用麦克风边说边录的具体操作方法。

STEP 01 在Adobe Audition 2021中，新建一个空白音频文件，将麦克风连接至计算机主机的输入接口中，在"编辑器"窗口的下方单击"录制"按钮■，如图8-11所示。

STEP 02 执行操作后，即可开始录音。在录音过程中，❶ "编辑器"窗口将会显示录制

的音波；❷单击"停止"按钮，即可停止录制操作，如图8-12所示。

图8-11　单击"录制"按钮

图8-12　单击"停止"按钮

8.2.2　录制乐器弹奏演唱的声音

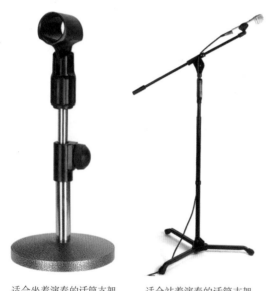

适合坐着演奏的话筒支架　　适合站着演奏的话筒支架

图8-13　两种不同的话筒支架类型

在7.2.6节中，已经介绍了3种话筒支架，有一种是适合演唱者坐在凳子上演奏乐器，然后将麦克风放在桌上并录制声音的桌面式话筒支架，如演奏者演奏电子琴、二胡时，就适合使用这种话筒支架。

另外一种是适合演唱者站着演奏乐器的话筒支架，常称之为立式话筒支架。录制歌曲弹奏演唱时对支架的高度有所要求，支架从地面升起的高度必须和演奏者站着的高度相适应，这样录制进去的乐器声音和人的声音才更标准。

图8-13所示为两种主要的支架类型。根据主播演奏的乐器不同，支架的选择也不同，但话筒支架是必须要有的。当主播在支架上准备好麦克风后，在演奏乐器并录制声音时，四周最好比较安静，否则录制出来的声音效果将不纯粹。

如果不小心将部分杂音录进了声音中，此时可以再重新弹奏演唱一遍，然后将有杂音的一节音频进行删减即可。主播演奏乐器时，也可以使用上一例同样的方法进行操作，完成乐器的声音录制。

8.2.3　录制电视机中的歌曲与声音

录制电视机中的歌曲与声音时，主播需要先在商店中购买一根音频线，其作用是将电

视机和计算机连起来。

　　这里的音频线与连接收音机的音频线不同，连接电视机的音频线连接头部比较像莲花，故称"莲花头"接口，或称为"莲花插头"，主播需要购买这种莲花插头的音频线，才能将电视机与计算机正确连接。目前一般的家用数字电视机都配有机顶盒，用户只需将机顶盒与计算机连接即可。图8-14所示为用来连接机顶盒的音频线。

图 8-14　一分二音频转录线

　　用购买的"莲花头"接口的音频线将机顶盒与计算机进行连接，并设置"线路输入"属性和录音的音量大小，然后在电视机中播放主播喜欢看的音乐电视台或音乐比赛类的节目，并根据前面介绍的录音方法，运用Adobe Audition 2021软件录制声音即可。

8.2.4　利用麦克风增强录音属性

扫码看教学视频

　　用户使用麦克风录制声音时，可以增强麦克风的录音属性，这样录制的声音会更大一点。

STEP 01 在Windows系统的任务栏中，用鼠标右键单击"Realtek高清晰音频管理器"图标，在弹出的快捷菜单中选择"音频设备"命令，如图8-15所示。

STEP 02 执行操作后，弹出"声音"对话框，在"录制"选项卡中，❶选择"麦克风"选项；❷单击右下角的"属性"按钮，如图8-16所示。

图 8-15　选择"音频设备"命令

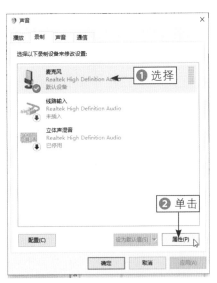

图 8-16　单击"属性"按钮

STEP 03 弹出"麦克风属性"对话框，单击"级别"标签，切换至"级别"选项卡，如图8-17所示。

STEP 04 将"麦克风加强"滑块向右拖曳至+30.0dB位置即可，如图8-18所示。

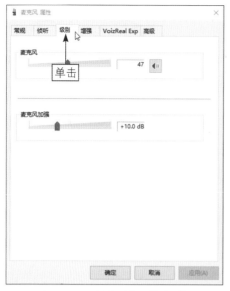

图 8-17　单击"级别"标签

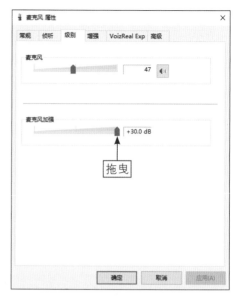

图 8-18　向右拖曳滑块位置

8.3　处理多轨混音

前面介绍了在波形编辑器中进行单轨音频的编辑处理和录制等操作方法，下面将介绍如何在Adobe Audition 2021中编辑处理多轨混音的操作方法。

8.3.1　设置轨道颜色的方法

扫码看教学视频

在Adobe Audition 2021的多轨编辑器中，包括4种不同类型的轨道。

➢ 视频轨道：在视频轨道中可以导入视频，一个会话只可以创建一条视频轨道，且视频轨道位于多轨编辑器的最上方。

➢ 音频轨道：在音频轨道中可以导入音频，或者在当前会话中录制音频并剪辑。音频轨道提供最大范围的组合控件，可以指定输入和输出，应用效果和均衡。路由音频至发送和总线，并自动化混音。总线、发送和混合音轨可让你将多个轨道输出路由到一组控件中。有了这些组合控件，就可以高效地组织和混合某个会话。

➢ 主音轨：主音轨可以轻松合并多条轨道和总线的输出，并使用单个消音器控制它们。一个会话只有一条主音轨，且主音轨位于多轨编辑器最下方的一条轨道上。

下面介绍设置轨道颜色的方法。

STEP 01 按【Ctrl+O】组合键，打开一个项目文件，如图8-19所示。

STEP 02 在轨道面板左侧单击鼠标右键，在弹出快捷菜单中选择"音轨颜色"命令，如图8-20所示。

图 8-19　打开一个项目文件

图 8-20　选择"音轨颜色"选项

STEP 03 弹出"音轨颜色"对话框，选择一个喜欢的颜色色块，如图 8-21 所示。

STEP 04 单击"确定"按钮，即可修改查看轨道颜色后的效果，如图 8-22 所示。

图 8-21　选择一个颜色色块

图 8-22　查看修改轨道颜色后的效果

8.3.2　命名与移动轨道的方法

在多轨编辑器中，可以任意命名轨道，以便更好地识别轨道，还可以上下移动轨道的位置，从而实现轨道的重新组合。下面介绍命名与移动轨道的操作方法。

STEP 01 按【Ctrl+O】组合键，❶打开一个项目文件；❷双击轨道名称，此时轨道名称呈可编辑状态，如图8-23所示。

STEP 02 在文本框中输入轨道名称"音频轨道"，如图 8-24 所示。按【Enter】键确认，即可重新命名轨道。

STEP 03 将鼠标移至轨道面板左侧，此时鼠标指针呈手掌形状，如图8-25所示。

STEP 04 按住鼠标左键并向下拖曳，将"音频轨道"移动至轨道 2 的下方，如图 8-26 所示。

扫码看教学视频

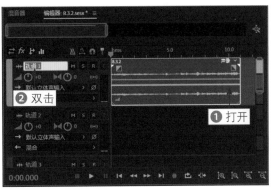

图 8-23　双击轨道名称

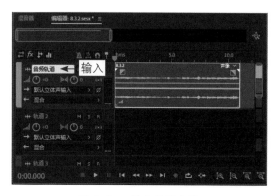

图 8-24　输入轨道名称

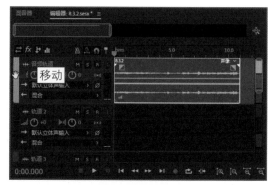

图 8-25　移动鼠标

图 8-26　移动轨道后的效果

8.3.3　显示与隐藏轨道的方法

扫码看教学视频

在Adobe Audition 2021中，通过执行"隐藏所选的音轨"或"显示所有音轨"命令可以将轨道隐藏或显示，下面介绍具体的操作方法。

STEP 01　按【Ctrl+O】组合键，❶打开一个项目文件；❷单击多轨编辑器标题上的▤按钮；❸在打开的下拉列表框中选择"音轨可见性"｜"隐藏所选的音轨"选项，如图8-27所示。

图 8-27　选择"隐藏所选的音轨"选项

STEP 02 执行操作后，即可将轨道1隐藏起来，如图8-28所示。

STEP 03 执行上述操作后，❶单击多轨编辑器标题上的 ≡ 按钮；❷在打开的下拉列表框中选择"音轨可见性"|"显示所有音轨"选项，如图8-29所示。执行操作后，即可将隐藏的轨道重新显示出来。

图 8-28　隐藏轨道 1 后的效果　　　　　图 8-29　选择"显示所有音轨"选项

8.3.4　静音与独奏轨道的方法

扫码看教学视频

在Adobe Audition 2021中，有时多轨编辑器中的多条轨道上都有音频，一起播放时会显得比较嘈杂，此时可以独奏多轨编辑器中某条轨道上的音频，同时也可以静音某条轨道，下面介绍具体的操作方法。

STEP 01 按【Ctrl+O】组合键，打开一个项目文件，如图8-30所示。

STEP 02 单击轨道2面板中的 M 按钮，如图8-31所示。

图 8-30　打开一个项目文件　　　　　　图 8-31　单击相应按钮（1）

★ 专家指点 ★

轨道面板上的 M 按钮是 Mute（静音）的简称，单击该按钮，可以让整条轨道静音；S 按钮是 Solo（独奏）的简称，单击该按钮，可以让其他轨道静音，单独播放所选轨道上的音频；R 按钮是 Record（录制准备）的简称，在录音前可以单击该按钮开始准备录音，录制好的音频会显示在所选音轨中；I 按钮是 Monitor input（监听输入）的简称，单击该按钮，可以在耳机中听到自己的声音。

STEP 03 执行上述操作后，轨道2中的音频颜色会变灰，表示该轨道已被静音，如图8-32所示。此时单击"播放"按钮▶，即可播放其他轨道上的音频。

STEP 04 ❶再次单击轨道2面板中的 ▦ 按钮，取消轨道静音；❷单击▦按钮；❸即可让其他轨道静音，如图8-33所示。单击"播放"按钮▶，即可独奏轨道2上的音频。

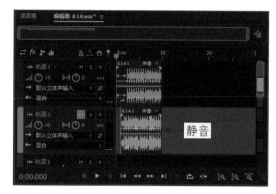

图 8-32　轨道 2 静音效果

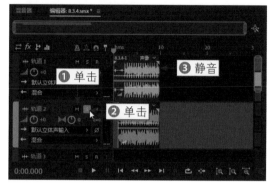

图 8-33　单击相应按钮（2）

8.3.5　调整立体声轨道的声像

在多轨编辑器的轨道面板中，拖曳"立体声平衡"按钮▦⏱，可以增大或减小轨道中音频的声像。如果想以较大增量更改设置，可以按住【Shift】键的同时拖曳"立体声平衡"按钮▦⏱；如果想以较小增量更改设置，可以按住【Ctrl】键的同时拖曳"立体声平衡"按钮▦⏱。下面介绍调整立体声轨道声像的操作方法。

STEP 01 按【Ctrl+O】组合键，打开一个项目文件，如图8-34所示。

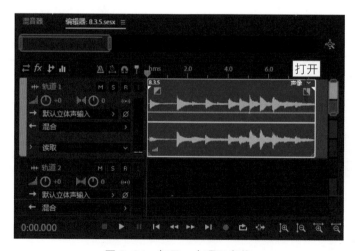

图 8-34　打开一个项目文件

STEP 02 向上拖曳轨道1面板中的"立体声平衡"按钮▦⏱，将参数调为R11，表示增大轨道中音频的声像，如图8-35所示。

STEP 03 向下拖曳轨道1面板中的"立体声平衡"按钮▦⏱，将参数调为L5.5，表示减

小轨道中音频的声像，如图8-36所示。

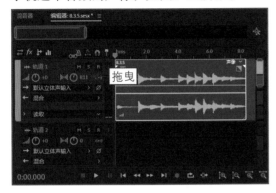

图 8-35　向上拖曳"立体声平衡"按钮

图 8-36　向下拖曳"立体声平衡"按钮

8.3.6　调整轨道输出音量的方法

扫码看教学视频

在多轨编辑器的轨道面板中，拖曳"立体声平衡"左侧的"音量"按钮 ，可以批量调整轨道上所有音频的音量，将音量统一提高或降低。当"音量"参数为正数时，表示提高；当"音量"参数为负数时，表示降低。下面以提高轨道音频音量为例介绍具体的操作方法。

STEP 01 按【Ctrl+O】组合键，打开一个项目文件，如图8-37所示。

STEP 02 向上或向右拖曳轨道1面板中的"音量"按钮 ，将参数调为+6，表示提高轨道中所有音频的音量，如图8-38所示。

STEP 03 执行操作后，单击"播放"按钮 ，试听音频效果，如图8-39所示。

图 8-37　打开一个项目文件

图 8-38　拖曳"音量"按钮

图 8-39　单击"播放"按钮

8.3.7　调整音量与声像的包络线

上一例中，通过调整轨道面板中的"音量"按钮，便可以统一调整轨道上所有音频的音量。那么，在多轨编辑器中，除了统一调整整条轨道上的音频，要调整轨道上单个音频的音量该如何操作呢？下面介绍通过调整包络线，来调整单个音频音量和声像的操作方法。

STEP 01 按【Ctrl+O】组合键，打开一个项目文件，音频中的黄色线为"音量"包络线，蓝色线为"声像"包络线，如图8-40所示。

图 8-40　打开一个项目文件

STEP 02 选择轨道1上第1段音频中的"音量"包络线，在合适的位置单击添加3个关键帧，然后选择中间的关键帧，如图8-41所示。

图 8-41　选择中间的关键帧

STEP 03 按住鼠标左键并向上拖曳中间的关键帧，调整音量为+5.2dB，如图8-42所示。

STEP 04 采用同样的操作方法，在"声像"包络线上添加3个关键帧，按住鼠标左键并向上拖曳中间的关键帧，调整声像为L19.6，如图8-43所示。执行操作后，单击"播放"按钮▶，试听音频效果。

图 8-42　向上拖曳中间的关键帧（1）

图 8-43　向上拖曳中间的关键帧（2）

8.4　录制混合音频

在本章前面的知识点中，已经介绍了在波形编辑器中录制单轨音频的方法，本节主要介绍录制混合音频的操作方法，希望大家可以熟练掌握本节内容。

8.4.1　跟着背景音乐录制主播声音

在 Adobe Audition 2021 工作界面的多轨编辑器中，主播可以在轨道 1 中插入一段背景音乐，然后在其他轨道中录制主播的声音，这样听众听起来会比较有节奏感。单击指定轨道的"录制"按钮 时，背景音乐轨道中的音乐会自动播放，只有被指定的轨道才会进行录制操作。最后，在导出音乐文件时，将两个轨道的声音进行同步

扫码看教学视频

导出，合成为一个新文件即可。下面介绍跟着背景音录制主播声音的操作方法。

STEP 01 新建一个多轨混音项目文件，在轨道1中插入背景音乐文件，如图8-44所示。

图 8-44　插入背景音乐文件

STEP 02 ❶单击轨道2中的"录制准备"按钮 **R**，此时按钮会变成红色；❷单击"录制"按钮 ●，如图8-45所示。

STEP 03 此时轨道1中的音乐会开始播放，与此同时，轨道2也会精确地同步开始录音，主播可以根据音乐录制旁白或有声书等。录制完成后，单击"停止"按钮 ■，即可在轨道2中显示录制的音频音波，如图8-46所示。

图 8-45　单击"录制"按钮

图 8-46　在轨道 2 中显示录制的音频音波

8.4.2　跟着伴奏录制两人的歌声

扫码看教学视频

在Adobe Audition 2021的多轨编辑器中，主播不仅可以录制自己的声音，还可以录制男女对唱的歌声。本实例在讲解过程中，轨道1为歌曲伴奏，轨道2为女歌声，轨道3为男歌声。下面介绍跟着伴奏录制两个人唱歌的操作方法。

STEP 01 新建一个多轨混音项目文件，在轨道1中插入背景音乐文件，如图8-47所示。

STEP 02 ❶单击轨道2中的"录制准备"按钮 **R**，此时按钮会变成红色；❷单击"录制"按钮 ●，轨道1中开始播放伴奏，轨道2中开始同步录制女生唱歌的声音，录制完成后，单击"停止"按钮 ■；❸即可显示录制的女歌声音频文件；❹将时间线拖曳至女歌

声音频结束的位置，如图8-48所示。

STEP 03 ❶再次单击轨道2中的"录制准备"按钮R，取消轨道2的录制状态；❷单击轨道3中的"录制准备"按钮R，准备录制男歌声；❸单击"录制"按钮⚫，轨道1中开始播放伴奏，轨道3中开始同步录制男生唱歌的声音，录制完成后，单击"停止"按钮▇；❹即可显示录制的男歌声音频文件，如图8-49所示。

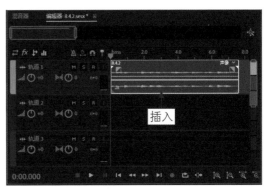

图 8-47　插入背景音乐文件

图 8-48　拖曳时间线的位置

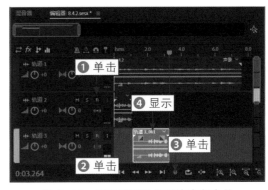

图 8-49　显示录制的男歌声音频文件

8.4.3　为制作的短视频画面配音

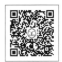
扫码看教学视频

为短视频画面配音、为微电影配音及录制声音旁白等，是声音主播经常要做的事情。下面介绍在Adobe Audition 2021中为录制的短视频画面配音的操作方法。

STEP 01 ❶新建一个多轨混音项目文件；❷在"文件"面板中导入一段视频，如图8-50所示。

STEP 02 将视频拖曳至多轨编辑器的轨道上，❶此时会显示一条"视频引用"轨道；❷在轨道1中会自动提取视频中的背景音乐，如图8-51所示。

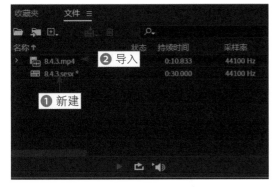

图 8-50　导入一段视频

图 8-51　自动提取视频中的背景音乐

STEP 03 单击编辑器中的"播放"按钮▶，在"视频"面板中可以查看短视频画面效果，如图8-52所示。

图 8-52　查看短视频画面效果

STEP 04 ❶单击轨道2中的"录制准备"按钮**R**，准备录制视频配音；❷单击"录制"按钮■，即可开始录制声音，如图8-53所示。在录制过程中，主播可以一边查看"视频"面板中的短视频画面，一边录制视频配音。

STEP 05 录制完成后，❶单击"停止"按钮■；❷轨道2中即可显示录制的配音文件，如图8-54所示。

图 8-53　单击"录制"按钮

STEP 06 ❶在轨道1面板中设置"音量"为-9，降低背景音乐的声音；❷在轨道2面板中设置"音量"为+6，提高录制的人声，如图8-55所示。执行操作后，单击"播放"按钮▶，即可试听音频效果。

图 8-54　显示录制的配音文件

图 8-55　调整轨道音量

8.4.4 录制短视频中的背景音乐

扫码看教学视频

上一例中的短视频，是自带背景音乐的，但还有一些视频是没有背景音乐的，主播可以在录制好视频后，为短视频录制一段背景音乐，使制作的短视频声效更加丰富。这种声画俱佳的视频，播放量和点赞量才会更高。下面介绍录制短视频背景音乐的操作方法。

STEP 01 ❶新建一个多轨混音项目文件；❷在"文件"面板中导入一段视频，如图8-56所示。

STEP 02 ❶将视频添加至多轨编辑器的轨道上；❷选择轨道1中自动提取的音频，由于视频无背景音乐，因此提取出的音频无音波显示，如图8-57所示。

STEP 03 按【Delete】键，将自动提取的音频删除，如图8-58所示。

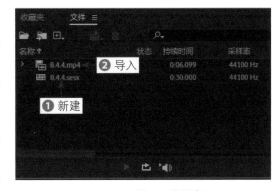

图 8-56 导入一段视频

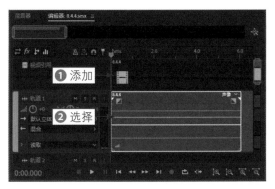

图 8-57 选择自动提取的音频

图 8-58 删除自动提取的音频

STEP 04 单击编辑器中的"播放"按钮▶，在"视频"面板中可以查看短视频画面效果，如图8-59所示。

图 8-59 查看短视频画面效果

STEP 05 ❶单击轨道1中的"录制准备"按钮 **R**，准备录制视频背景音乐；❷单击
"录制"按钮 **●**，即可开始录制音乐，如图8-60所示。在录制过程中，主播可以一边查看
"视频"面板中的短视频画面，一边录制视频音乐。

STEP 06 录制完成后，❶单击"停止"按钮 **■**；❷轨道1中即可显示录制的背景音乐，
如图8-61所示。

图 8-60　单击"录制"按钮

图 8-61　显示录制的背景音乐

8.4.5　继续录制之前没有录完的内容

主播在录制与处理时间比较长的音频文件时，如果时间不充足，可以将
音频分多次录制。下面介绍在Audition软件中继续录音的操作方法。

扫码看教学视频

STEP 01 按【Ctrl+O】组合键，打开一个项目文件，如图8-62所示。

图 8-62　打开一个项目文件

STEP 02 在轨道1中，❶将时间线定位到需要开始录制歌曲的位置，❷然后单击"录制
准备"按钮 **R**，准备录音，如图8-63所示。

STEP 03 ❶单击"录制"按钮 **●**，开始录制音频；❷录制完成后单击"停止"按钮
■；❸即可完成音乐的录制操作，如图8-64所示。

图 8-63 单击"录制准备"按钮

图 8-64 完成音乐的录制操作

8.4.6 修复混合音乐录错的部分

扫码看教学视频

在Adobe Audition 2021的工作界面中，主播不仅可以在单轨编辑器中执行穿插录音操作，还可以在多轨音乐中执行穿插录音操作，通过时间选择工具 I，选择需要穿插录音的部分，单击"录音"按钮 ，即可开始录音。

如果某个区间中的背景音乐或声音无法达到主播的要求，还可以对区间内的音乐进行重新录制操作。下面介绍修复混合音乐中录错部分的操作方法。

STEP 01 按【Ctrl+O】组合键，打开一个项目文件，如图8-65所示。

STEP 02 选择时间选择工具 I，在轨道1中选择需要穿插录音的部分，如图8-66所示。

STEP 03 ❶ 单击轨道1中的"录制准备"按钮 R；❷ 然后单击"录制"按钮 ，开

图 8-65 打开一个项目文件

始重新录制音乐，修复录错的音乐部分；❸ 录制完成后单击"停止"按钮 ，停止录音；❹ 在时间选区中可以查看重录的音乐音波效果，如图8-67所示。

图 8-66 选择需要穿插录音的部分

图 8-67 查看重录的音乐音波效果

Chapter

9

合成:

制作与混合多轨音频

章前知识导读

在 Adobe Audition 2021 的工作界面中，如果主播需要编辑多轨音频素材，首先需要在"编辑器"窗口中创建多条音频轨道。本章主要介绍创建多轨声道、合成多个配音文件及使用音乐节拍器等知识，希望大家可以熟练掌握音乐的合成技术。

◀)) **新手重点索引**

▶ 添加与编辑混音轨道

▶ 合成多个配音文件

▶ 使用音乐节拍器

9.1　添加与编辑混音轨道

在Adobe Audition 2021软件中编辑多轨音频素材之前，首先需要创建多轨声道，包括单声道、立体声、5.1音轨及视频轨等。本节主要介绍创建多条混音轨道的操作方法。

9.1.1　添加单声道音轨

在Adobe Audition 2021软件中，通过"添加单声道音轨"命令可以添加一条单声道音轨，下面介绍具体的操作方法。

扫码看教学视频

STEP 01 按【Ctrl+O】组合键，打开一个项目文件，如图9-1所示。

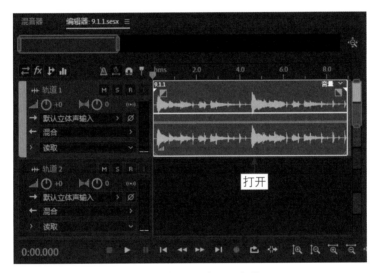

图 9-1　打开一个项目文件

STEP 02 在菜单栏中选择"多轨"｜"轨道"｜"添加单声道音轨"命令，如图9-2所示。

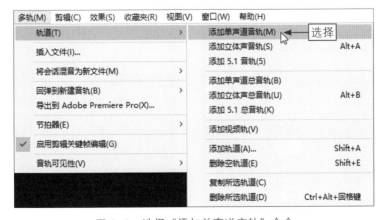

图 9-2　选择"添加单声道音轨"命令

STEP 03 执行操作后，即可在"编辑器"窗口中添加一条单声道轨道，如图 9-3 所示。

STEP 04 ❶单击"默认立体声输入"右侧的三角按钮▶；❷在打开的下拉列表框中选择"单声道"选项；❸用户可以根据需要在打开的子列表框中选择相应的单声道输入设备，如图9-4所示。执行上述操作后，即可完成单声道音轨的添加。

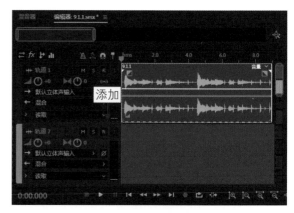

图 9-3　添加一条单声道轨道

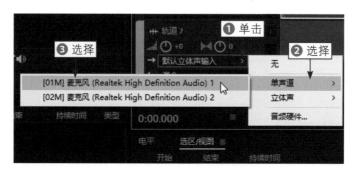

图 9-4　选择相应的单声道输入设备

9.1.2　添加立体声音轨

扫码看教学视频

在Adobe Audition 2021软件中，通过"添加立体声音轨"命令可以添加一条立体音轨道。当需要在混音项目中制作多个立体声音乐文件时，就需要添加立体声音轨。下面介绍创建双立体音轨混音项目的操作方法。

STEP 01 按【Ctrl+O】组合键，打开一个项目文件，如图9-5所示。

STEP 02 在菜单栏中选择"多轨""轨道"|"添加立体声音轨"命令，即可在"编辑器"窗口中添加一条立体声音轨，如图9-6所示。

图 9-5　打开一个项目文件

图 9-6　添加一条立体声音轨

9.1.3　添加5.1音轨

在Adobe Audition 2021软件中，通过"添加5.1音轨"命令可以添加一条5.1声音轨道。当需要在混音项目中制作5.1声音轨道的音乐文件时，就需要创建5.1声音轨道。下面介绍在项目中添加5.1音轨的操作方法。

STEP 01 按【Ctrl+O】组合键，打开一个项目文件，如图9-7所示。

STEP 02 在菜单栏中选择"多轨""轨道"|"添加5.1音轨"命令，即可在"编辑器"窗口中添加一条5.1音轨，如图9-8所示。

图 9-7　打开一个项目文件

图 9-8　添加一条 5.1 音轨

STEP 03 ❶单击"混合"右侧的三角按钮▶；❷在打开的下拉列表框中选择5.1|"默认"选项，如图9-9所示。

STEP 04 执行操作后，即可设置5.1环绕声输出方式，完成5.1音轨的添加操作，如图9-10所示。

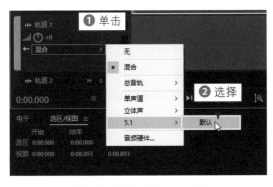
图 9-9　选择"默认"选项

图 9-10　设置 5.1 环绕声输出方式

9.1.4　添加单声道总音轨

在Adobe Audition 2021软件中，为了在多轨编辑器中更加灵活有效地使用单声道混响音效，可以将混响效果添加到单声道总音轨中。下面介绍创建单声道总音轨的操作方法。

STEP 01 按【Ctrl+O】组合键，打开一个项目文件，如图9-11所示。

图 9-11　打开一个项目文件

STEP 02 选择"多轨"|"轨道"|"添加单声道总音轨"命令，即可添加一条单声道总音轨，如图9-12所示。

图 9-12　添加一条单声道总音轨

9.1.5　添加立体声总音轨

扫码看教学视频

在Adobe Audition 2021软件中，通过"添加立体声总音轨"命令可以添加一条立体声总线声音轨道。当主播制作的混音项目中有多个立体声音乐文件时，可以创建一个立体声总音轨，为立体声音源提供环绕声环境。下面介绍添加立体声总音轨的操作方法。

STEP 01 按【Ctrl+O】组合键，打开一个项目文件，如图9-13所示。

STEP 02 选择"多轨"|"轨道"|"添加立体声总音轨"命令，即可添加一条立体声总

音轨，如图9-14所示。

图 9-13　打开一个项目文件

图 9-14　添加一条立体声总音轨

STEP 03 ❶单击"混合"右侧的三角按钮█；❷在打开的下拉列表框中选择"总音轨"|"添加总音轨"|"立体声"选项，也可以快速添加一条立体声总音轨，如图9-15所示。

图 9-15　选择"立体声"选项

9.1.6　添加5.1总音轨

在Adobe Audition 2021软件中，通过"添加5.1总音轨"命令可以添加一条5.1总声音轨道。当主播制作的混音文件需要应用于影院等大型场景中时，需要在Audition中添加5.1总音轨，将声音传送到5.1总音轨中。下面介绍添加5.1总音轨的操作方法。

STEP 01 按【Ctrl+O】组合键，打开一个项目文件，如图9-16所示。

图 9-16　打开一个项目文件

STEP 02 选择"多轨"|"轨道"|"添加5.1总音轨"命令，即可添加一条5.1总音轨，如图9-17所示。

图 9-17　添加一条 5.1 总音轨

STEP 03 ❶单击"混合"右侧的三角按钮 ；❷在打开的下拉列表框中选择"总音轨"|"添加总音轨" |5.1选项，也可以快速添加一条5.1总音轨，如图9-18所示。

图 9-18 选择 5.1 选项

9.1.7 添加视频轨

扫码看教学视频

在视频轨中可以放置视频媒体文件，如果需要将多个视频依次导入到 Adobe Audition 2021软件中，就需要添加视频轨。下面介绍添加视频轨的操作方法。

STEP 01 按【Ctrl+O】组合键，打开一个项目文件，如图9-19所示。

图 9-19 打开一个项目文件

STEP 02 选择"多轨"|"轨道"|"添加视频轨"命令，即可在"编辑器"窗口中添加一条视频轨，如图9-20所示。

图 9-20 添加一条视频轨

9.1.8　复制多条相同的轨道

在Adobe Audition 2021的工作界面中，根据需要对已选中的轨道进行复制操作，可以提高制作多轨混音项目的效率。下面介绍复制所选轨道的操作方法。

STEP 01 按【Ctrl+O】组合键，打开一个项目文件，如图9-21所示。

图 9-21　打开一个项目文件

STEP 02 选择"多轨"|"轨道"|"复制所选轨道"命令，即可复制已选中的轨道1音轨，如图9-22所示。

图 9-22　复制已选中的轨道 1 音轨

9.1.9　删除不需要的音轨和音乐

在多轨编辑器窗口中，删除轨道是比较常用的操作，主播可以根据需要删除轨道中的音轨和音乐。在删除轨道的同时，轨道中的音乐也会被同时删除。下面介绍删除不需要的音轨和音乐的操作方法。

STEP 01 按【Ctrl+O】组合键，打开一个项目文件，选择轨道1音轨，如图9-23所示。

图 9-23　选择轨道 1 音轨

STEP 02 选择"多轨"|"轨道"|"删除所选轨道"命令，即可删除选中的轨道1音轨，如图9-24所示。

图 9-24　删除选中的轨道 1 音轨

9.2　合成多个配音文件

在Adobe Audition 2021的工作界面中，可以将制作的多轨音乐文件混音为一个新的文件进行保存，对多段音乐进行合成、混音等操作。在操作过程中，不仅可以合成音频文件，还可以混音到新建的音轨中。

9.2.1　将音乐高潮部分混音为MP3

在多轨音乐中，可以选中音乐中的部分时间选区，然后将这部分的时间混音为新文件进行保存。使用"时间选区"命令，可以将分离的多个音乐片段进行合成输出。下面介绍对音乐中的时间选区进行缩混的操作方法。

扫码看教学视频

STEP 01 按【Ctrl+O】组合键，打开一个项目文件，如图9-25所示。

图 9-25　打开一个项目文件

STEP 02 在"编辑器"窗口中选择需要混音为新文件的时间选区，如图9-26所示。

图 9-26　选择需要混音为新文件的时间选区

★ 专家指点 ★

　　除了利用上述方法，还可以在"多轨"菜单中，依次按键盘上的【M】、【S】键，将时间选区混音为新文件。

STEP 03 在菜单栏中选择"多轨"|
"将会话混音为新文件"|"时间选区"
命令，即可将选区内的多轨音乐文件混
音为一个新的单轨音频文件，如图9-27
所示。

图 9-27　将选区内的多轨音乐文件混音为一个新的
单轨音频文件

9.2.2　将多段音乐合并为一个音乐文件

在Adobe Audition 2021的工作界面中，还可以将多条音乐轨道中的音乐文件混音为一个新的单轨音乐文件。下面介绍将多段音乐合并为一个音乐文件的操作方法。

STEP 01　按【Ctrl+O】组合键，打开一个项目文件，如图9-28所示。

图 9-28　打开一个项目文件

STEP 02　在菜单栏中选择"多轨"|"将会话混音为新文件"|"整个会话"命令，即可将多轨中的多段音乐文件合并为一个新的音乐文件，如图9-29所示。

图 9-29　将多段音乐文件合并为一个新的音乐文件

9.2.3　将多段音乐合并到新的音轨中

在Adobe Audition 2021的工作界面中，可以将音轨中已选中的所有音乐片段混音到新建的音轨中，该操作主要是针对音轨进行的音乐合并。下面介绍将多段音乐合并到新的音轨中的操作方法。

STEP 01　按【Ctrl+O】组合键，打开一个项目文件，选择轨道1，如图9-30所示。

STEP 02　选择"多轨"|"回弹到新建音轨"|"所选轨道"命令，如图9-31所示。

图 9-30　选择轨道 1

图 9-31　选择"所选轨道"命令

STEP 03 执行操作后，即可将所选中的音轨音乐合并到新建的音轨中，如图 9-32 所示。

图 9-32　将所选中的音轨音乐合并到新建的音轨中

9.2.4　将多段音乐作为铃声进行合并

扫码看教学视频

在 Adobe Audition 2021 的工作界面中，可以将时间选区中已选中的素材进行内部混音，而时间选区内没有被选中的素材则不进行内部混音。下面以将多段音乐作为铃声进行合并为例介绍混音选区素材的操作方法。

STEP 01 按【Ctrl+O】组合键，打开一个项目文件。在"编辑器"窗口中，选择需要进行内部混音的时间选区，如图 9-33 所示。

STEP 02 按住【Ctrl】键的同时，选择时间选区中需要进行内部混音的多段音乐文件，如图 9-34 所示。

STEP 03 在菜单栏中选择"多轨"|"回弹到新建音轨"|"时间选区内的所选剪辑"命令，即可将时间选区内已选中的多段音乐进行混音，如图 9-35 所示。

图 9-33　选择需要进行内部混音的时间选区

图 9-34　选择多段音乐文件

图 9-35　将时间选区内已选中的多段音乐进行混音

9.2.5　合并选择多个不连续的音乐

在Adobe Audition 2021的工作界面中，可以使用"回弹到新建音轨"菜单下的"仅所选剪辑"命令，对多个不连续的音乐进行合并操作，与时间选区无任何关系，只针对已选中的音乐素材，下面介绍具体的操作方法。

STEP 01 按【Ctrl+O】组合键，打开一个项目文件。按住【Ctrl】键的同时，选择多个不连续的音乐剪辑片段，如图9-36所示。

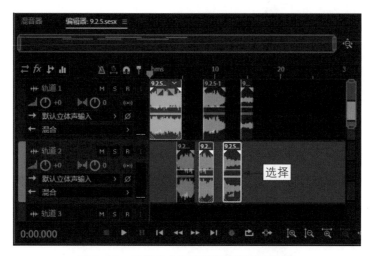

图 9-36　选择多个不连续的音乐剪辑片段

STEP 02 在菜单栏中选择"多轨"|"回弹到新建音轨"|"仅所选剪辑"命令，即可将时间选区内已选中的多段音乐进行合并，有音波的位置会显示音波，无音波的位置会显示静音，如图9-37所示。

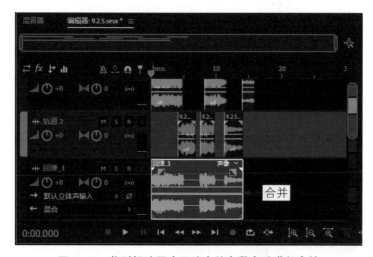

图 9-37　将时间选区内已选中的多段音乐进行合并

9.3 使用音乐节拍器

在Adobe Audition 2021的多轨音乐制作中，还可以对音乐的节拍器进行设置，稳定的音乐节奏可以帮助用户在录音时更好地把握音调与音速。本节主要介绍启用与设置节拍器的操作方法，希望大家可以熟练掌握本节内容。

9.3.1　启用节拍器把握音乐节奏

节拍器能在各种速度中发出一种稳定的机械式的节拍声音，利用"启用节拍器"命令可以启用 Audition 中的节拍器功能。如果主播对音乐的节奏感不强，

扫码看教学视频

在编辑多轨音乐时可以开启节拍器来帮助主播对准音乐的节奏。下面介绍在 Audition 软件中开启节拍器功能的操作方法。

STEP 01 按【Ctrl+O】组合键，打开一个项目文件，如图 9-38 所示。

STEP 02 在菜单栏中选择"多轨"|"节拍器"|"启用节拍器"命令，如图 9-39 所示。

STEP 03 执行操作后，在"编辑器"窗口中将显示一条节拍器轨道，如图9-40所示。

图 9-38　打开一个项目文件

图 9-39　选择"启用节拍器"命令

图 9-40　显示一条节拍器轨道

扫码看教学视频

9.3.2　选择一种合适的节拍器声音

在Adobe Audition 2021的工作界面中，提供了多种节拍器的声音供用户选择，大家可以多尝试几种不同的节拍器风格，看哪一种节拍器的声音自己听起来最有感觉。如果主播对当前Audition软件中的节拍器声音不满意，还可以对节拍器声音进行相应设置与更改操作，下面介绍具体的操作方法。

STEP 01 按【Ctrl+O】组合键，打开一个项目文件，如图9-41所示。

图9-41　打开一个项目文件

STEP 02 ❶在菜单栏中选择"多轨"|"节拍器"|"更改声音类型"命令；❷在打开的子菜单中可以根据需要选择相应的节拍器声音对应的选项，如图9-42所示。执行上述操作后，即可设置节拍器声音。

图9-42　选择"更改声音类型"命令

音效:

配音文件的基本处理

主播为音频制作特效时，首先需要掌握一些基本的音效处理技巧，并熟练掌握"效果组"面板的基本操作，这样可以更好地运用特效来处理音频声效。本章主要介绍配音文件的基本处理技巧，如音效处理、淡入和淡出处理、音乐修复等。

章前知识导读

◀》 **新手重点索引**

▶ 常用音效的基本处理

▶ 管理效果组中的音效

▶ 调整与修复配音文件

10.1 常用音效的基本处理

在Adobe Audition 2021软件的"效果"菜单中，选择相应的命令可以对音频素材进行简单的处理操作，包括"反相"命令、"反向"命令及"静音"命令等。本节主要介绍常用音效的基本处理技巧。

10.1.1 反转声音文件的左右相位

扫码看教学视频

在Adobe Audition 2021的工作界面中，可以根据需要对音频素材进行反相操作，将音频相位反转180°。对音频的相位进行反转后，不会对个别波形产生可以听得见的更改，但是在组合音频波形时，可以听到音频的声音有差异变化。下面介绍反转声音文件左右相位的操作方法。

STEP 01 按【Ctrl+O】组合键，打开一段音频素材，利用时间选择工具，选择音乐中需要反相的部分，如图10-1所示。

STEP 02 在菜单栏中选择"效果"|"反相"命令，如图10-2所示。

STEP 03 执行操作后，即可反相选择的音乐片段，此时音频轨道中的音波有所变化，如图10-3所示。

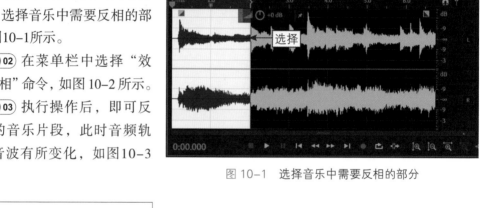

图 10-1　选择音乐中需要反相的部分

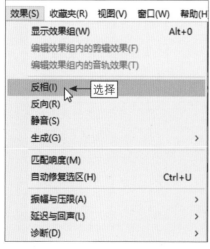

图 10-2　选择"反相"命令

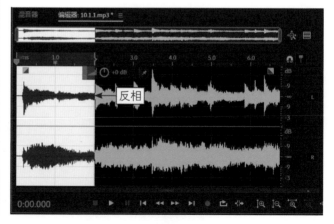

图 10-3　反相选择的音乐片段

10.1.2　将人声对话声音倒过来播放

扫码看教学视频

在Adobe Audition 2021的工作界面中，使用"反向"命令可以对语音音波进行反向操作，从左到右翻转音乐波形，使它倒过来回放。下面介绍将人声对话声音倒过来播放的操作方法。

STEP 01 按【Ctrl+O】组合键，打开一段音频素材，如图10-4所示。

STEP 02 在菜单栏中选择"效果"|"反向"命令，执行操作后，即可反向音乐素材，在"编辑器"窗口中可以查看反向后的音乐音波效果，如图10-5所示。

图 10-4　打开一段音频素材

图 10-5　反向后的音乐素材

10.1.3　将录错的声音部分调为静音

扫码看教学视频

在Adobe Audition 2021的工作界面中，可以根据需要在音乐中插入静音部分，将同一段音乐分成有很多个小节的音乐，被插入静音的部分可以录制其他的语音旁白声音。下面介绍通过"静音"命令将单轨音乐中录错的声音部分调为静音的操作方法。

STEP 01 按【Ctrl+O】组合键，打开一段音频素材，利用时间选择工具Ⅰ，在音频轨道中选择需要设置为静音的片段，如图10-6所示。

STEP 02 在菜单栏中选择"效果"|"静音"命令，即可将选择的音乐片段设置为静音，设置为静音的音乐片段内将不显示任何音波，如图10-7所示。

图 10-6　选择需要设置为静音的片段

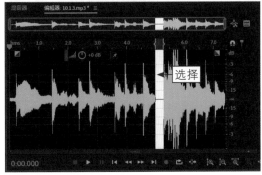

图 10-7　将选择的音乐片段设置为静音

10.1.4 制作收音机中无信号的噪声

扫码看教学视频

在Adobe Audition 2021的工作界面中，利用"生成"子菜单中的"噪声"命令，可以将现有的音乐片段生成广播或收音机中无信号的噪声音效，下面介绍具体的操作方法。

STEP 01 按【Ctrl+O】组合键，打开一段音频素材，将时间线定位到需要插入噪声的位置，如图10-8所示。

STEP 02 在菜单栏中选择"效果"|"生成"|"噪声"命令，弹出"效果-生成噪声"对话框，❶单击"预设"右侧的下拉按钮；❷在打开的下拉列表框中选择"灰色反向"选项，如图10-9所示。

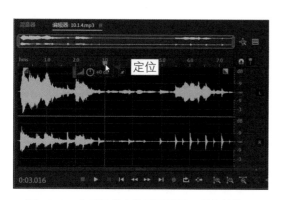

图 10-8 将时间线定位到需要插入噪声的位置

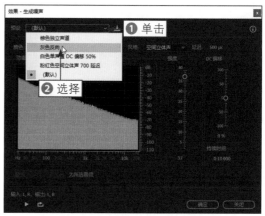

图 10-9 选择"灰色反向"选项

STEP 03 在下方将显示相应的预设参数信息，❶设置"颜色"为"棕色"；❷设置"风格"为"空间立体声"；❸单击"确定"按钮，如图10-10所示。

STEP 04 执行操作后，即可在时间线位置的后面插入一段噪声，类似收音机中无信号的噪声音效，如图10-11所示。

图 10-10 单击"确定"按钮

图 10-11 在时间线位置的后面插入一段噪声

10.1.5　为音乐素材匹配合适的音量

在Adobe Audition 2021的工作界面中，使用"匹配响度"命令可以匹配音频素材的音量。下面介绍在波形编辑器中匹配声音响度的操作方法。

STEP 01　按【Ctrl+O】组合键，打开一段音频素材，如图10-12所示。

图 10-12　打开一段音频素材

STEP 02　在菜单栏中选择"效果"|"匹配响度"命令，打开"匹配响度"面板，此时该面板中没有任何音频文件，如图10-13所示。

STEP 03　在"文件"面板中选择打开的音乐素材，如图10-14示。

图 10-13　"匹配响度"面板

图 10-14　选择打开的素材

STEP 04　按住鼠标左键并拖曳，将选择的音乐素材拖曳至"匹配响度"面板中，释放鼠标即可将其添加至"匹配响度"面板中，如图10-15所示。

STEP 05　①在面板中单击上方的"匹配响度设置"按钮，进入设置界面；②在其中

设置"匹配到"为"响度（旧版）"；❸选择"使用限幅"复选框，其他各参数保持默认设置；❹单击"运行"按钮，如图10-16所示。

图 10-15　将音乐素材拖曳至"匹配响度"面板中

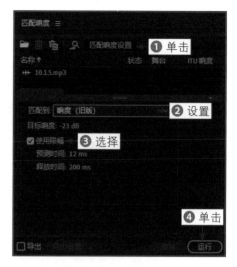

图 10-16　单击"运行"按钮

STEP 06 执行操作后，即可开始匹配音乐的音量，待音量匹配操作完成后，单击该面板右上角的"关闭"按钮，退出"匹配响度"面板，在"编辑器"窗口中可以查看匹配响度后的音乐音波效果，如图10-17所示。

图 10-17　匹配响度后的音乐音波效果

10.1.6　自动修复音乐中的失真部分

在Adobe Audition 2021的工作界面中，使用"自动修复选区"命令可以自动修复音乐中失真的部分，该功能可以自动修复各种音频问题。下面介绍自动修复音乐中失真部分的操作方法。

扫码看教学视频

STEP 01 按【Ctrl+O】组合键，打开一段音频素材，利用时间选择工具 ，在音频轨道中的合适位置按住鼠标左键并拖曳，选择需要修复的音乐片段，如图10-18所示。

图 10-18　选择需要修复的音乐片段

STEP 02 在菜单栏中选择"效果"|"自动修复选区"命令，即可开始自动修复音乐选区，并显示修复进度，待修复完成后即可，如图10-19所示。

图 10-19　开始自动修复音乐选区

10.1.7　为音乐添加淡入和淡出效果

扫码看教学视频

在多轨编辑器的轨道中，还可以根据需要为轨道中的音乐素材设置淡入与淡出特效，使音乐播放起来更加协调、融洽。下面介绍为音乐添加淡入和淡出效果的操作方法。

STEP 01 按【Ctrl+O】组合键，打开一个项目文件，选择轨道1中的音乐素材，如图10-20所示。

图 10-20　选择轨道 1 中的音乐素材

STEP 02 在菜单栏中选择"剪辑"菜单，在打开的子菜单中选择"淡入"|"淡入"命令，如图10-21所示。

图 10-21　选择"淡入"命令

STEP 03 执行操作后，即可为轨道1中的音乐片段添加淡入效果，如图10-22所示。

STEP 04 在菜单栏中选择"剪辑"|"淡出"|"淡出"命令，即可为轨道1中的音乐片段添加淡出效果，如图10-23所示。

图 10-22　为音乐片段添加淡入效果

图 10-23　为音乐片段添加淡出效果

10.2　管理效果组中的音效

在Adobe Audition 2021的工作界面中，主播需要掌握好"效果组"面板的基本操作，才能更好地运用"效果组"面板中的音乐特效来处理音频文件。本节主要介绍通过"效果组"面板管理音效的操作方法。

10.2.1　在音乐中一次性添加多个声效

扫码看教学视频

在Audition中，当需要为同一个音乐片段添加多个音乐特效时，可以使用"效果组"面板来管理多种声音特效。下面介绍一次性为音乐添加多个声音特效的操作方法。

STEP 01 按【Ctrl+O】组合键，打开一段音频素材，如图10-24所示。

图 10-24　打开一段音频素材

STEP 02 在菜单栏中选择"效果"|"显示效果组"命令，打开"效果组"面板，❶在面板中单击"预设"右侧的下拉按钮 ；❷在打开的下拉列表框中选择"嘻哈声乐链"选项，如图10-25所示。

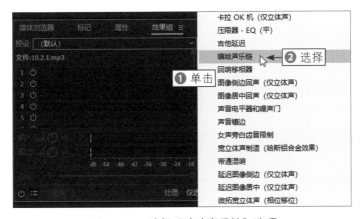

图 10-25　选择"嘻哈声乐链"选项

117

STEP 03 ❶ 应用"嘻哈声乐链"效果器，❷ 单击"应用"按钮，如图 10–26 所示。

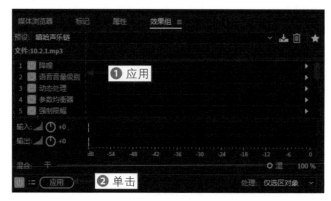

图 10–26　单击"应用"按钮

STEP 04 执行操作后，即可应用"嘻哈声乐链"预设中的多个音乐特效，此时"编辑器"窗口中的音乐音波有所变化，如图10–27所示。

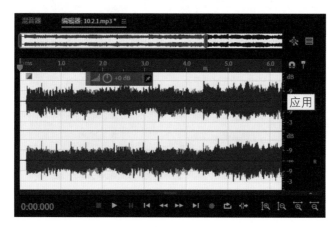

图 10–27　应用多个音乐特效后的效果

10.2.2　对声音特效进行启用与关闭

在众多的声音特效中，如果只想听某一个特效给声音带来的音质变化，可以通过"切换开关状态"按钮，对声音特效进行启用与关闭操作。下面介绍对声音特效进行启用与关闭的操作方法。

扫码看教学视频

STEP 01 按【Ctrl+O】组合键，打开一段音频素材，如图10–28所示。

STEP 02 打开"效果组"面板，在其中添加 5 个音乐效果器，如图 10–29 所示。

STEP 03 单击相应效果器前面的"切换开关状态"按钮，此时该按钮呈灰色显示，表示已关闭相应的效果器，如图 10–30 所示。再次在灰色的"切换开关状态"按钮上单击，即可启用相应的效果器，此时该按钮呈绿色显示。

图 10-28　打开一段音频素材

图 10-29　添加 5 个音乐效果器

图 10-30　关闭相应的效果器

10.2.3　保存预设建立自己的音效库

将常用的效果保存为预设模式，建立属于自己的音乐音效库，可以更加方便主播对效果进行调用。下面介绍将常用的效果保存为预设模式的操作方法。

扫码看教学视频

STEP 01　按【Ctrl+O】组合键，打开一段音频素材，如图10-31所示。

STEP 02　打开"效果组"面板，❶ 在其中添加 3 个音乐效果器；❷ 单击面板右侧的"将效果组保存为一个预设"按钮，如图 10-32 所示。

STEP 03　弹出"保存效果预设"对话框，❶ 在"预设名称"文本框中输入"消除杂音与添加回声"；❷ 单击"确定"按钮，如图 10-33 所示。

图 10-31　打开一段音频素材

图 10-32　单击相应按钮　　　　　　　　　图 10-33　单击"确定"按钮

STEP 04 此时，在"效果组"面板上方的"预设"列表框右侧，将显示刚保存的预设名称，如图10-34所示。

STEP 05 ❶单击"预设"右侧的下拉按钮▾；❷在打开的下拉列表框中可以查看刚保存的预设效果组，如图10-35所示。以后直接选择保存的预设效果组选项，即可应用其中的预设声音特效。

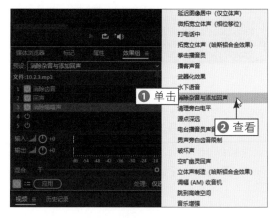

图 10-34　显示刚保存的预设名称　　　　　图 10-35　查看刚保存的预设效果组

10.2.4　清除不用的效果保持列表整洁

在"效果组"面板中，可以删除不需要使用的预设效果组。下面介绍删除不需要使用的预设效果组的操作方法。

扫码看教学视频

STEP 01 在上一例的基础上，在"效果组"面板中单击右侧的"删除预设"按钮🗑，如图10-36所示。

STEP 02 弹出信息提示框，❶提示用户是否确定删除预设；❷单击"是"按钮，如图10-37所示。执行操作后，即可删除预设效果组。

图 10-36 单击"删除预设"按钮

图 10-37 单击"是"按钮

10.3 调整与修复配音文件

在"基本声音"面板中，用户可以对声音进行相应的调整，如统一调整声音音量的级别、修复声音对话中受损的音质等。本节主要介绍使用"基本声音"面板中相关功能特效的方法。

10.3.1 统一调整声音音量的级别

当在多轨中添加多个音频文件后，此时可以通过"基本声音"面板为音频文件统一音量级别，使声音振幅更加均衡、协调。下面介绍统一调整声音音量级别的操作方法。

扫码看教学视频

STEP 01 按【Ctrl+O】组合键，打开一个项目文件，全选两段音乐，如图10-38所示。

图 10-38 全选两段音乐

121

STEP 02 选择"窗口"|"基本声音"命令，打开"基本声音"面板，单击"对话"按钮，如图 10-39 所示。

STEP 03 在"响度"选项组下方单击"自动匹配"按钮，如图 10-40 所示。

图 10-39 单击"对话"按钮

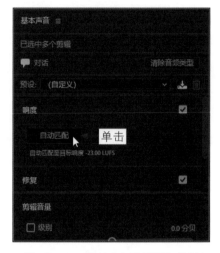

图 10-40 单击"自动匹配"按钮

STEP 04 执行操作后，即可统一调整音频的音量级别，自动匹配声音音量，在轨道声音文件的左下角显示了音频调整的相关参数，如图10-41所示。

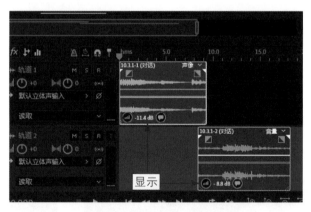

图 10-41 音频调整的相关参数

10.3.2 修复声音对话中受损的音质

在"基本声音"面板中，通过设置"修复"选项组中的各项参数，可以修复声音对话中的噪音、隆隆声、嗡嗡声等杂音，将声音音质处理得比较干净。下面介绍修复声音对话中受损音质的操作方法。

扫码看教学视频

STEP 01 按【Ctrl+O】组合键，打开一个项目文件，如图10-42所示。

STEP 02 选择"窗口"|"基本声音"命令，打开"基本声音"面板，❶单击"对话"按钮；❷展开"修复"选项组，如图10-43所示。

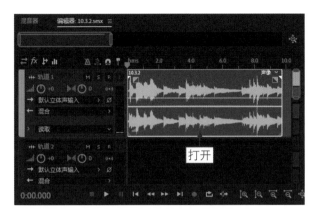

图 10-42　打开一个项目文件

STEP 03 ❶在其中分别选择"减少杂色""降低隆隆声""消除嗡嗡声""消除齿音"复选框；❷并分别拖曳下方的滑块调整参数，如图10-44所示。

图 10-43　展开"修复"选项组

图 10-44　拖曳滑块调整参数

STEP 04 设置完成后，在声音文件中显示了已应用效果的图标 ，如图10-45所示。

图 10-45　音频已应用"修复"效果

Chapter 11

消音：
对杂音进行消除降噪

章前知识导读

主播在录制歌曲、有声书或者语音旁白时，由于声音受到周围环境的影响，可能出现杂音、噪音、嗡嗡声等，也有可能由于嗓子的问题出现爆音、嘶声、口水声等，此时需要对这些录制的声音进行后期处理，消除声音中的杂音，使音效更加完美。

 新手重点索引

▶ 对人声进行消音处理

▶ 使用特效对人声进行降噪处理

11.1　对人声进行消音处理

主播在进行有声书配音、翻唱音乐或者录制语音旁白的过程中，可以通过 Audition 中的声音特效对翻唱的音质或语音旁白进行后期处理，如消除杂音、碎音、爆音及删除歌曲中的静音等。本节主要介绍对翻唱的音乐和录制的人声进行消音处理的操作方法。

11.1.1　对杂音和碎音进行消音降噪

扫码看教学视频

在 Adobe Audition 2021 软件中，利用"杂音降噪器"命令可以侦测并删除无线麦克风、唱片和其他音源的杂音与爆裂声。当主播录制完语音旁白后，在播放的过程中如果觉得声音中有杂音或碎音，可以通过"杂音降噪器"命令对声音进行后期处理。下面介绍消除音频中的杂音与碎音的操作方法。

STEP 01 按【Ctrl+O】组合键，打开一段音频素材，如图 11-1 所示。

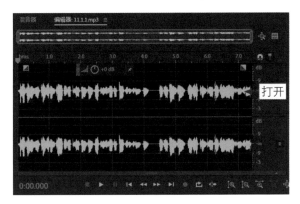

图 11-1　打开一段音频素材

STEP 02 选择"效果"|"诊断"|"杂音降噪器（处理）"命令，如图 11-2 所示。

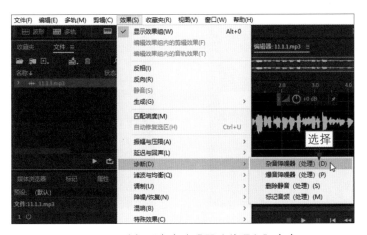

图 11-2　选择"杂音降噪器（处理）"命令

STEP 03 执行操作后，打开"诊断"面板，❶单击"扫描"按钮，扫描歌曲中的杂音；❷在面板底部会提示检测到的问题个数，如图11-3所示。

STEP 04 ❶单击"全部修复"按钮；❷面板底部会提示已修复的问题个数，如图11-4所示。

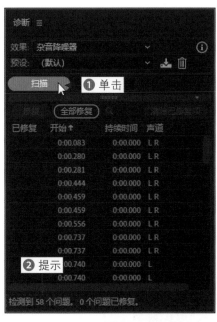

图 11-3　提示检测到的问题个数

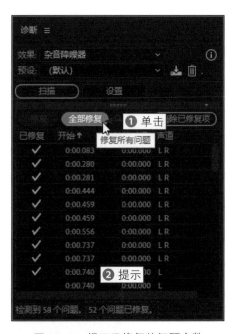

图 11-4　提示已修复的问题个数

STEP 05 ❶单击"清除已修复项"按钮，清除已修复的问题；❷面板下方提示还有一些声音问题未修复；❸单击"全部修复"按钮，如图11-5所示。

STEP 06 执行操作后，即可完成所有杂音问题的修复操作，如图11-6所示。

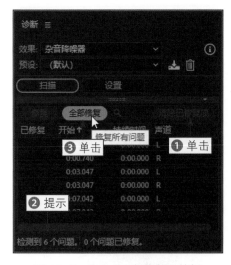

图 11-5　单击"全部修复"按钮

图 11-6　完成所有杂音问题的修复操作

11.1.2 修复失真部分进行爆音降噪

扫码看教学视频

当声音中出现爆音或失真的情况时，可以使用"爆音降噪器"命令对声音进行修复。在Adobe Audition 2021软件中，利用"爆音降噪器"命令可以修复音乐中的失真部分，降低声音中的爆音音效，使声音播放起来更加自然。下面介绍修复声音中失真部分的操作方法。

STEP 01 按【Ctrl+O】组合键，打开一段音频素材，如图 11-7 所示。

STEP 02 选择"效果"|"诊断"|"爆音降噪器（处理）"命令，打开"诊断"面板，❶ 单击"扫描"按钮，扫描歌曲中失真的声音；❷ 提示检测到 5 个问题；❸ 单击"全部修复"按钮进行问题修复；❹ 提示 5 个问题已修复，如图 11-8 所示。执行操作后，关闭"诊断"面板即可。

图 11-7 打开一段音频素材

图 11-8 修复扫描的 5 个问题

11.1.3 智能识别并自动删除静音部分

扫码看教学视频

在Adobe Audition 2021软件中，"删除静音"效果器用于识别声音中的静音部分并将其删除。如果不希望录制的声音中有太多静音停顿，可以使用"删除静音"效果器将声音中的静音全部清除，下面介绍具体的操作方法。

STEP 01 按【Ctrl+O】组合键，打开一段音频素材，如图11-9所示。

STEP 02 在菜单栏中选择"效果" |
"诊断" | "删除静音（处理）"命令，
打开"诊断"面板，❶ 单击"预设"
右侧的下拉按钮 ；❷ 在打开的下
拉列表框中选择"修剪短暂数字误差"
选项，如图 11-10 所示。

STEP 03 ❶ 单击"扫描"按钮；
❷ 提示检测到33个问题；❸ 单击"全
部删除"按钮，如图11-11所示。

图 11-9 打开一段音频素材

图 11-10 选择"修剪短暂数字误差"选项

图 11-11 提示检测到 33 个问题

STEP 04 执行操作后，即可诊断检测到的问题，提示33个问题已修复，如图11-12所示。

STEP 05 关闭"诊断"面板，在"编辑器"窗口的音频轨道中可以看到，所有的静音
已被全部删除，效果如图11-13所示。

图 11-12 修复扫描的 33 个问题

图 11-13 所有的静音已被全部删除

★ 专家指点 ★

在 Adobe Audition 2021 的"诊断"面板中，提供了多种删除静音的预设模式，大家可以根据实际需要选择相应的预设模式来扫描音乐中的静音。单击"诊断"面板右侧的"删除预设"按钮■，可以删除软件预设的模式。单击该面板中的"设置"按钮，可以设置扫描音乐时的静音与音频的电平属性。

11.2　使用特效对人声进行降噪处理

在 Adobe Audition 2021 软件中，结合降噪与修复两种强大的功能，可以修复大量的音频问题。在"降噪/恢复"效果器中，包括了捕捉噪声样本、降噪、自适应降噪、自动咔嗒声移除、自动相位校正、消除嗡嗡声及降低嘶声等效果器。本节主要介绍运用"降噪/恢复"效果器处理音频的操作方法。

11.2.1　采集人声中的噪声样本

扫码看教学视频

在 Adobe Audition 2021 软件中，捕捉噪声样本是指采集整段音乐中的所有噪声文件。在降噪之前首先需要采集音乐中的噪声样本，这样才能对声音进行降噪处理。下面介绍捕捉人声中的噪声样本的操作方法。

STEP 01 按【Ctrl+O】组合键，打开一段音频素材，全选音频素材，如图11-14所示。

STEP 02 选择"效果"|"降噪/恢复"|"捕捉噪声样本"命令，如图11-15所示。执行操作后，即可采集、捕捉人声中的噪声样本信息。

图 11-14　全选音频素材

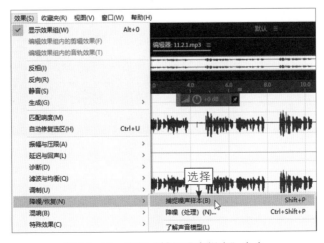

图 11-15　选择"捕捉噪声样本"命令

11.2.2　对人声噪音进行降噪处理

　　在Adobe Audition 2021软件中，"降噪"效果器可以明显降低背景和宽带噪声，最小降低的是信号质量。"降噪"效果器可以消除音乐中的噪声，包括磁带咝咝声、麦克风的背景噪音、电源线的嗡嗡声，或者整个波形中持续的任何噪音。下面介绍对人声噪音进行降噪处理的操作方法。

STEP 01 按【Ctrl+O】组合键，打开一段音频素材，如图11-16所示。

STEP 02 首先捕捉开头部分的声音降噪样本，然后全选音乐，在菜单栏中选择"效果"|"降噪/恢复"|"降噪（处理）"命令，弹出"效果-降噪"对话框，在下方设置"降噪"为40%、"降噪幅度"为6dB，如图11-17所示。

图 11-16　打开一段音频素材

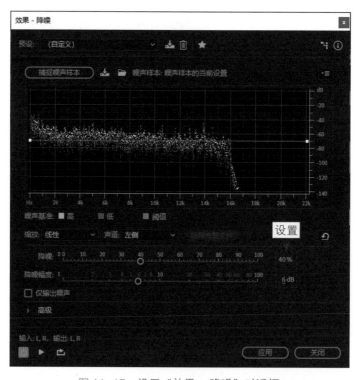

图 11-17　设置"效果 - 降噪"对话框

STEP 03 设置完成后，单击"应用"按钮，即可处理音频噪声，单击"播放"按钮▶，即可试听音乐效果，如图 11-18 所示。

图 11-18　单击"播放"按钮

★ 专家指点 ★

除了利用上述方法可以执行"降噪"命令，还可以按【Ctrl+Shift+P】组合键，快速执行该命令。

在"效果－降噪"对话框中，用户还可以在上方窗格中的曲线上添加相应的关键帧，通过调整关键帧的位置来设置降噪的参数。

11.2.3　处理音源中的主机隆隆声

扫码看教学视频

使用麦克风录制声音时，如果开启了系统"麦克风加强"功能，此时录制出来的声音会有主机的隆隆声，或者机箱风扇的声音。下面介绍利用"自适应降噪"效果器处理声音中主机隆隆声的操作方法。

STEP 01　按【Ctrl+O】组合键，打开一段音频素材，如图11-19所示。

图 11-19　打开一段音频素材

STEP 02　在菜单栏中选择"效果"|"降噪/恢复"|"自适应降噪"命令，弹出"效果－自适应降噪"对话框，❶在下方设置"降噪幅度"为29.26dB、"噪声量"为76.11%、

"微调噪声基准"为0dB、"信号阈值"为0dB、"频谱衰减率"为494.03ms/60dB、"宽频保留"为341.67Hz、"FFT大小"为2048；❷单击"应用"按钮，如图11-20所示。

STEP 03 执行操作后，即可运用自适应降噪处理音频中的噪声，可以通过音波看到噪声降低了很多，效果如图11-21所示。

图 11-20　设置各参数　　　　　　图 11-21　运用自适应降噪处理音频的噪声

★ **专家指点** ★

在"效果-自适应降噪"对话框中，各主要选项的含义如下。

· 降噪幅度：该选项用于确定降噪的级别，参数在 6 ~ 30dB 之间时效果最佳。

· 噪声量：表示该音频中所包含的原始音频与噪声的百分比。

· 微调噪声基准：将音频中的噪声基准手动调整到自动计算的噪声基准之上或之下。

· 信号阈值：将音频中的阈值手动调整到自动计算的阈值之上或之下。

· 频谱衰减率：可以实现更大程度的降噪，使音频失真减少。

· 宽频保留：保留介于指定的频段与找到的失真之间的所需音频，更低的参数设置可去除更多噪声。

11.2.4　消除电子电源线的嗡嗡声

在Adobe Audition 2021软件中，利用"消除嗡嗡声"效果器可以移除窄频带及它们的谐波，最常见的应用是解决来自照明和电子电源线的嗡嗡声。下面介绍消除音频中嗡嗡声杂音的操作方法。

扫码看教学视频

STEP 01 按【Ctrl+O】组合键，打开一段音频素材，如图11-22所示。

STEP 02 选择"效果"|"降噪/恢复"|"消除嗡嗡声"命令，弹出"效果-消除嗡嗡声"对话框，❶设置"预设"为"移除60Hz与谐波"；❷单击"应用"按钮，如图11-23所示。

STEP 03 执行操作后，即可消除音频文件中的嗡嗡声，使声音更加清脆、干净。在"编辑器"窗口中可以查看处理后的音频音波效果，如图11-24所示。

图 11-22　打开一段音频素材

图 11-23　设置"预设"为"移除60Hz与谐波"

图 11-24　查看处理后的音频音波效果

★ 专家指点 ★

在"效果－消除嗡嗡声"对话框中，各主要选项的含义如下。

·"频率"数值框：在其中可以设置嗡嗡声的根频率。如果不确定精确的频率，此时可以回来设置该数值，同时预览音频。

·Q 数值框：在其中可以设置根频率的宽度和上方的谐波。数值越高，影响的频率范围越窄；数值越低，影响的频率范围越宽。

·"增益"数值框：在其中可以设置嗡嗡声衰减的总量。

·"谐波数"列表框：在该下拉列表框中可以指定影响多少谐波频率。

·"谐波斜率"滑块：拖曳该滑块，可以改变谐波频率的衰减比率。

·"仅输出嗡嗡声"复选框：选择该复选框，可以预览决定删除的嗡嗡声。

11.2.5 降低录音带中的嘶嘶声音

扫码看教学视频

在Adobe Audition 2021软件中，利用"降低嘶声"效果器可以减少如音频录音带、唱片或麦克风源的嘶声。"降低嘶声"效果器可以大量降低一个频率范围内的振幅，在频率范围内超过门限的音频将保持不变；如果音频有背景持续的嘶声，嘶声可以被完全删除。下面介绍降低录音带中的嘶嘶声的操作方法。

STEP 01 按【Ctrl+O】组合键，打开一段音频素材，如图11-25所示。

图 11-25　打开一段音频素材

STEP 02 在菜单栏中选择"效果"|"降噪/恢复"|"降低嘶声（处理）"命令，弹出"效果–降低嘶声"对话框，❶ 单击"预设"右侧的下拉按钮 ；❷ 在打开的下拉列表框中选择"高"选项，如图11-26所示。

STEP 03 设置好预设模式后，在上方预览框的中间区域单击，❶ 添加一个关键帧，并向下拖曳关键帧的位置，调整噪声基准；❷ 单击"应用"按钮，如图11-27所示。

图 11-26　选择"高"选项

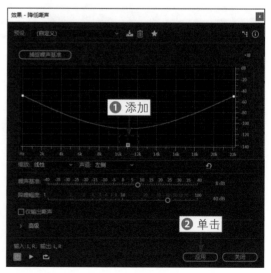

图 11-27　添加关键帧调整噪声基准

STEP 04 执行操作后，即可处理音频文件中的嘶嘶声，使声音听起来更加流畅、舒服。可以看到此时音频的音波也有所变化，音频中间的嘶声音波已被清除干净了，效果如图11-28所示。

图 11-28　处理音频文件中的嘶嘶声

11.2.6　消除声音或歌曲中的口水声

当音频中出现口水声时，需要通过污点修复画笔工具对音频进行后期处理，消除口水声。需要注意的是，使用污点修复画笔工具的"擦除"操作会对音频的质量造成损害，所以用户要尽量减少使用次数，不要过度使用。下面介绍消除声音或歌曲中的口水声的操作方法。

扫码看教学视频

STEP 01 按【Ctrl+O】组合键，打开一段音频素材，可以看到音频的开头部分有一些细碎的声音，这些就是口水声的音波，如图11-29所示。

STEP 02 单击"显示频谱频率显示器"按钮，进入频谱频率模式，口水声的形态一般显示为微小的条形色块，往往和人声的主要频率呈分离的状态，如图11-30所示。

图 11-29　打开一段音频素材

图 11-30　口水声的形态显示为微小的条形色块

STEP 03 在界面上方的工具栏中选取污点修复画笔工具，如图11-31所示。

STEP 04 在编辑器中找到口水声所在的位置，按住鼠标左键并拖曳，进行涂抹和修

135

复，如图11-32所示。

图 11-31　选取污点修复画笔工具

图 11-32　按住鼠标左键并拖曳进行涂抹和修复

STEP 05 释放鼠标，即可将音频文件中的口水声擦除，再次单击"显示频谱频率显示器"按钮 ，返回单轨编辑器状态，可以看到此时音频的开头部分的细碎音波已经没有了，表示口水声已被消除干净，如图11-33所示。

图 11-33　清除口水声后的音波效果

11.2.7　移除黑胶唱片中的咔嗒声

在Adobe Audition 2021软件中，如果需要快速消除黑胶唱片的裂纹声和静电声，可以使用"自动咔嗒声移除"效果器，该效果器可以纠正大面积的音频

扫码看教学视频

或单个的咔嗒声与爆裂声。下面介绍使用"自动咔嗒声移除"效果器消除黑胶唱片的裂纹声和静电声的操作方法。

STEP 01 按【Ctrl+O】组合键，打开一段音频素材，音频中除了人物说话的声音，还有电话的铃声，如图 11-34 所示。

STEP 02 在菜单栏中选择"效果"|"降噪/恢复"|"自动咔嗒声移除"命令，弹出"效果 – 自动咔嗒声移除"对话框，

图 11-34　打开一段音频素材

❶在其中可以设置相应的预设模式和参数；❷单击"应用"按钮，即可去除咔嗒声，如图 11-35 所示。

图 11-35　单击"应用"按钮

11.2.8　自动移除声音中的爆音

扫码看教学视频

在 Adobe Audition 2021 软件中，"咔嗒声/爆音消除器"主要用来去除声音中的麦克风爆音、咔嗒声、轻微嘶声及噼啪声等。下面介绍使用"咔嗒声/爆音消除器"命令去除麦克风爆音的操作方法。

STEP 01 按【Ctrl+O】组合键，打开一段音频素材，如图 11-36 所示。

图 11-36　打开一段音频素材

STEP 02 选择"效果"|"降噪/恢复"|"咔嗒声/爆音消除器（处理）"命令，弹出"效果-咔嗒声/爆音消除器"对话框，单击"扫描所有电平"按钮，如图 11-37 所示。

STEP 03 执行操作后，即可重新扫描音频中的咔嗒声与爆音，❶在"检测图表"预览框中将显示检测与拒绝曲线信息；❷设置相应的参数；❸单击"应用"按钮，如图 11-38 所示。

STEP 04 执行操作后，即可处理音频文件中的咔嗒声和麦克风爆音，并显示音频的处理进度，如图 11-39 所示，待音频文件处理完以后即可。

图 11-37　单击"扫描所有电平"按钮

图 11-38　单击"应用"按钮

图 11-39 显示音频的处理进度

11.2.9 自动校正声音相位还原音质

扫码看教学视频

在Adobe Audition 2021软件中，"自动相位校正"效果器主要用来解决磁头错位、立体声麦克风放置不正确，以及许多与其他相位有关的问题。

应用"自动相位校正"效果器的方法很简单，选择"效果"|"降噪/恢复"|"自动相位校正"命令，弹出"效果-自动相位校正"对话框，其中各主要选项的含义如下。

➤ "全局时间变换"复选框：选择该复选框，将激活左声道变换和右声道变换功能，可以应用一个统一的相位变换到所有选定的音频区间中。

➤ "时间分辨率"下拉列表框：在该下拉列表框中选择相应的选项，可以指定音频中每个处理的时间间隔的毫秒数。较小的数值将提高准确性，较大的数值将提高性能。

➤ "响应性"下拉列表框：在该下拉列表框中选择相应的选项，可以确定整体处理速度。慢速设置可提高准确性，快速设置可提高性能。

下面介绍利用"自动相位校正"命令还原音频音质的操作方法。

STEP 01 按【Ctrl+O】组合键，打开一段音频素材，如图11-40所示。

图 11-40 打开一段音频素材

STEP 02 选择"效果"|"降噪/恢复"|"自动相位校正"命令，弹出"效果–自动相位校正"对话框，❶选择"全局时间变换"复选框；❷设置"左声道变换"为219.59微秒、"右声道变换"为–233.11微秒、"时间分辨率"为3.0、"声道"为"两者""分析大小"为2048；❸单击"应用"按钮，如图11-41所示。

图 11-41 设置各参数

STEP 03 执行操作后，即可自动校正声音的相位，可以看到音波有微小变化，如图11-42所示。

图 11-42 自动校正声音的相位

变调:

编辑与变调多轨声音

章前知识导读

在电视或者电影中，经常会听到许多人声对话声音被进行了变调处理，如电视剧中的反派 BOSS 变声音效，大家在听的时候有没有觉得很神奇？也想制作出类似的变声效果呢？本章将介绍编辑多轨音乐素材并对音乐进行变调处理的方法。

◀) **新手重点索引**

▶ 编辑多轨音乐素材

▶ 伸缩变调处理混音

▶ 通过效果器进行变调

12.1 编辑多轨音乐素材

在多轨编辑器中，对音乐进行编辑操作，可以使制作的音乐更加符合用户的需求，包括拆分音乐、对齐音乐、设置音乐增益及锁定音乐等。本节主要介绍多轨音乐的基本编辑技巧。

12.1.1 将一段完整音乐拆分为两段

扫码看教学视频

在Adobe Audition 2021的工作界面中，利用"拆分"命令可以对多轨音乐进行快速拆分操作，将一段音乐拆分为两小段。下面介绍将一段完整音乐拆分为两段音乐的操作方法。

STEP 01 按【Ctrl+O】组合键，打开一个项目文件，在"编辑器"窗口中定位时间线的位置，如图 12-1 所示。

图 12-1　定位时间线的位置

STEP 02 在菜单栏中选择"剪辑"|"拆分"命令，即可拆分音乐片段，选择拆分的后段音乐，如图 12-2 所示。

STEP 03 按【Delete】键，即可删除拆分后的音乐片段，如图12-3所示。

图 12-2　选择拆分的后段音乐

图 12-3　删除拆分后的音乐片段

12.1.2　自动对齐配音与原作品音频

　　在Adobe Audition 2021软件中，自动语音对齐是指将配音音频与原来的作品音频相匹配，重新生成新的音频文件。当主播根据原作品的音频风格重新录制了一段自己的声音后，可以将原作品与新配的音频进行自动语音对齐操作，使两段音频相匹配。下面介绍将配音与原作品的音频相匹配的操作方法。

STEP 01 按【Ctrl+O】组合键，打开一个项目文件，轨道 1 中为原作品的声音，轨道 2 中为后期重新录制的配音。按【Ctrl+A】组合键，全选两段音频，如图 12-4 所示。

图 12-4　全选两段音频

STEP 02 选择"剪辑"|"自动语音对齐"命令，弹出"自动语音对齐"对话框，❶单击"参考剪辑"右侧的下拉按钮 ；❷在打开的下拉列表框中选择12.1.2-1选项；❸在下方选择"将对齐的剪辑添加到新建轨道中"复选框；❹单击"确定"按钮，如图12-5所示。

STEP 03 执行操作后，即可重新生成一段新的音频文件，且与原作品的音频相匹配，如图12-6所示。

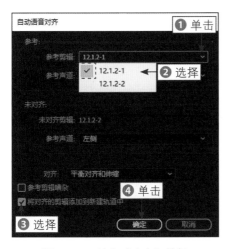

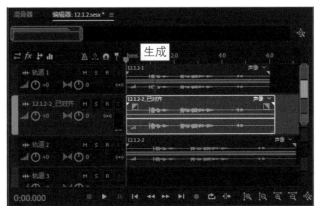

图 12-5　单击"确定"按钮　　　　图 12-6　重新生成一段新的音频文件

STEP 04 在"文件"面板中将显示重新生成的、已对齐的音频文件，如图12-7所示。

图 12-7　显示重新生成的、已对齐的音频文件

12.1.3　设置增益属性调整音量大小

扫码看教学视频

在Adobe Audition 2021工作界面中，通过"剪辑增益"命令设置素材的增益属性，可以更改音频的整体振幅，将音量调大或者调小，下面介绍具体的操作方法。

STEP 01 按【Ctrl+O】组合键，打开一个项目文件，选择多轨音乐，如图 12-8 所示。

STEP 02 在菜单栏中选择"剪辑"｜"剪辑增益"命令，打开"属性"面板，在"基本设置"选项组中，设置"剪辑增益"为15，并按【Enter】键确认，如图 12-9 所示。

STEP 03 执行操作后，即可设置音乐素材的增益属性，在轨道1的左下方显示了刚设置的增益参数

图 12-8　选择多轨音乐

15.0dB，如图12-10所示，完成素材增益属性的设置。

图 12-9　设置"剪辑增益"为 15

图 12-10　显示刚设置的增益参数

12.1.4　将不用编辑的音乐进行锁定

扫码看教学视频

在Adobe Audition 2021的工作界面中，使用"锁定时间"命令可以将音乐素材锁定在音频轨道上，锁定后的音乐素材将不能进行移动操作。下面介绍将暂时不用编辑的音乐进行锁定的操作方法。

STEP 01　按【Ctrl+O】组合键，打开一个项目文件，在其中选择需要锁定的音乐片段，如图12–11所示。

图 12–11　选择需要锁定的音乐片段

STEP 02　在菜单栏中选择"剪辑"|"锁定时间"命令，即可锁定音乐素材的时间，此时被锁定的音频左下方将显示一个锁定标记🔒，如图12–12所示。

图 12–12　显示锁定标记

12.1.5　将已编辑的音频设置为静音

扫码看教学视频

当用户不想更改音频的源文件属性，只想在多轨编辑器中将音频暂时调为静音时，可以使用"静音"命令将相应片段设置为静音。下面介绍将已编辑完成的音乐片段设置为静音的操作方法。

STEP 01　按【Ctrl+O】组合键，打开一个项目文件，选择轨道1和轨道2中需要设置为静音的音乐片段，如图12–13所示。

图 12-13　选择需要设置为静音的音乐片段

STEP 02 在菜单栏中选择"剪辑"|"静音"命令，即可将选择的音乐片段设置为静音，被静音后的音乐音波呈灰色显示，如图12-14所示。

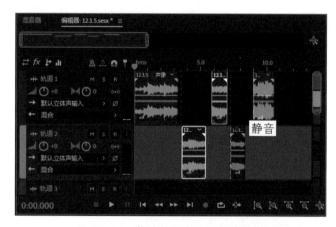

图 12-14　将选择的音乐设置为静音

12.2 伸缩变调处理混音

在Adobe Audition 2021的工作界面中，如果轨道中的音乐片段长短不符合用户的需求，可以对音乐素材进行伸缩处理，进行伸缩处理后的音乐的音调将发生变化。本节主要介绍伸缩变调处理音乐素材的操作方法。

12.2.1　开启全局剪辑伸缩功能

在Adobe Audition 2021的工作界面中，如果用户需要对素材进行伸缩变调处理，需要启用全局剪辑伸缩功能。下面介绍启用全局剪辑伸缩功能的操作方法。

扫码看教学视频

STEP 01 按【Ctrl+O】组合键，❶打开一个项目文件；❷在菜单栏中选择"剪辑"|"伸缩"|"启用全局剪辑伸缩"命令，如图12-15所示。

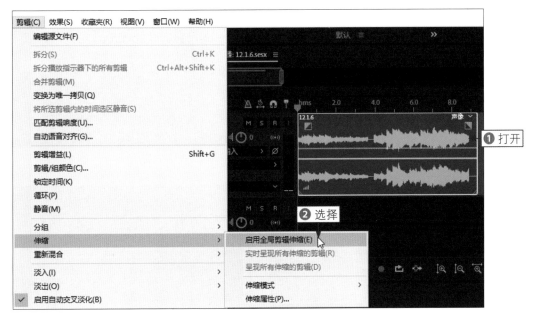

图 12-15 选择"启用全局剪辑伸缩"命令

STEP 02 执行操作后，在音频的左、右上角将分别显示一个三角形的伸缩标记▰，表示已开启全局剪辑伸缩功能，如图12-16所示。

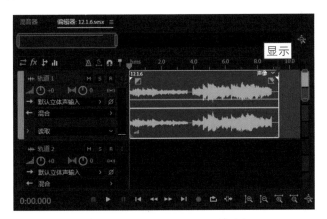

图 12-16 显示一个三角形的伸缩标记

12.2.2 将背景音乐的时间调长一点

扫码看教学视频

在Adobe Audition 2021的工作界面中，主播可以根据需要将背景音乐的时间调长或调短，只需拖曳鼠标即可完成操作。下面介绍对音乐素材进行伸缩变调处理的操作方法。

STEP 01 按【Ctrl+O】组合键，打开一个项目文件，如图12-17所示。

STEP 02 在轨道 1 中，将鼠标移至
音乐片段右上方的实心三角形处，此
时鼠标指针呈双向箭头形状，提示
"伸缩"字样，如图 12-18 所示。

STEP 03 按住鼠标左键并向右拖
曳，至合适位置后释放鼠标，即可对
音乐素材进行伸缩处理，如图12-19
所示。

图 12-17　打开一个项目文件

图 12-18　提示"伸缩"字样

图 12-19　对音乐素材进行伸缩处理

12.2.3　对伸缩的音频进行渲染处理

在Adobe Audition 2021的工作界面中，对于已伸缩处理的音频素材可以进
行渲染处理，还可以实时呈现所有伸缩的音频片段。下面介绍对于伸缩的音频
片段进行实时渲染处理的操作方法。

扫码看教学视频

STEP 01 按【Ctrl+O】组合键，打开一个项目文件，如图12-20所示。

STEP 02 通过鼠标拖曳的方式，对轨道1和轨道2中的音频片段同时进行伸缩处理，处
理后的音频音波如图12-21所示。

图 12-20　打开一个项目文件

图 12-21　对两个音频片段同时进行伸缩处理

STEP 03 在菜单栏中选择"剪辑"｜"伸缩"｜"呈现所有伸缩的剪辑"命令，即可开始对音频进行伸缩与变调处理并显示渲染进度。待音频渲染完成后，音频的音波会有所变化，效果如图 12-22 所示。

STEP 04 在菜单栏中选择"剪辑"｜"伸缩"｜"实时呈现所有伸缩的剪辑"命令，即可以实时伸缩模式显示音频片段，如图 12-23 所示。

图 12-22　处理后的音频音波效果

图 12-23　选择"实时呈现所有伸缩的剪辑"命令

12.3　通过效果器进行变调

在Adobe Audition 2021软件的"效果"菜单中，提供了"时间与变调"效果器，该效果器中包括5种变调功能，如自动音调更正、手动音调更正、变调器、音高换挡器及伸缩与变调等。使用这些效果器可以改变音频信号和速度，还可以将一首歌曲进行转调而不改变速度、放慢主播讲话的速度而不改变音调等。

12.3.1　自动修整音频中的音调频率

当音频中的音调不太准确，需要进行更正与修整时，可以使用"自动音调更正"效果器对音频进行后期处理。下面介绍对音调进行自动更正的操作方法。

扫码看教学视频

149

STEP 01 按【Ctrl+O】组合键，打开一个项目文件，如图12-24所示。

STEP 02 在菜单栏中选择"效果"|"时间与变调"|"自动音调更正"命令，弹出"组合效果 – 自动音调更正"对话框，❶ 单击"预设"右侧的下拉按钮；❷ 在打开的下拉列表框中选择"细腻的人声更正"选项，如图 12-25 所示。

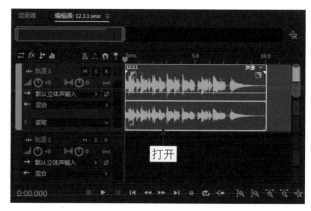

图 12-24　打开一个项目文件

STEP 03 执行操作后，面板中将显示相关的默认参数，可以更正声音中的人声音调，如图12-26所示。

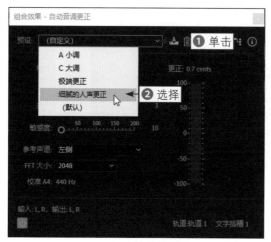

图 12-25　选择"细腻的人声更正"选项

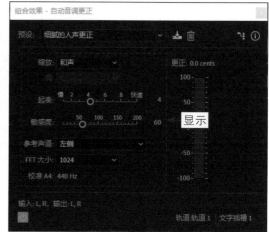

图 12-26　显示相关的默认参数

STEP 04 此时，在"效果组"面板中将显示为音乐添加的"自动音调更正"效果器，如图12-27所示。

图 12-27　显示"自动音调更正"效果器

12.3.2　将女声变为厚重的男声音质

扫码看教学视频

应用"手动音调更正"效果器时，用户可以在"编辑器"窗口中通过调整包络曲线来更改音频的音调。曲线越往上调，音质越具有童音效果；曲线越往下调，音质越厚重。下面介绍将女声变为厚重的男声音质的操作方法。

STEP 01　按【Ctrl+O】组合键，打开一个项目文件，如图12-28所示。

STEP 02　在轨道1中选择需要变调的声音，双击进入波形编辑器，选择"效果"|"时间与变调"|"手动音调更正（处理）"命令，弹出"效果–手动音调更正"对话框，❶选择"曲线"复选框；❷单击"音调曲线分辨率"右侧的下拉按钮 ，❸在打开的下拉列表框中选择4096选项，如图12-29所示。

图 12-28　打开一个项目文件

图 12-29　选择 4096 选项

STEP 03　在"编辑器"窗口中向下拖曳"调整音高"按钮 ，直至参数显示为-200，如图12-30所示。将音高线往下调，可以加重声音的厚度。

STEP 04　将鼠标移至音频左侧的开始位置，在曲线上单击，添加一个关键帧，如图12-31所示。

图 12-30　向下拖曳"调整音高"按钮

图 12-31　添加一个关键帧

STEP 05　在右侧合适的位置再次单击，添加第 2 个关键帧，并向下拖曳关键帧调整其位置，直至参数显示为 -400，再次加重声音的厚度，如图 12-32 所示。

STEP 06　在右侧合适的位置添加第3个关键帧，并向上拖曳关键帧调整其位置，直至参

数显示为-267，调整声音的柔和度，如图12-33所示。

图 12-32　添加第 2 个关键帧

图 12-33　添加第 3 个关键帧

STEP 07 在右侧合适的位置添加第 4 个关键帧，并向下拖曳关键帧调整其位置，直至参数显示为 -441，再次加重声音的厚度，使女声变调为男声，如图 12-34 所示。

STEP 08 各关键帧设置完成后，返回"效果-手动音调更正"对话框，单击下方的"应用"按钮，如图12-35所示。

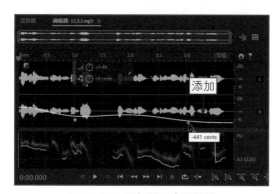

图 12-34　添加第 4 个关键帧

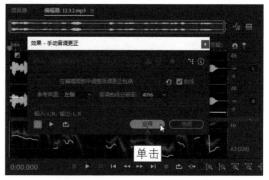

图 12-35　单击"应用"按钮

STEP 09 在"编辑器"窗口中单击"播放"按钮▶，试听将女声变调为男声的音效，如图12-36所示。

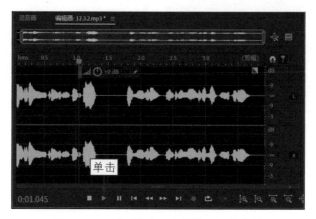

图 12-36　试听将女声变调为男声的音效

12.3.3 将主播声音调为古怪的音调

在Adobe Audition 2021软件中，使用"变调器"效果对声音进行变调处理时，该效果会随着时间改变的节奏来改变声音的音调。下面介绍将主播声音调为古怪音调的操作方法。

STEP 01 按【Ctrl+O】组合键，打开一个项目文件，如图12-37所示。

图 12-37　打开一个项目文件

STEP 02 在轨道 1 中选择需要变调的声音，双击进入波形编辑器，选择"效果"|"时间与变调"|"变调器（处理）"命令，弹出"效果 – 变调器"对话框，❶ 单击"预设"右侧的下拉按钮 ；❷ 在打开的下拉列表框中选择"古怪"选项，如图 12-38 所示。

STEP 03 此时，❶在"音调"右侧的预览框中可以看到该预设模式的包络曲线样式；❷单击"重设包络关键帧"按钮 ，如图12-39所示。

图 12-38　选择"古怪"选项

图 12-39　单击"重设包络关键帧"按钮

STEP 04 执行上述操作后，即可清除包络曲线上的关键帧，在波形编辑器中将鼠标移至曲线上，按住鼠标左键并向上拖曳，至5.0半音阶的位置释放鼠标，调整包络曲线的位置，如图12-40所示。

图 12-40　拖曳包络曲线调整位置

STEP 05 返回 "效果–变调器" 对话框，❶在 "音调" 右侧的预览框中显示了修改后的包络曲线样式；❷单击 "应用" 按钮，如图12-41所示。

STEP 06 此时，即可对声音进行变调处理，制作出古怪的音质，在 "编辑器" 窗口中可以查看音频的音波有所变化，如图12-42所示。

图 12-41　单击 "应用" 按钮

图 12-42　制作出古怪的音质

★ **专家指点** ★

在 "效果 – 变调器" 对话框中，有5种预设的变调样式，用户可以根据需要选择相应的预设样式对声音进行变调处理。用户还可以在 "质量" 下拉列表框中设置声音的质量属性和音阶范围。

12.3.4　制作影视剧反派BOSS音效

在Adobe Audition 2021软件中，使用 "音高换挡器" 效果可以改变声音的音调，对声音进行实时变调操作，还能与效果组中的其他效果结合使用，使声音的变调更加自然。下面介绍通过 "音高换挡器" 效果制作出影视剧反派BOSS变声音效的操作方法。

扫码看教学视频

STEP 01 按【Ctrl+O】组合键，打开一个项目文件，如图12-43所示。

图 12-43　打开一个项目文件

STEP 02 在轨道1中选择需要变调的声音，双击进入波形编辑器，选择"效果"|"时间与变调"|"音高换挡器"命令，弹出"效果-音高换挡器"对话框，❶单击"预设"右侧的下拉按钮 ；❷在打开的下拉列表框中选择"黑魔王"选项，如图12-44所示。

STEP 03 此时，❶面板中显示了"黑魔王"音调的相关参数；❷单击"应用"按钮，如图12-45所示。

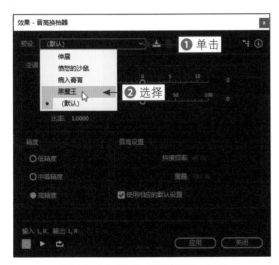

图 12-44　选择"黑魔王"选项

图 12-45　单击"应用"按钮

STEP 04 执行操作后，即可对声音进行变调处理，可以看到音波上增加了一些细微的音波，使声音变得更加厚重。返回多轨编辑器，单击"播放"按钮 ，试听影视剧中反派BOSS的变声音效，如图12-46所示。

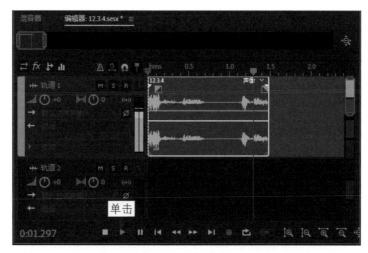

图 12-46　试听影视剧中反派 BOSS 的变声音效

12.3.5　制作主播快节奏的说话声音

在Adobe Audition 2021软件中，使用"伸缩与变调"效果器可以改变声音的信号和节奏，制作出快节奏或慢节奏的声音效果，使声音变速不变调。下面介绍制作出主播快节奏说话声音的操作方法。

扫码看教学视频

STEP 01 按【Ctrl+O】组合键，打开一个项目文件，如图12-47所示。

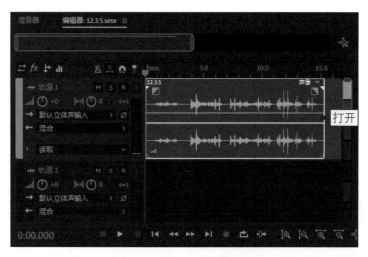

图 12-47　打开一个项目文件

STEP 02 在轨道1中的音频上双击，进入波形编辑器，选择"效果"|"时间与变调"|"伸缩与变调（处理）"命令，弹出"效果–伸缩与变调"对话框，❶单击"预设"右侧的下拉按钮 ；❷在打开的下拉列表框中选择"加速"选项，如图12-48所示。

STEP 03 此时，❶面板中显示了"加速"预设的相关参数，在原来音频时长的基础上少了4秒左右；❷单击"应用"按钮，如图12-49所示。

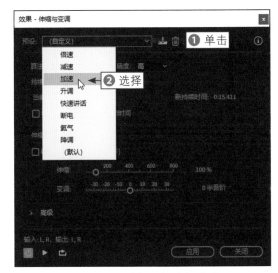

图 12-48　选择"加速"选项

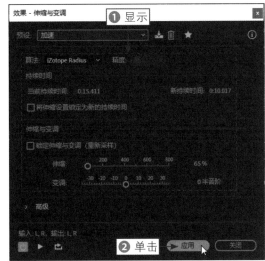

图 12-49　单击"应用"按钮

STEP 04 执行操作后，即可开始应用"伸缩与变调"效果器对声音进行变调处理。返回多轨编辑器，可以看到音波的长度有所变化，因为声音加速后，对原作品的音质进行了压缩处理，变调后的声音语速加快了许多，单击"播放"按钮▶️，试听快节奏的说话声音效果，如图12-50所示。

图 12-50　试听快节奏的说话声音效果

核心 4 磁性美化篇

Chapter

13

美化：

磁性处理主播的声音

章前知识导读

在 Adobe Audition 2021 中，如果希望自己录制的音频更加完美、动听、有磁性，可以对音乐和人声进行相应的后期处理，如音效的增幅、消除齿音、添加回声音效、进行 EQ 特效处理及制作抖音热门音效等，本章主要介绍声音后期美化处理技巧。

◀) **新手重点索引**

▶ 声效处理让音质更加动人

▶ 制作声音延迟与回声效果

▶ 制作空间混响与合成音效

▶ 制作抖音热门音效

13.1　声效处理让音质更加动人

在Adobe Audition 2021中，主播可以通过"振幅与压限"效果器中的音效对声音音波进行后期处理，包括增幅、声道混合器、消除齿音、强制限幅、多频段压缩器、淡化包络及增益包络效果器等，它们仅能在单轨波形编辑器中使用。本节主要介绍音频声效的基本处理方法。

13.1.1　提升音量制造广播级声效

扫码看教学视频

在Adobe Audition 2021软件中，"增幅"效果器常用于提升或衰减音频素材的信号，可以将音量调大或调小。下面介绍利用"增幅"效果器提升音量制造广播级声效的操作方法。

STEP 01 按【Ctrl+O】组合键，打开一段音频素材，如图13-1所示。

STEP 02 选择"效果"|"振幅与压限"|"增幅"命令，如图13-2所示。

STEP 03 弹出"效果–增幅"对话框，❶单击"预设"右侧的下拉按钮 ；❷在打开的下拉列表框中选择"+10dB提升"选项；❸在"增益"选项组中将显示相应的预设参数，表示将音频的音量提升10dB；❹单击"应用"按钮，如图13-3所示。

图 13-1　打开一段音频素材

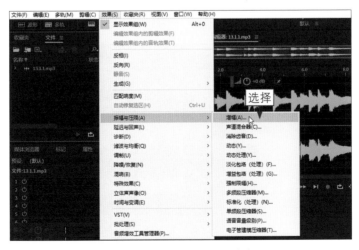

图 13-2　选择"增幅"命令

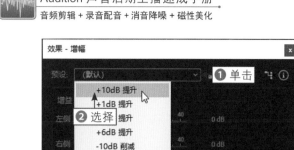

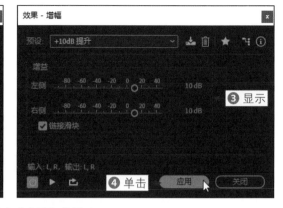

图 13-3　单击"应用"按钮

★ 专家指点 ★

在 Adobe Audition 2021 软 件 中，如果需要降低音频的音量，只需在"效果—增幅"对话框的"预设"下拉列表框中选择相应的音量削减选项即可。用户还可以在"增益"选项组中向左拖曳"左侧"与"右侧"右侧的滑块，来降低音频的音量属性。

STEP 04 执行操作后，即可提升音频的音量效果，此时"编辑器"窗口中的音频音波将被放大，如图13-4所示。

图 13-4　提升音频的音量效果

13.1.2　改变声音左右声道的音质

利用"声道混合器"效果器可以改变立体声或环绕声声道的平衡，明显改变声音位置、纠正不匹配的音量或解决相位问题。下面介绍利用"声道混合器"效果器改变声音左右声道的操作方法。

扫码看教学视频

STEP 01 按【Ctrl+O】组合键，打开一段音频素材，如图13-5所示。

STEP 02 在菜单栏中选择"效果"|"振幅与压限"|"声道混合器"命令，弹出"效果 - 通道混合器"对话框，❶ 单击"预设"右侧的下拉按钮 ；❷ 在打开的下拉列表框中选择"互换左右声道"选项，如图 13-6 所示。

图 13-5　打开一段音频素材

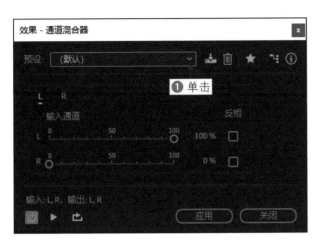

图 13-6 选择"互换左右声道"选项

STEP 03 单击"应用"按钮，即可互换音频的左右声道，在波形编辑器中可以查看音频的音波效果，如图13-7所示。

图 13-7 互换音频的左右声道效果

13.1.3 消除齿音让声音更加动听

齿音是舌尖音的一种，由于人说话时发体声出现了严重的消波失真，不能正常发出声音，表现在人声方面指的就是齿音。在Audition中，利用"消除齿音"效果器可以删除在语音与演奏上可能听到的扭曲高频的齿音。下面介绍消除人声或歌曲中齿音的操作方法。

扫码看教学视频

STEP 01 按【Ctrl+O】组合键，打开一段音频素材，如图13-8所示。

STEP 02 在菜单栏中选择"效果"|"振幅与压限"|"消除齿音"命令，弹出"效果-消除齿音"对话框，❶单击"预设"右侧的下拉按钮；❷在打开的下拉列表框中选择"低声齿音消除"选项，如图13-9所示。

图 13-8　打开一段音频素材

STEP 03 执行操作后，在下方将显示相应的"阈值"参数，如图13-10所示。

图 13-9　选择"低声齿音消除"选项

图 13-10　显示相应的阈值参数

★ **专家指点** ★

　　除了利用上述方法可以执行"消除齿音"命令，用户还可以依次按键盘上的【Alt】【S】【A】【D】键，快速执行该命令。

STEP 04 设置完成后，单击"应用"按钮，即可消除音频中的齿音，在"编辑器"窗口中可以看到音频的音波有所变化，如图13-11所示。

图 13-11　消除音频中的齿音

13.1.4　防止翻唱声音过大而失真

扫码看教学视频

在Adobe Audition 2021软件中，使用"强制限幅"效果器可以大大衰减在指定门限以上增强的音频，通常情况下它与输入提升一起应用限制，是增加整体音量而避免失真的一种技术。

如果用户觉得翻唱的声音过大，或者翻唱的声音比较小希望调大，但是不能高于指定阈值的音频限幅时，可以使用"强制限幅"效果器对声音进行处理，通过输入增强施加限制，是一种可提高整体音量同时避免声音扭曲的方法。下面介绍使用"强制限幅"效果器处理声音文件的操作方法。

STEP 01　按【Ctrl+O】组合键，打开一段音频素材，如图13-12所示。

STEP 02　选择"效果"|"振幅与压限"|"强制限幅"命令，弹出"效果-强制限幅"对话框，❶单击"预设"右侧的下拉按钮；❷在打开的下拉列表框中选择"限幅-.1dB"选项，如图13-13所示。

STEP 03　执行操作后，❶将显示"限幅-.1dB"预设的相关参数；❷单击"应用"按钮，如图13-14所示。

图 13-12　打开一段音频素材

图 13-13　选择"限幅 -.1dB"选项

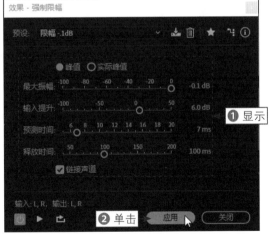

图 13-14　单击"应用"按钮

★ 专家指点 ★

在"效果 - 强制限幅"对话框中，"链接声道"是指连接所有声道的响度，保留立体声或环绕声的平衡。

STEP 04 执行操作后，即可运用"强制限幅"效果器处理音频素材，在"编辑器"窗口中可以查看处理后的音波效果，如图13-15所示。

图 13-15　音频素材的处理效果

13.1.5　独立压缩不同频段的声音

扫码看教学视频

在Adobe Audition 2021软件中，使用"多频段压缩器"效果器可以独立压缩4个不同的频段，因为每个频段通常包含独特的动态内容，多段压限音频是音频处理中特别强大的一个工具。下面介绍独立压缩不同频段的声音的操作方法。

STEP 01 按【Ctrl+O】组合键，打开一段音频素材，如图13-16所示。

图 13-16　打开一段音频素材

STEP 02 选择"效果"|"振幅与压限"|"多频段压缩器"命令，弹出"效果-多频段压缩器"对话框，在下方拖曳左边第1个滑块的位置，调整第1个声音频段的参数，如图13-17所示。

STEP 03 采用同样的方法，向下拖曳其他3个滑块的位置，调整各声音频段的参数，如图13-18所示。

图 13-17 调整第 1 个声音频段的参数

图 13-18 调整其他声音频段的参数

STEP 04 设置完成后，单击"应用"按钮，即可对不同的声音频段进行压限处理，在"编辑器"窗口中可以查看处理后的音乐音波效果，如图13-19所示。

图 13-19 查看处理后的音乐音波效果

13.1.6 对主播的声音进行优化与处理

扫码看教学视频

在Adobe Audition 2021软件中，"语音音量级别"效果器是一种优化对话、平均音量与消除背景噪音的压缩器，常用于处理人声对话声音。下面介绍利用"语音音量级别"效果器对播客的声音进行优化与处理的操作方法。

STEP 01 按【Ctrl+O】组合键，打开一段音频素材，如图13-20所示。

STEP 02 在菜单栏中选择"效果"|"振幅与压限"|"语音音量级别"命令，弹出"效果 – 语音音量级别"对话框，❶ 单击"预设"右侧的下拉按钮；❷ 在打开的下拉列表框中选择"强烈"选项，如图 13–21 所示。

STEP 03 执行操作后，❶将显示"强烈"预设的相关参数；❷ 单击"应用"按钮，如图13–22所示。

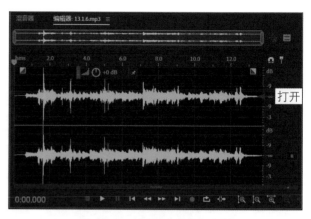

图 13–20　打开一段音频素材

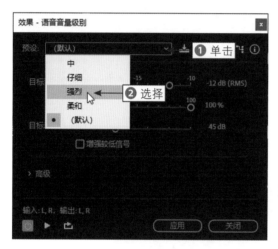

图 13–21　选择"强烈"选项

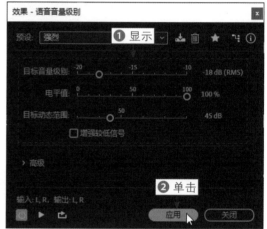

图 13–22　单击"应用"按钮

STEP 04 执行操作后，即可运用"语音音量级别"效果器处理音乐的波形，在"编辑器"窗口中可以查看处理后的音乐音波效果，如图13–23所示。

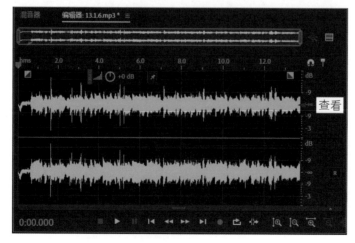

图 13–23　查看处理后的音乐音波效果

13.1.7　主播说话时音乐音量自动变小

在Adobe Audition 2021软件中，当用户希望音频中主播说话时让音乐的音量自动变小，此时可以通过淡化包络曲线对音乐的音量进行淡化处理。下面介绍利用"淡化包络（处理）"效果器让音乐音量自动变小的操作方法。

STEP 01　按【Ctrl+O】组合键，打开一段音频素材，如图13-24所示。

图 13-24　打开一段音频素材

STEP 02　在菜单栏中选择"效果"|"振幅与压限"|"淡化包络（处理）"命令，弹出"效果 – 淡化包络"对话框，❶单击"预设"右侧的下拉按钮🔽；❷在打开的下拉列表框中选择"脉冲"选项，如图 13-25 所示。

STEP 03　执行操作后，即可设置"预设"为"脉冲"，❶选择"曲线"复选框；❷单击"应用"按钮，如图13-26所示。

图 13-25　选择"脉冲"选项

图 13-26　单击"应用"按钮

STEP 04　执行操作后，即可运用"淡化包络"效果器处理音乐的波形，在"编辑器"窗口中可以查看处理后的音波效果，如图13-27所示。

图 13-27　查看处理后的音波效果

13.1.8　手动调节不同时段的音乐音量

扫码看教学视频

在 Adobe Audition 2021 软件中，使用"增益包络"效果器可以随着时间的推移提升或减弱音量。在波形编辑器中，只需拖动黄色的包络曲线，即可手动调整音频不同时段的音量，下面介绍具体的操作方法。

STEP 01 按【Ctrl+O】组合键，打开一段音频素材，如图 13-28 所示。

图 13-28　打开一段音频素材

STEP 02 在菜单栏中选择"效果"|"振幅与压限"|"增益包络（处理）"命令，弹出"效果 - 增益包络"对话框，设置"预设"为"+3dB 软碰撞"，如图 13-29 所示。

STEP 03 在"编辑器"窗口中向上拖曳曲线中间的节点，调整包络图形，如图 13-30 所示。

STEP 04 单击"应用"按钮，即可运用"增益包络"效果器处理音乐的波形，在"编辑器"窗口中可以查看处理后的音波效果，如图 13-31 所示。

图 13-29　设置"预设"选项

图 13-30　调整包络图形

图 13-31　查看处理后的音波效果

13.2 制作声音延迟与回声效果

在Adobe Audition 2021软件中，延迟是原始信号的复制，以毫秒为间隔再次出现。回声与原始音频的间隔比较长，因此可以清楚地分辨出原始信号与回声信号。在音频中加入延迟与回声是增加环境气氛的一种方法。本节主要介绍制作声音延迟与回声效果的操作方法。

13.2.1　制作出老式留声机的延迟效果

扫码看教学视频

在Adobe Audition 2021软件中，使用"模拟延迟"效果器可以模拟老式的硬件延迟效果器的声音，其独特的选项适用于特性失真和调整立体声扩展。下面介绍制作出老式留声机音质效果的操作方法。

STEP 01 按【Ctrl+O】组合键，打开一段音频素材，如图13-32所示。

图 13-32　打开一段音频素材

STEP 02 选择"效果"|"延迟与回声"|"模拟延迟"命令，弹出"效果–模拟延迟"对话框，❶设置"预设"为"峡谷回声"；❷下方会显示相应的预设参数，如图13-33所示。

STEP 03 单击"应用"按钮，即可运用"模拟延迟"效果器处理音乐的波形，在"编辑器"窗口中可以查看处理后的音波效果，如图13-34所示。

图 13-33　显示相关预设参数

图 13-34　查看处理后的音波效果

13.2.2　制作出现场级音乐晚会的声效

在Adobe Audition 2021软件中，使用"延迟"效果器可以创建单个回声，以及其他一些效果。延迟35ms或更长时间可以产生不连续的回声，而在15～34ms之间，可以创建一个简单的合唱或镶边效果。当主播需要制作单个声音的延时声效时，可以使用"延迟"效果器对声音进行后期处理。下面介绍制作出现场级音乐晚会单个声音延时声效的操作方法。

扫码看教学视频

STEP 01 按【Ctrl+O】组合键，打开一段音频素材，如图13-35所示。

图 13-35　打开一段音频素材

STEP 02　在菜单栏中选择"效果"|"延迟与回声"|"延迟"命令，弹出"效果−延迟"对话框，❶设置"预设"为"空间回声"；❷显示相应的预设参数；❸单击"应用"按钮，如图13-36所示。

STEP 03　执行操作后，即可运用"延迟"效果器处理音乐的波形，在"编辑器"窗口中可以查看处理后的音波效果，如图13-37所示。

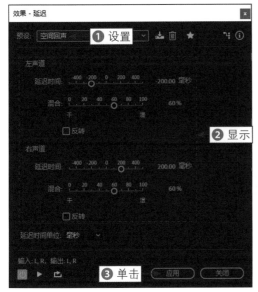

图 13-36　单击"应用"按钮

图 13-37　查看处理后的音波效果

13.2.3　添加一系列语音回声到声音中

扫码看教学视频

在Adobe Audition 2021软件中，使用"回声"效果器可以添加一系列重复的、衰减的回声到声音中，使声音在足够长的回声中结束。下面介绍在音频文件中添加一系列回声音效的操作方法。

STEP 01　按【Ctrl+O】组合键，打开一段音频素材，如图13-38所示。

图 13-38　打开一段音频素材

STEP 02 在菜单栏中选择"效果"｜"延迟与回声"｜"回声"命令，弹出"效果－回声"对话框，❶单击"预设"右侧的下拉按钮 ；❷在打开的下拉列表框中选择"左侧回声加强"选项，如图13-39所示。

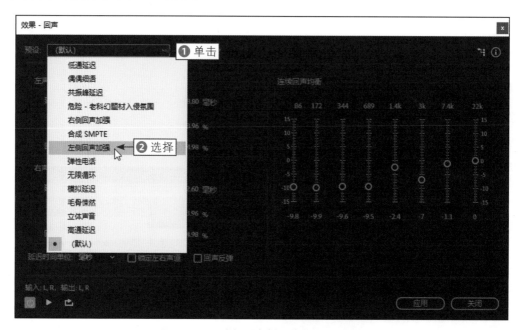

图 13-39　选择"左侧回声加强"选项

STEP 03 执行操作后，❶将显示"左侧回声加强"预设的相关参数；❷单击"应用"按钮，如图13-40所示。

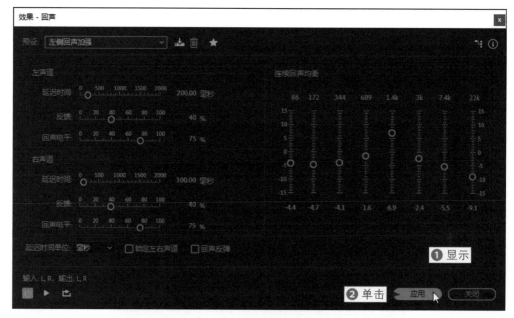

图 13-40　单击"应用"按钮

STEP 04 执行操作后，即可运用"回声"效果器处理音乐的波形，在"编辑器"窗口中可以查看处理后的音波效果，如图13-41所示。

图 13-41 查看处理后的音波效果

13.3 制作空间混响与合成音效

在一个房间里，墙壁、天花板和地板都会反射声音，所有这些反射的声音几乎同时到达耳朵，人们不会感觉到它们是单独的回声，而感受到的是声波的氛围，是一个空间印象。这种反射的声音被称为混响或短混响。本节主要介绍制作人声EQ特效、和声音效及混响音效的操作方法。

13.3.1 EQ特效让声音更圆润有磁性

扫码看教学视频

EQ的全称是Equalizer，中文名字叫做"均衡器"，多媒体音箱上的低音增强就是EQ声效。使用EQ特效可以让声音更加圆润、浑厚、有磁性。下面介绍让说话的声音更加圆润有磁性的操作方法。

STEP 01 按【Ctrl+O】组合键，打开一段音频素材，如图13-42所示。

STEP 02 在菜单栏中选择"效果"|"滤波与均衡"|"图形均衡器（20段）"命令，弹出"效果 - 图形均衡器（20段）"对话框，设置125的滑块为12、180的滑块为17.8，如图13-43所示，声音的浑厚感和磁性主要是通过这两个滑块来设置的。

图 13-42 打开一段音频素材

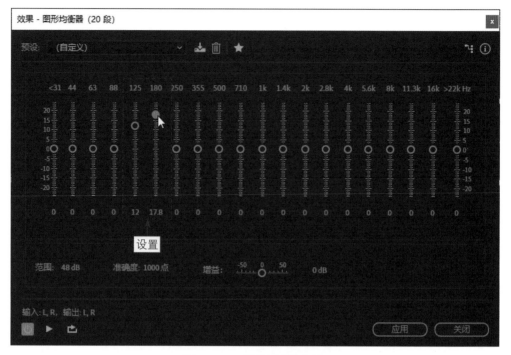

图 13-43　调整图形均衡器

STEP 03 单击"应用"按钮，即可运用"图形均衡器（20段）"效果器处理音频，在"编辑器"窗口中可以查看处理后的音波效果，如图13-44所示。

图 13-44　查看处理后的音波效果

13.3.2　模拟多种人声或乐器同时回放

在Adobe Audition 2021软件中，"和声"效果器通过增加多个有少量回馈的短小延时模拟多种人声或乐器同时回放，产生丰富的声音特效。下面介绍运用"和声"效果器为声音添加和声音效的操作方法。

扫码看教学视频

STEP 01 按【Ctrl+O】组合键，打开一段音频素材，如图13-45所示。

STEP 02 选择"效果"|"调制"|"和声"命令，弹出"效果 – 和声"对话框，❶ 设置"预设"为"10 个声音"；❷ 对话框中即可显示"10 个声音"预设的相关参数；❸ 单击"应用"按钮，如图 13-46 所示。

STEP 03 执行操作后，即可运用"和声"效果器处理音频，单击"播放"按钮▶，试听音乐效果，如图 13-47 所示。

图 13-45　打开一段音频素材

图 13-46　单击"应用"按钮

图 13-47　单击"播放"按钮

13.3.3　模拟各种环境制作出混响音效

在Adobe Audition 2021软件中，"混响"效果器可以再现的房间范围为大衣壁橱、音乐厅等各种空间，基于混响使用脉冲文件来模拟声学空间，会产生令人难为置信的逼真效果。下面介绍模拟各种环境制作混响音效的操作方法。

STEP 01 按【Ctrl+O】组合键，打开一段音频素材，如图13-48所示。

图 13-48　打开一段音频素材

STEP 02 在菜单栏中选择"效果"|"混响"|"混响"命令，弹出"效果-混响"对话框，❶设置"预设"为"打击乐教室"选项；❷在下方显示了"打击乐教室"预设的相关参数，如图13-49所示。

STEP 03 单击"应用"按钮，即可运用"混响"效果器处理音频，单击"播放"按钮 ▶，试听音频效果，如图13-50所示。

图 13-49　显示预设的相关参数

图 13-50　单击"播放"按钮

13.4 制作抖音热门音效

在Adobe Audition 2021中，熟练掌握各类效果音效的操作方法，可以制作出各种热门的声效，如分离人声与背景音乐、模拟传统电台主播的风格、模拟电话听筒里的声音及制作屏蔽声等。本节主要介绍制作抖音热门音效的操作方法。

13.4.1　将人声与背景音乐分离

在Adobe Audition 2021中，通过"中置声道提取器"效果器，可以将人声和背景音乐进行分离，单独将人声提取出来，或者单独将背景音乐提取出来。下面介绍使用"中置声道提取器"效果器提取人声的操作方法。

扫码看教学视频

STEP 01 按【Ctrl+O】组合键，打开一段音频素材，如图13-51所示。

STEP 02 在菜单栏中选择"效果"|"立体声声像"|"中置声道提取器"命令，如图13-52所示。

STEP 03 弹出"效果-中置声道提取器"对话框，❶单击"预设"右侧的下拉按钮▼；❷在打开的下拉列表框中选择"提高人声10dB"选项，如图13-53所示。

图 13-51　打开一段音频素材

图 13-52　选择"中置声道提取器"命令

177

STEP 04 执行操作后，❶设置"频率范围"为"低音"；❷向下拖曳"中心声道电平"滑块，调整参数为–8.7dB；❸向下拖曳"侧边声道电平"滑块至最下方，调整参数为–48dB；❹单击"应用"按钮，如图13-54所示。

图 13-53　选择"提高人声 10dB"选项

图 13-54　单击"应用"按钮

STEP 05 执行操作后，即可将音频中的人声提取出来，单击"播放"按钮▶，试听音频效果，如图13-55所示。如果音频中还有一些杂音，可以结合前文所学，对音频进行降噪、去除杂音等操作，使提取出来的人声音频更加干净。

图 13-55　单击"播放"按钮

13.4.2　打造网红同款变速效果

扫码看教学视频

很多网红主播会在各种视频平台上发布自己的视频作品，然后将视频中的声音进行变速、变调处理。例如，papi酱的视频就是通过变声走红的，之后各大网红便开始争相模仿，运用这种声音处理方法制作视频。下面介绍在Adobe Audition 2021中制作网红同款变速音效的操作方法。

STEP 01 按【Ctrl+O】组合键，打开一段音频素材，如图13-56所示。

STEP 02 在菜单栏中选择"效果"|"时间与变调"|"伸缩与变调（处理）"命令，弹出"效果–伸缩与变调"对话框，❶单击"预设"右侧的下拉按钮▼；❷在打开的下拉

列表框中选择"升调"选项，如图13-57所示。

图 13-56　打开一段音频素材

图 13-57　选择"升调"选项

STEP 03) ❶设置"伸缩"参数为75%，稍微加快一下语速；❷设置"应用"参数为"6 半音阶"，使声音音调升高；❸单击"应用"按钮，如图13-58所示。

STEP 04) 执行操作后，即可制作网红同款变速音效，单击"播放"按钮▶，试听音频 效果，如图13-59所示。

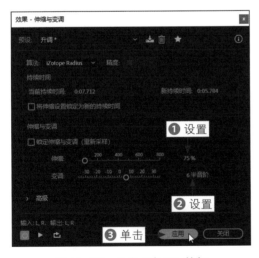

图 13-58　单击"应用"按钮

图 13-59　单击"播放"按钮

13.4.3　生成Siri同款音频音效

　　苹果手机Siri的魔性机器声音想必大家印象都很深刻，还有导航语音提示 声、电话留言的声音等，这些声音都是人们日常生活中经常能听到的，网上经 常有人用这些声音制作各式各样搞笑类的短视频。其实在Adobe Audition 2021软件中，不 用自己录制，也能生成语音。下面介绍生成Siri同款音频音效的操作方法。

STEP 01 进入Audition的工作界面，在"文件"面板中，❶单击"新建文件"按钮；❷在打开的下拉列表框中选择"新建音频文件"选项，如图13-60所示。

STEP 02 弹出"新建音频文件"对话框，❶设置"文件名"为13.4.3；❷单击"确定"按钮，如图13-61所示。

图 13-60　选择"新建音频文件"选项

图 13-61　单击"确定"按钮

STEP 03 在菜单栏中选择"效果"|"生成"|"语音"命令，如图13-62所示。

STEP 04 弹出"效果－生成语音"对话框，在下方的文本框中输入语音内容，如图13-63所示。

STEP 05 单击"确定"按钮，即可生成Siri同款语音音频，在"编辑器"窗口中单击"播放"按钮，试听音频效果，如图13-64所示。

图 13-62　选择"语音"命令

图 13-63　输入语音内容

图 13-64　单击"播放"按钮

13.4.4　模拟电话听筒里的声音

扫码看教学视频

很多有声小说经常会有打电话的场景，因此主播如果会模拟电话听筒的声音，将会非常实用。下面将介绍在Adobe Audition 2021软件中模拟电话听筒声音的操作方法。

STEP 01 按【Ctrl+O】组合键，打开一段音频素材，如图13-65所示。

STEP 02 在菜单栏中选择"效果"|"滤波与均衡"|"FFT滤波器"命令，如图13-66所示。

图 13-65　打开一段音频素材

图 13-66　选择"FFT 滤波器"命令

STEP 03 弹出"效果-FFT滤波器"对话框，❶设置"预设"为"电话-听筒"；❷单击"应用"按钮，如图13-67所示。

STEP 04 执行操作后，即可模拟电话听筒里的声音，在"编辑器"窗口中单击"播放"按钮▶，试听音频效果，如图13-68所示。如果试听后觉得声音太小了，可以在"编辑器"窗口中向上拖曳"调整振幅"按钮，提高音量。

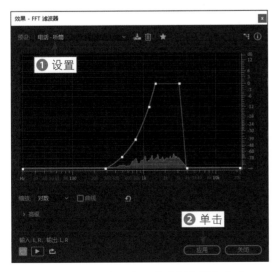

图 13-67　单击"中置声道提取器"命令

图 13-68　单击"播放"按钮

13.4.5　制作出水下语音的效果

在影视剧中经常有手机来电时，不小心把手机掉入水池中的剧情，通常手机落水后的来电铃声还会继续响十几秒。在Adobe Audition 2021软件中，除了可以模拟电话听筒声音，还可以通过"效果组"面板中的预设效果器，制作出水下语音的效果，下面介绍具体的操作方法。

扫码看教学视频

STEP 01 按【Ctrl+O】组合键，打开一段音频素材，如图13-69所示。

STEP 02 在菜单栏中选择"效果"｜"显示效果组"命令，打开"效果组"面板，❶在面板中单击"预设"右侧的下拉按钮■；❷在打开的下拉列表框中选择"水下语音"选项，如图13-70所示。

图 13-69　打开一段音频素材

图 13-70　选择"水下语音"选项

STEP 03 ❶添加"水下语音"效果器；❷单击"应用"按钮，如图13-71所示。

STEP 04 在"编辑器"窗口中单击"播放"按钮■，试听音频效果，如图13-72所示。

图 13-71　单击"应用"按钮

图 13-72　单击"播放"按钮

13.4.6　制作出"哔"屏蔽音效

大家都知道，人在情绪激动时，很可能在说话时带脏话，因此很多主播为了屏蔽脏话，或者屏蔽不想让观众听到的词汇时，就会用"哔"音效将其屏蔽掉。下面介绍在 Adobe Audition 2021 中制作出"哔"屏蔽音效的操作方法。

扫码看教学视频

STEP 01　按【Ctrl+O】组合键，打开一个项目文件，如图13-73所示。

STEP 02　双击轨道1中的音频，切换至波形编辑器，选择需要屏蔽的音频片段，如图13-74所示。

图 13-73　打开一个项目文件

图 13-74　选择需要屏蔽的音频片段

STEP 03　向下拖曳"调整振幅"按钮 ⚫ 至最小值，将所选片段调为静音，如图13-75所示。

STEP 04　返回多轨编辑器，在"文件"面板中导入"哔"声音频，将其添加至"轨道2"中，并调整至第1段音频静音的位置，如图13-76所示。

图 13-75　向下拖曳"调整振幅"按钮

图 13-76　调整音频位置

STEP 05　单击"播放"按钮 ▶，试听音频效果，如图13-77所示。

图 13-77　单击"播放"按钮

Chapter

14

高级:

实用技巧与音频输出

章前知识导读

本章主要介绍实用技巧与音频输出的操作方法，包括制作高质量的歌曲伴奏、修补抠取人声后的伴奏、无缝衔接两段不同的音频、音频过渡、输出不同格式的音频文件及设置输出区间与类型等内容。

◀) **新手重点索引**

▶ 音频处理实用技巧

▶ 输出不同格式的音频

▶ 设置输出区间与类型

14.1　音频处理实用技巧

在Adobe Audition 2021中，有很多实用性的功能，可以帮助主播制作出高质量的歌曲伴奏，也可以帮助主播录制自己想要的音效，还可以平滑过渡两段不同的音乐文件。本节主要介绍音频处理的实用技巧。

14.1.1　亲手制作自己想要的音效

扫码看教学视频

有一个职业，叫拟音师。拟音师是电视音响艺术的创作者之一。所谓拟音，就是把拍摄现场没有完成的声音部分，通过录制再进行后期制作，完成音效的模拟，包括脚步声、开关门声、倒水声、敲键盘的声音、玻璃碎掉的声音及汽车的鸣笛声等。

平常用到的各类音效，在各个网络平台上基本都能下载到，但有时遇到特殊的作品，找不到需要的音效时，便可以自己做拟音师的工作，自己录制需要的音效即可。

录制声音的技巧和设备，在本书第7章已做了详细介绍，这里不再赘述。下面直接以录制"敲键盘的声音"为例，介绍使用Adobe Audition 2021录制音效的操作方法。

STEP 01 在Adobe Audition 2021中，新建一个空白音频文件，如图14-1所示。

STEP 02 将麦克风连接至计算机主机的输入接口中，将麦克风对准手和键盘的位置，在"编辑器"窗口的下方单击"录制"按钮■，如图14-2所示。

STEP 03 执行操作后，即可在键盘上进行敲击，在录音过程中，❶"编辑器"窗口中将会显示录制的音波；❷单击"停止"按钮■，即可停止音效的录制操作，如图14-3所示。

图 14-1　新建一个空白音频文件

图 14-2　单击"录制"按钮

图 14-3　单击"停止"按钮

14.1.2 制作出高质量的歌曲伴奏

很多人喜欢唱歌，经常需要音乐伴奏，自己去翻唱歌曲，特别是音乐主播，这方面的需求通常比较高，但并不是所有歌曲的伴奏都能那么容易找得到，此时需要自己来制作歌曲的伴奏。在Adobe Audition 2021中，主播可以通过"中置声道提取器"将音频中的人声去除或降低人声，留下伴奏部分。下面介绍具体的操作方法。

STEP 01 按【Ctrl+O】组合键，打开一段音频素材，如图14-4所示。

图 14-4 打开一段音频素材

STEP 02 在菜单栏中选择"效果"|"立体声声像"|"中置声道提取器"命令，如图14-5所示。

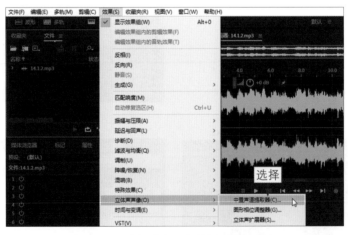

图 14-5 选择"中置声道提取器"命令

STEP 03 弹出"效果-中置声道提取器"对话框，❶单击"预设"右侧的下拉按钮 ，❷在打开的下拉列表框中选择"卡拉OK（降低人声20dB）"选项，如图14-6所示。

STEP 04 执行操作后，单击"应用"按钮，即可将音频中的伴奏提取出来，单击"播放"按钮 ，试听音频效果，如图14-7所示。

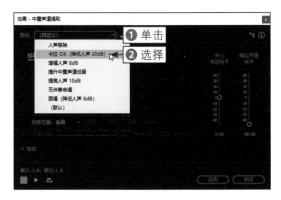

图 14-6 选择"卡拉 OK（降低人声 20dB）"选项

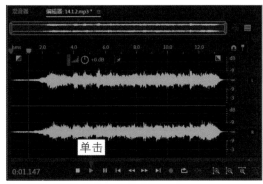

图 14-7 单击"播放"按钮

14.1.3 赋予嗓音和视频"高级感"

说起视频，大家首先想到的往往是华丽的镜头和精美的画面，但其实视频中的声音是比画面更为重要的存在。如果视频中的声音好听，内容丰富，全使人看完一个视频后仍意犹未尽。

要想视频中的声音好听、具有"高级感"，就要把控好录音这个流程。在本书的第7章和第8章中已经介绍了录音的设备、技巧等内容。总之，录制时需要关好门窗，做好隔音措施，最好在房间内放一些被子和枕头等柔软的物品，可以减少房间中的回音。

像计算机主机中的风扇，在主机运行时风扇的声音其实不小，但大家平常可能已经熟悉了这个声音，就会容易忽略掉。在录制音频时，可以用被子稍微包一下主机进行隔音，注意不要包得太久，时间长了主机容易过热。

录制完的音频通常都不会直接使用，要进行后期加工，才会让声音听起来更加专业。因此，在录制过程中，如果出现口误的情况，不需要重新录制，可以在口误后静默两三秒再接着录制。在后期加工剪辑时，静默的位置不会有音波起伏，这样很快就能找到口误的位置，然后将口误的部分音频删除即可。

为了让观众在看视频时有一个良好的听觉体验，可以将音频中比较难听的喘息声、换气声、停顿声及口水声进行删除或静音；除此以外，还可以使用Adobe Audition 2021对音频进行降噪处理。删除音频、对音频静音及降噪处理等操作方法在前文都已进行了详细介绍，这里不再一一复述，希望读者能够将前文所学的知识灵活运用，举一反三，制作出高质量、具有"高级感"的音频。

14.1.4 修补抠取人声后的伴奏

抠取人声后的伴奏，其音质可能会存在很多损坏的地方，此时可以应用Audition软件对伴奏音频进行修补，下面介绍具体的操作方法。

扫码看教学视频

STEP 01 按【Ctrl+O】组合键，打开一个项目文件，轨道1中的音频是抠取人声后音质有些损坏的伴奏，如图14-8所示。

STEP 02 在"效果组"面板中，❶单击"预设"右侧的下拉按钮；❷在打开的下拉列表框中选择"宽立体声制造（哈斯铝合金效果）"选项，如图 14-9 所示。

STEP 03 执行操作后，❶即可添加3个对应的效果器；❷单击第4个空白效果器后面的三角形按钮；❸在打开的下拉列表框中选择"振幅与压限"|"消除齿音"选项，如图14-10所示。

图 14-8　打开一个项目文件

图 14-9　选择"宽立体声制造（哈斯铝合金效果）"
选项

图 14-10　选择"消除齿音"选项

STEP 04 执行操作后，弹出"组合效果-消除齿音"对话框，不改变任何参数直接关闭对话框，❶即可添加"消除齿音"效果器；❷采用同样的方法在"效果组"面板中添加"多频段压缩器"和"强制限幅"两个效果器，如图14-11所示。

STEP 05 在编辑器中，将轨道1中的音频复制到轨道2中，如图14-12所示。

图 14-11　添加两个效果器

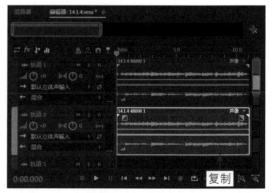

图 14-12　复制音频

STEP 06 在"效果器"面板中，❶单击第1个空白效果器后面的三角形按钮；❷在打

开的下拉列表框中选择"滤波与均衡"｜"FFT滤波器"选项，如图14-13所示。

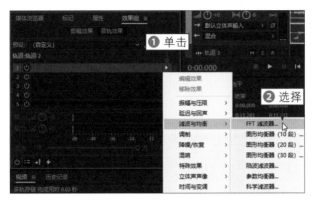

图 14-13　选择"FFT 滤波器"选项

STEP 07　弹出"组合效果-FFT滤波器"对话框，设置"预设"为"（默认）"，如图14-14所示。

STEP 08　在下方的曲线上，添加节点并调整曲线节点的位置，效果如图14-15所示。

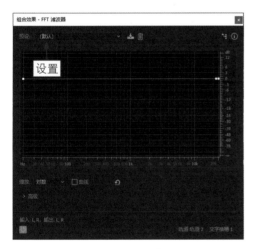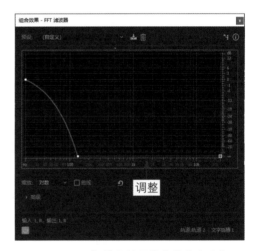

图 14-14　设置"预设"为"（默认）"　　　　图 14-15　添加节点并调整曲线节点的位置

STEP 09　关闭对话框，返回"编辑器"窗口，单击"播放"按钮▶，试听修补后的音频效果，如图14-16所示。

图 14-16　单击"播放"按钮

扫码看教学视频

14.1.5　音频自动剪断并无缝衔接

当需要的背景音乐只要两分钟，但找到的音乐长度为2分30秒左右，这种情况在Audition中要怎么处理呢？第1种方法，将音频直接剪辑到两分钟左右，再设置音频淡出即可；第2种方法，也是本例所要介绍的方法，将音频重新混合，让音频自动剪断并无缝衔接，下面介绍具体的操作方法。

STEP 01 按【Ctrl+O】组合键，打开一个项目文件，如图14-17所示。

图 14-17　打开一个项目文件

STEP 02 在"属性"面板中，❶展开"重新混合"选项组；❷单击"启用重新混合"按钮，如图 14-18 所示。

STEP 03 编辑器中会显示音频分析进度，如图14-19所示。

图 14-18　单击"启用重新混合"按钮

图 14-19　显示音频分析进度

STEP 04 分析完成后，在"属性"面板中设置"目标持续时间"为2:00.000，如图14-20所示。注意此处重新混合后，会有5秒左右的差距，可能少5秒也可能多5秒。

STEP 05 返回"编辑器"窗口，单击"播放"按钮▶，试听音频效果，如图14-21所示。

图 14-20　设置"目标持续时间"参数

图 14-21　单击"播放"按钮

★ 专家指点 ★

如果想要重新混合的时间更加精准，可以在"高级"选项组中选择"拉伸为确切的持续时间"复选框。但尽量不要选择该复选框，因为选择该复选框后重新混合的音频可能会出现失真的情况。

14.1.6　使两段不同的音乐平滑过渡

当两段不同的音乐放在一起时，如何让这两段音乐能够平滑过渡，而不显得杂乱呢？在Audition软件中，当两段音乐交叉叠放时，会自动为两段音乐添加交叉淡化的效果，但在播放试听时，还是会听到比较混乱的声音交杂在一起，此时我们可以先为两段音乐制作渐隐效果，再将其交叉叠放，这样便会使两段音乐平滑过渡，下面介绍具体的操作方法。

扫码看教学视频

STEP 01 按【Ctrl+O】组合键，打开一个项目文件，如图14-22所示。

STEP 02 选择第1个音频，在表示音量的黄色线上单击，添加一个关键帧，如图14-23所示。

图 14-22　打开一个项目文件

图 14-23　添加一个关键帧

STEP 03 在黄色线的末端单击，添加第2个关键帧，并向下拖曳调整音量为-14.0dB，制作音量渐隐效果，如图14-24所示。

图 14-24　向下拖曳关键帧调整音量

STEP 04 选择第2个音频，采用同样的方法，添加两个关键帧并调整音量，制作音量渐显效果，如图14-25所示。

图 14-25　添加两个关键帧并调整音量

STEP 05 执行操作后，选择第2个音频，并将其向左移动，使其与第1个音频交叉叠加在一起，如图14-26所示。

图 14-26　移动第 2 个音频

STEP 06 单击"播放"按钮 ，试听音频效果，如图14-27所示。

图 14-27　单击"播放"按钮

14.2　输出不同格式的音频

在Adobe Audition 2021的工作界面中，可以将制作完成的音频输出成MP3格式、WAV格式以及MAV格式等。本节主要介绍输出不同格式的音频文件的操作方法。

14.2.1　输出MP3音频文件

MP3格式的音乐在网络中的应用非常普及，MP3能够以高音质、低采样对数字音频文件进行压缩。下面介绍输出MP3音频文件的操作方法。

扫码看教学视频

STEP 01 按【Ctrl+O】组合键，打开一段音频素材，如图14-28所示。

图 14-28　打开一段音频素材

STEP 02 在菜单栏中选择"文件"丨"导出"丨"文件"命令，如图14-29所示。

图 14-29 选择"文件"命令

STEP 03 执行操作后，弹出"导出文件"对话框，单击"浏览"按钮，如图14-30所示。

★ 专家指点 ★

除了利用上述方法可以打开"导出文件"对话框外，还可以按【Ctrl+Shift+E】组合键，快速打开该对话框。

STEP 04 弹出"另存为"对话框，设置文件的导出名称与位置，如图14-31所示。

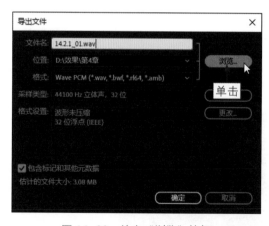

图 14-30 单击"浏览"按钮　　　　图 14-31 设置音频文件的名称与位置

STEP 05 设置完成后，单击"保存"按钮，返回"导出文件"对话框，在"位置"右侧的文本框中显示了刚设置的文件保存位置，❶单击"格式"右侧的下拉按钮；❷在打开的下拉列表框中选择"MP3音频"选项，如图14-32所示。

STEP 06 此时，显示音频的格式为MP3格式，单击"确定"按钮，如图14-33所示。执行操作后，即可将音频文件输出为MP3格式。

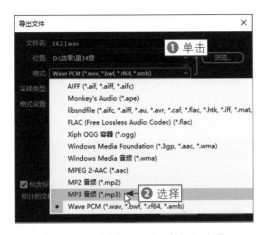

图 14-32　选择"MP3 音频"选项　　　　图 14-33　单击"确定"按钮

14.2.2　输出WAV音频文件

WAV的音质与CD相差无几，但WAV格式对存储空间的需求比较大，因为WAV文件的本身容量比较大。如果主播对音频的音质要求比较高，可以将音频输出为WAV格式，保留音频文件中的所有音源信息。下面介绍输出WAV音频文件的操作方法。

扫码看教学视频

STEP 01 按【Ctrl+O】组合键，打开一段音频素材，如图14-34所示。

STEP 02 在菜单栏中选择"文件"|"导出"|"文件"命令，弹出"导出文件"对话框，❶ 在其中设置音频文件的文件名与输出位置；❷ 单击"格式"右侧的下拉按钮；❸ 在打开的下拉列表框中选择 Wave PCM 选项，如图 14-35 所示。单击"确定"按钮，即可将音频文件输出为 WAV 格式。

图 14-34　打开一段音频素材

图 14-35　选择 Wave PCM 选项

14.2.3　重新设置音频输出采样类型

在Adobe Audition 2021软件中输出音频文件时，如果主播对当前音频的采样类型不满意，还可以转换音频文件的采样类型，使制作的音乐更加符合主播的需求。下面介绍重新设置音频输出采样类型的操作方法。

STEP 01 按【Ctrl+O】组合键，打开一段音频素材，如图14-36所示。

STEP 02 选择"文件"|"导出"|"文件"命令，弹出"导出文件"对话框，单击"采样类型"右侧的"更改"按钮，如图 14-37 所示。

STEP 03 弹出"变换采样类型"对话框，❶单击"采样率"右侧的下拉按钮 ；❷在打开的下拉列表框中选择48000选项，如图14-38所示。

STEP 04 设置完成后，单击"确定"按钮，返回"导出文件"对话

图 14-36　打开一段音频素材

框，其中显示了刚设置的音频采样类型，如图14-39所示。

STEP 05 在"导出文件"对话框中，设置音频导出的文件名、位置及格式，如图14-40所示。单击"确定"按钮，即可完成音频采样类型的变换操作。

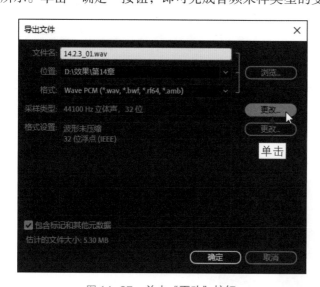

图 14-37　单击"更改"按钮

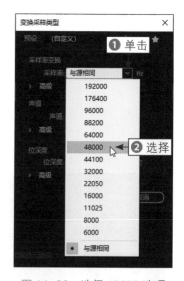

图 14-38　选择 48000 选项

★ 专家指点 ★

在"导出文件"对话框中，若取消选择"包含标记和其他元数据"复选框，则导出的音频中将不包括添加的各类标记数据。

图 14-39 显示了刚设置的音频采样类型

图 14-40 音频导出设置

14.2.4 重新设置音频的输出格式

扫码看教学视频

在Adobe Audition 2021软件中，可以根据需要设置音频的格式属性，包括音频的类型和比特率参数信息。如果音频输出的现有格式无法满足主播要求，可以针对音频的输出格式进行修改。下面介绍重新设置音频输出格式的操作方法。

STEP 01 按【Ctrl+O】组合键，打开一段音频素材，如图14-41所示。

STEP 02 选择"文件"|"导出"|"文件"命令，弹出"导出文件"对话框，❶ 设置音频文件的文件名和位置；❷ 单击"格式设置"右侧的"更改"按钮，如图 14-42 所示。

STEP 03 弹出"MP3 设置"对话框，❶ 单击"比特率"右侧的下拉按钮；❷ 在打开的下拉列表框中选择 128Kbps（48000Hz）选项，如图 14-43 所示。

图 14-41 打开一段音频素材

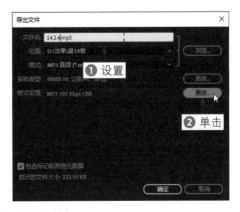

图 14-42 单击"更改"按钮

STEP 04 设置完成后，单击"确定"按钮，返回"导出文件"对话框，其中显示了刚设置的音频格式，单击"确定"按钮，即可开始转换并导出音频文件，如图14-44所示。

图 14-43　选择128Kbps（48000Hz）选项

图 14-44　单击"确定"按钮

14.3 设置输出区间与类型

在Adobe Audition 2021的工作界面中，用户可以输出多轨编辑器中的音频缩混文件，还可以将音频文件作为项目进行输出。

14.3.1　输出规定时间内的音频选区

在多轨编辑器中，如果主播对某一小段音频部分比较喜欢，希望单独输出的话，可以使用Adobe Audition 2021提供的"时间选区"功能，来输出多轨混音文件。下面介绍只输出规定时间内的音频选区的操作方法。

扫码看教学视频

STEP 01 按【Ctrl+O】组合键，❶打开一个项目文件；❷使用时间选择工具 I 在多轨编辑器中选择音频区间，如图14-45所示。

STEP 02 在菜单栏中选择"文件"｜"导出"｜"多轨混音"｜"时间选区"命令，如图14-46所示。

STEP 03 弹出"导出多轨混音"对话框，❶设置文件的名称与导出位置；❷单击"确定"按钮，即可开始导出时间选区内的多轨混音文件，如图14-47所示。

图 14-45　在多轨编辑器中选择音频区间

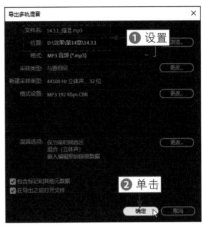

图 14-46 选择"时间选区"命令　　　　图 14-47 单击"确定"按钮

14.3.2 合成并输出整个项目的音频

合成输出整个项目是指不论混音项目中有多少条音频轨道、有多少段音频，都可以进行合并输出操作，合并成一段音频文件。下面介绍合成输出整个项目的音频文件的操作方法。

扫码看教学视频

STEP 01 按【Ctrl+O】组合键，打开一个项目文件，如图14-48所示。

STEP 02 在菜单栏中选择"文件"|"导出"|"多轨混音"|"整个会话"命令，弹出"导出多轨混音"对话框，如图 14-49 所示。

STEP 03 ❶ 在其中设置文件的名称与导出位置；❷ 单击"确定"按钮，即可导出整个项目文件中的音乐片段，如图14-50所示。

图 14-48 打开一个项目文件

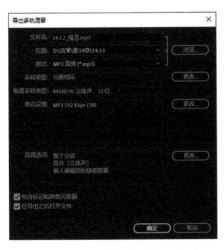

图 14-49 "导出多轨混音"对话框

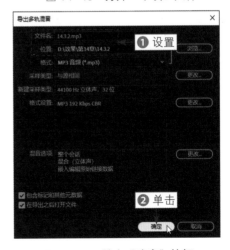

图 14-50 单击"确定"按钮

14.3.3 输出整个项目文件

当主播需要.sesx格式的项目文件时，可以将整个音频输出为.sesx格式。下面介绍输出.sesx格式的项目文件的操作方法。

扫码看教学视频

STEP 01 按【Ctrl+O】组合键，打开一个项目文件，如图14–51所示。

图 14–51　打开一个项目文件

STEP 02 在菜单栏中选择"文件"|"导出"|"会话"命令，弹出"导出混音项目"对话框，如图14–52所示。

STEP 03 ❶在其中设置文件的名称与导出位置；❷单击"确定"按钮，即可导出为.sesx格式的项目文件，如图14–53所示。

图 14–52　"导出混音项目"对话框

图 14–53　设置文件的名称与导出位置

Chapter

15

实战1：

录制主播个人歌曲

章前知识导读

通过前面章节知识点的学习，接下来主播可以试着录制自己的个人歌曲了。歌曲录制完成后，可以通过相关特效对歌曲文件进行后期处理，使歌曲的音质更加动听。本章主要介绍录制个人歌曲的操作方法。

◀)) **新手重点索引**

▶ 实例分析

▶ 录制过程分析

15.1 实例分析

在Adobe Audition 2021的工作界面中，主播可以亲手录制自己的音乐专辑、伴奏音乐等。在录制个人歌曲音乐文件之前，需要先预览项目效果，并掌握实例操作流程等内容，希望读者学完以后可以举一反三，录制出更多精彩专业的歌曲文件。

15.1.1　实例效果欣赏

本实例录制的歌曲是《我要你》，实例音波效果如图15-1所示。

录制的单轨音乐

合成的多轨伴奏音乐

图 15-1　制作歌曲《我要你》

15.1.2　实例操作流程

首先新建一个音频文件，录制清唱歌曲《我要你》，对录制完成的歌曲进行噪音特效的处理，并调整声音的大小；然后新建一个多轨会话文件，插入刚录制的歌曲文件，并添加歌曲的伴奏文件，对音频进行合成处理，完成个人歌曲的录制操作。

15.2　录制过程分析

本节主要介绍录制歌曲的操作过程，包括新建空白的音频文件、录制清唱的歌曲文件、去除噪音优化歌曲声音、调整录制的歌曲声音大小、创建空白的多轨项目文件、为清唱歌曲添加伴奏效果及歌曲合成后输出为MP3文件等内容。

15.2.1　新建空白的音频文件

扫码看教学视频

在录制清唱的歌曲文件前，首先需要在Adobe Audition 2021的工作界面中新建一个空白的音频文件，下面介绍具体的操作方法。

STEP 01 在菜单栏中选择"文件"|"新建"|"音频文件"命令，弹出"新建音频文件"对话框，在其中设置文件名、采样率及声道等参数，如图15-2所示。

STEP 02 单击"确定"按钮，即可创建一个空白的单轨音频文件，如图15-3所示。

图 15-2　设置参数

图 15-3　创建一个空白的单轨音频文件

15.2.2　录制清唱的歌曲文件

扫码看教学视频

在Adobe Audition 2021的工作界面中创建单轨音频文件后，接下来将输入和输出设备与计算机正确连接，然后通过下面的操作步骤开始录制清唱的歌曲文件。

STEP 01 在"编辑器"窗口的下方单击"录制"按钮█，录制清唱的歌曲文件，如图15-4所示。在录制歌曲的过程中，由于一首歌的时间比较长，用户可以对音频进行中途暂停操作，准备好了以后再单击"录制"按钮█，继续录制下一段音频。

STEP 02 待歌曲录制完成后，单击"编辑器"窗口下方的"停止"按钮█，完成一整首歌曲的录制操作，如图15-5所示。歌曲录制完成后，要及时保存，以免文件丢失。

图 15-4　单击"录制"按钮

图 15-5　单击"停止"按钮

STEP 03 在菜单栏中选择"文件"Ⅰ"保存"命令，弹出"另存为"对话框，❶设置音频文件的文件名与保存位置；❷单击"确定"按钮，如图15-6所示，即可保存录制的歌曲文件。

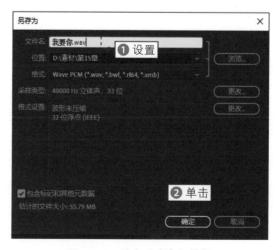

图 15-6　单击"确定"按钮

15.2.3　去除噪音优化歌曲声音

用户在录制歌曲的过程中，会连同外部的杂音一起录进音频中，此时需要对歌曲文件进行降噪处理，消除歌曲中的噪音，下面介绍具体的操作方法。

扫码看教学视频

STEP 01 选取时间选择工具 ，❶在歌曲文件中选择出现的噪音区间；❷在菜单栏中选择"效果"|"降噪/恢复"|"捕捉噪声样本"命令，捕捉歌曲中的噪声样本信息，如图15-7所示。

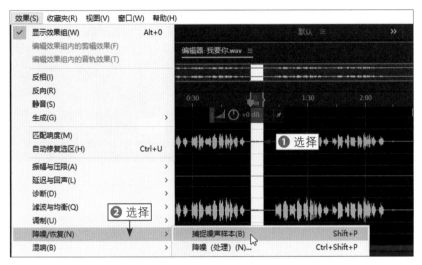

图 15-7　选择"捕捉噪声样本"命令

STEP 02 ❶按【Ctrl+A】组合键全选整段歌曲文件；❷在菜单栏中选择"效果"|"降噪/恢复"|"降噪（处理）"命令，如图15-8所示。

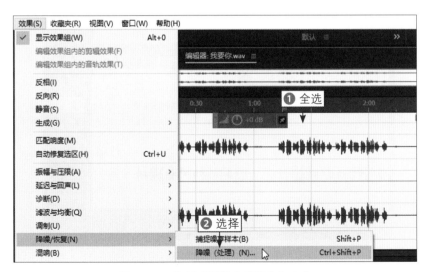

图 15-8　选择"降噪（处理）"命令

STEP 03 弹出"效果–降噪"对话框，保持各选项为默认设置，以开始捕捉的噪声样本

为前提，单击"应用"按钮，如图15-9所示。

STEP 04 执行操作后，即可开始处理录制的歌曲文件，自动去除歌曲中的噪音部分，使播放效果更佳。单击"播放"按钮▶，试听处理后的歌曲文件，如图15-10所示。

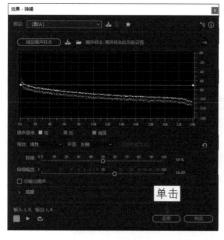

图 15-9 单击"应用"按钮　　　　　图 15-10 试听处理后的歌曲文件

15.2.4 调整录制的歌曲声音大小

扫码看教学视频

在Adobe Audition 2021的工作界面中，还可以调整歌曲的声音振幅，将音量调至合适的大小。下面介绍调整歌曲声音大小的操作方法。

STEP 01 ❶按【Ctrl+A】组合键全选整段歌曲文件；❷在"编辑器"窗口的"调节振幅"数值框中输入8.4，如图15-11所示。

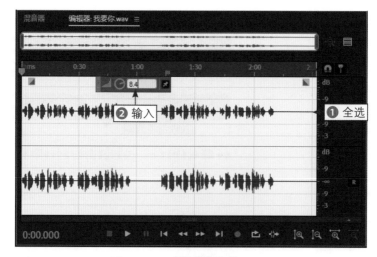

图 15-11 在数值框中输入 8.4

STEP 02 按【Enter】键确认，即可调高声音的音量，在"编辑器"窗口中可以查看修改后的歌曲音波大小，如图15-12所示。

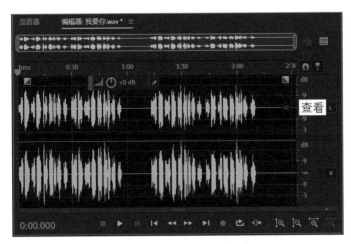

图 15-12　查看修改后的歌曲音波大小

15.2.5　创建空白的多轨项目文件

扫码看教学视频

在Adobe Audition 2021的工作界面中，如果用户需要创建多段音频文件，就需要在多轨编辑器中对歌曲文件进行编辑。下面介绍创建多轨项目文件的操作方法。

STEP 01 在菜单栏中选择"文件"|"新建"|"多轨会话"命令，弹出"新建多轨会话"对话框，在其中设置会话名称、文件夹位置及采样率等参数，如图15-13所示。

STEP 02 单击"确定"按钮，即可创建一个空白的多轨项目文件，如图15-14所示。

图 15-13　设置参数

图 15-14　新建一个多轨项目文件

15.2.6　为清唱歌曲添加伴奏效果

扫码看教学视频

当主播录制并处理完清唱的歌曲文件后，接下来可以为清唱的歌曲添加背景伴奏，使歌曲更具活力。下面介绍为录制的清唱歌曲添加伴奏音乐的操作方法。

STEP 01 在"文件"面板中，选择前面录制完成的歌曲文件，如图15-15所示。

STEP 02 按住鼠标左键并拖曳至右侧的轨道1中，添加清唱歌曲文件，如图15-16所示。

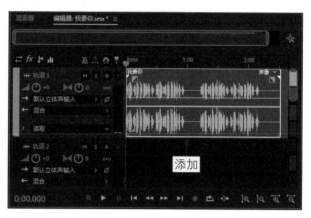

图 15-15　选择前面录制完成的歌曲文件　　　　图 15-16　添加清唱歌曲文件

STEP 03 在"文件"面板中，❶单击"导入文件"按钮 ；❷导入伴奏音乐文件，如图15-17所示。

STEP 04 将伴奏音乐文件拖曳至右侧的轨道2中，❶添加背景伴奏文件；❷单击"播放"按钮 ，试听最终录制并编辑完成的个人歌曲文件，如图15-18所示。

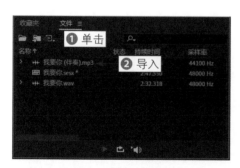

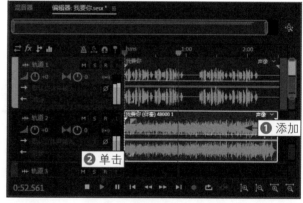

图 15-17　导入伴奏音乐文件　　　　　　图 15-18　试听最终录制并编辑完成的个人歌曲文件

15.2.7　歌曲合成后输出为MP3文件

市面上的音乐文件大多是MP3格式的，因此为了方便使用和视听，可以将录制的歌曲文件合成输出为MP3格式的文件。下面介绍将多轨歌曲输出为MP3音频文件的操作方法。

扫码看教学视频

STEP 01 选择"文件"|"导出"|"多轨混音"|"整个会话"命令，如图15-19所示。

STEP 02 弹出"导出多轨混音"对话框，在其中设置文件名和位置，如图15-20所示。

图 15-19　单击"整个会话"命令

STEP 03 ❶单击"格式"右侧的下拉按钮 ▼；❷在打开的下拉列表框中选择"MP3音频"选项，设置导出格式为MP3音频格式，如图15-21所示。

图 15-20　设置文件名和位置

图 15-21　选择"MP3 音频"选项

STEP 04 单击"确定"按钮，即可导出歌曲文件并显示导出进度，如图15-22所示。

图 15-22　导出歌曲文件并显示导出进度

实战 2：

为小电影进行配音

章前知识导读

小电影是指能够通过互联网新媒体平台传播 30 分钟之内的影片，适合在移动状态和短时休闲状态下观看，特别符合如今年轻人的口味。当用户录制好小电影后，还需要进行后期配音，这样制作的小电影才是完整的。

◀) **新手重点索引**

▶ 实例分析

▶ 录制过程分析

16.1 实例分析

在Adobe Audition 2021的工作界面中，主播可以为视频、电影等画面录制旁白和配音、添加背景音乐等。为小电影录制对话配音之前，需要先预览项目效果，并掌握实例操作流程等内容，希望读者学完以后可以举一反三，录制出更多与视频画面匹配的音频声效文件。

16.1.1 实例效果欣赏

本实例为小电影《叛逃者》录制对话配音，实例音波效果如图16-1所示。

录制的单轨音频

合成的多轨配音和音乐

图 16-1 为小电影《叛逃者》录制对话配音

16.1.2 实例操作流程

首先创建一个多轨会话文件，在"文件"面板中导入小电影视频画面，在"视频"面板中预览视频效果，将视频添加至"编辑器"窗口的轨道中；然后为视频画面录制对话配音，并配上符合视频画面的背景音乐；再通过第三方软件将视频与音频进行合成输出操作。

16.2 录制过程分析

本节主要介绍为小电影录制对话配音的操作方法，包括新建空白的多轨项目、导入小电影视频画面、为小电影录制对话配音、对配音文件进行声效处理、去除噪音并调高轨道音量及为小电影添加背景音乐等内容，希望读者能够熟练掌握本节内容。

16.2.1 新建空白的多轨项目

为小电影录制对话配音之前，首先需要新建多轨会话文件，下面介绍新建多轨会话文件的操作方法。

扫码看教学视频

STEP 01 在菜单栏中选择"文件"|"新建"|"多轨会话"命令，弹出"新建多轨会话"对话框，在其中设置会话名称、文件夹位置及采样率等，如图16-2所示。

STEP 02 单击"确定"按钮，即可创建一个空白的多轨项目文件，如图16-3所示。

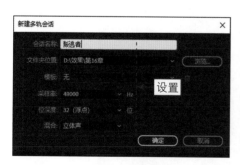

图 16-2 设置参数

图 16-3 新建一个多轨项目文件

16.2.2 导入小电影视频画面

为小电影配音之前，首先需要将小电影的视频文件导入到多轨项目中，下面介绍导入小电影视频画面的操作方法。

扫码看教学视频

STEP 01 在"文件"面板中，❶单击"导入文件"按钮 ，❷导入小电影视频文件，如图16-4所示。

STEP 02 将视频拖曳至多轨编辑器中，❶此时会显示一条"视频引用"轨道；❷释放鼠标即可将视频添加到新增的轨道中；❸选择轨道1中自动提取的音频，由于视频没有背景音乐，因此提取出的音频没有音波显示，如图16-5所示。

图 16-4　导入小电影视频文件

图 16-5　选择自动提取的音频

STEP 03 按【Delete】键，将自动提取的音频删除，单击"编辑器"窗口中的"播放"按钮 ，在"视频"面板中可以查看小电影视频画面效果，如图16-6所示。

图 16-6　查看小电影视频画面效果

16.2.3　为小电影录制对话配音

　　导入小电影后，接下来主播只需要根据小电影中的对话字幕，录制配音文件即可。下面介绍录制小电影对话配音的操作方法。

STEP 01　❶单击轨道1中的"录制准备"按钮 ，准备录制对话配音文件；❷单击"录制"按钮 ，即可开始录制声音，如图16-7所示。

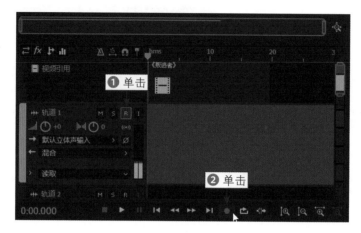

图 16-7　单击"录制"按钮

STEP 02　录制完成后，❶单击"停止"按钮 ；❷在轨道1中即可显示录制的配音文件，如图16-8所示。

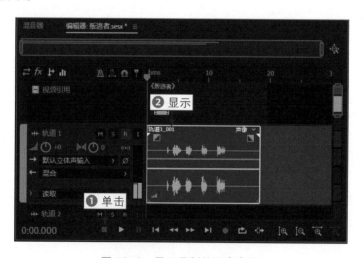

图 16-8　显示录制的配音文件

16.2.4　对配音文件进行声效处理

　　由于小电影中的配音部分设定为语音通话，因此主播录制完配音后，需要为配音文件进行声效处理，使配音文件听起来像电话听筒里的声音。下面介绍对配音文件进行声效处理的操作方法。

STEP 01 在"效果组"面板中，❶单击"预设"右侧的下拉按钮■；❷在打开的下拉列表框中选择"打电话中"选项，如图16-9所示。

STEP 02 执行操作后，即可添加"打电话中"效果器，并使配音文件呈现手机通话效果，如图16-10所示。

图 16-9　选择"打电话中"选项

图 16-10　添加"打电话中"效果器

16.2.5　去除噪音并调高轨道音量

扫码看教学视频

主播在录制配音的过程中，多多少少都会有点噪声，此时需要消除配音文件中的噪音，提高配音文件的音质效果。下面介绍去除噪音并调高轨道音量的操作方法。

STEP 01 双击多轨"编辑器"窗口中录制的配音文件，切换至波形编辑器中，选取时间选择工具■，❶在配音文件中选择出现的噪音区间；❷在菜单栏中选择"效果"|"降噪/恢复"|"捕捉噪声样本"命令，捕捉配音文件中的噪声样本信息，如图16-11所示。

图 16-11　选择"捕捉噪声样本"命令

STEP 02 按【Ctrl+A】组合键全选整段录音文件，在菜单栏中选择"效果"|"降噪/恢复"|"降噪（处理）"命令，弹出"效果-降噪"对话框，保持各选项为默认设置，以开始捕捉的噪声样本为前提，单击"应用"按钮，即可为配音文件降噪，如图16-12所示。

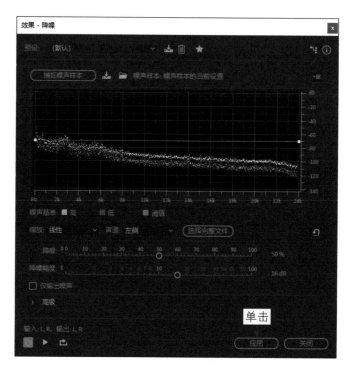

图 16-12 单击"应用"按钮

STEP 03 返回多轨编辑器，在轨道1面板中将"音量"调为+15，如图16-13所示。

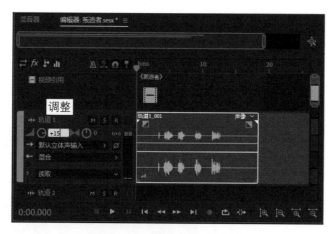

图 16-13 调整"音量"参数

16.2.6 为小电影添加背景音乐

接下来可以选择一段与小电影相匹配的背景音乐，为小电影添加配乐后，可以使小电影的画面更具吸引力，下面介绍具体的操作方法。

扫码看教学视频

STEP 01 在"文件"面板中，❶单击"导入文件"按钮 ；❷导入背景音乐，如图16-14所示。

STEP 02 将背景音乐文件拖曳至右侧的轨道2中，❶添加背景音乐文件；❷单击"播

放"按钮，试听对话配音与背景音乐文件的声效，如图16–15所示。

图 16–14　导入背景音乐

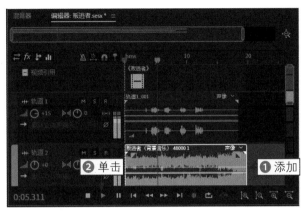

图 16–15　试听对话配音与背景音乐文件的声效

16.2.7　对声音进行合成输出操作

接下来需要将对话配音和背景音乐合成为一个音频文件，下面介绍对声音进行合成输出的具体操作方法。

扫码看教学视频

STEP 01 选择"文件"丨"导出"丨"多轨混音"丨"整个会话"命令，如图16–16所示。

STEP 02 弹出"导出多轨混音"对话框，❶在其中设置文件名、位置及格式等参数；❷单击"确定"按钮，即可将会话文件合成并输出为MP3文件，如图16–17所示。

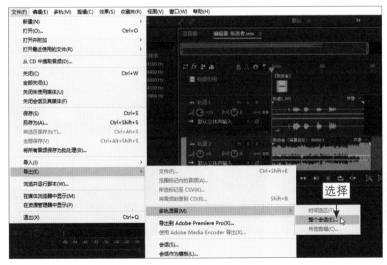

图 16–16　选择"整个会话"命令

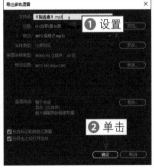

图 16–17　单击"确定"按钮

16.2.8　将小电影与音频进行合成

在Audition软件中导出的都是音频文件，因此需要借助其他软件将小电影和导出的音频文件进行合成。下面以Premiere软件为例，介绍将小电影与音频进行合成的操作方法。

扫码看教学视频

STEP 01 打开Premiere软件，新建一个项目文件，在"项目"面板的空白位置处单击鼠标右键，在弹出的快捷菜单中选择"导入"命令，如图16-18所示。

STEP 02 弹出"导入"对话框，❶在其中选择需要导入的小电影视频文件；❷单击"打开"按钮，如图16-19所示。执行操作后，即可将小电影导入至"项目"面板中。

图 16-18　选择"导入"命令　　　　图 16-19　单击"打开"按钮

STEP 03 采用同样的方法，将前面从Audition软件中导出的配音文件，导入到Premiere软件的"项目"面板中，效果如图16-20所示。

STEP 04 执行上述操作后，依次将小电影视频文件和配音文件拖曳至右侧的"时间轴"面板中，如图16-21所示。

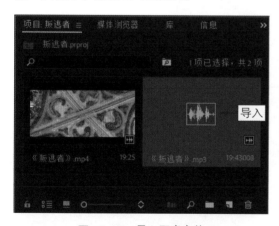

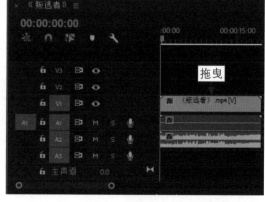

图 16-20　导入配音文件　　　　图 16-21　将文件拖曳至"时间轴"面板中

STEP 05 在预览窗口中可以播放视频，查看小电影与音频的合成效果，如图16-22所示。

STEP 06 ❶选择"时间轴"面板；❷在菜单栏中选择"文件"|"导出"|"媒体"命令，如图16-23所示。

STEP 07 弹出"导出设置"对话框，如图16-24所示。

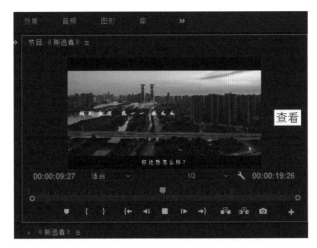

图 16-22　查看小电影与音频的合成效果

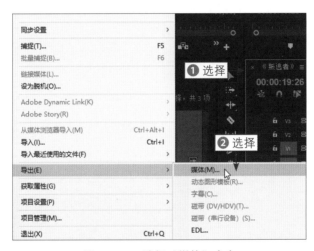

图 16-23　选择"媒体"命令

图 16-24　"导出设置"对话框

STEP 08 ❶设置"格式"为H.264；❷单击"输出名称"右侧的链接，如图16-25所示。

STEP 09 弹出"另存为"对话框，❶在其中可以设置保存位置和文件名；❷单击"保存"按钮，如图16-26所示。

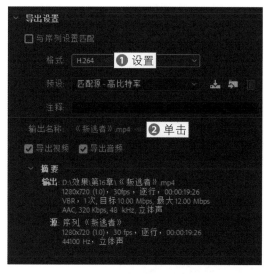

图 16-25　单击蓝色名称链接

图 16-26　单击"保存"按钮

STEP 10 返回"导出设置"对话框，单击底部的"导出"按钮，如图16-27所示。稍等片刻，即可将视频导出。

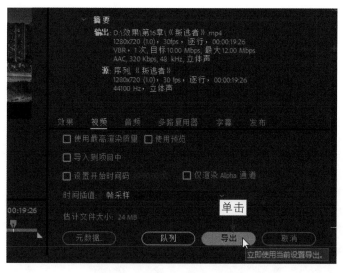

图 16-27　单击"导出"按钮

实战 3：

有声书制作全流程

章前知识导读

有声书和电子书都是时代发展的产物。现如今，有声书越来越受人欢迎，已经成为人们"快餐"文化的一部分。本章将节选一段有声书内容，以此为例向大家介绍有声书的后期制作流程，帮助读者在今后的工作中可以独立完成全本有声书的制作。

◀) **新手重点索引**

▶ 实例分析

▶ 录制过程分析

17.1 实例分析

要制作有声书，首先需要监制拿到有版权的小说；然后将小说转交给画本人员，对小说中的人物对话进行标色，例如旁白一般为白色背景、黑色字，人物A的对话颜色可以标为黄色背景、黑色字，人物B的对话颜色可以标为蓝色背景、红色字等；对话标色完成后，即可将小说转交给主播录制干音；对轨人员接到干音后，按照画本人员标记的颜色进行对话衔接，形成自然流畅的对话；然后交给审听人员对音频进行审核；等后期人员接到审核无误的干音后，即可根据编剧的本子构建场景、铺垫音乐音效等，最后合成成品。

如果主播是自己独立完成一本有声书的制作，可以自己兼任上述流程中提到的所有岗位。本实例节选小说《梦醒》中的片段为例，向大家介绍有声书的后期制作全流程，该片段中除了对话和旁白需要主播录制外，其他钟表声、下雨声及背景音乐都需要提前准备好。

17.1.1 实例效果欣赏

本实例为有声书《梦醒》中的片段录制旁白和配音，实例音波效果如图17-1所示。

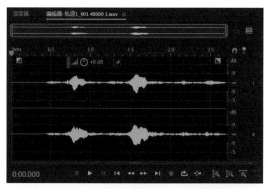

录制的单轨音频

合成的多轨配音和音乐

图 17-1 为有声书《梦醒》中的片段录制旁白和配音

17.1.2　实例操作流程

首先创建一个多轨会话文件，在"编辑器"窗口中录制有声书干音；然后对有声书干音进行对轨剪辑，为音频去除噪音，并在对应的位置处添加声效和背景音乐等；最后对音频进行合成输出操作。

17.2 录制过程分析

本节主要介绍为有声书录制配音和旁白的操作方法，包括新建空白的多轨项目、主播录制有声书干音、对干音音频进行对轨剪辑、对干音音频进行声效处理、添加声音音效和背景音乐及对音频进行合成输出等内容，希望大家熟练掌握。

17.2.1　新建空白的多轨项目

扫码看教学视频

为有声书录制对话配音之前，首先需要新建多轨会话文件，下面介绍新建多轨会话文件的操作方法。

STEP 01 在工具栏中单击"查看多轨编辑器"按钮 **多轨**，弹出"新建多轨会话"对话框，在其中设置会话名称、文件夹位置及采样率等参数，如图17-2所示。

STEP 02 单击"确定"按钮，即可创建一个空白的多轨项目文件，如图17-3所示。

图 17-2　设置参数

图 17-3　新建一个多轨项目文件

17.2.2　主播录制有声书干音音频

扫码看教学视频

多轨项目创建完成后，即可开始录制有声书中的对话和旁白等干音音频，下面介绍具体的操作方法。

STEP 01 ❶单击轨道1中的"录制准备"按钮 **R**，准备录制对话干音音频；❷单击"录制"按钮 ●，即可开始录制声音，如图17-4所示。

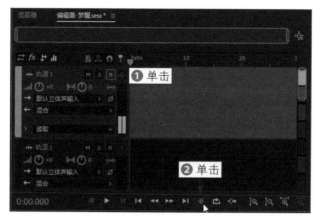

图 17-4 单击"录制"按钮（1）

STEP 02 录制完成后，❶单击"停止"按钮◼️；❷在轨道1中即可显示录制的对话干音音频，如图17-5所示。

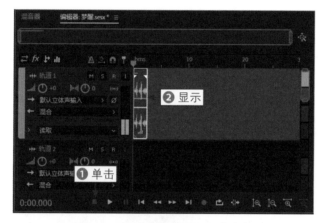

图 17-5 显示录制的对话干音音频

STEP 03 ❶拖曳时间线至第1段干音后面一点的位置，准备录制旁白干音音频；❷单击"录制"按钮◼️，即可开始录制声音，如图17-6所示。

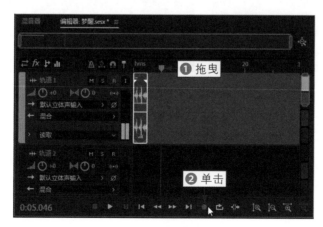

图 17-6 单击"录制"按钮（2）

STEP 04 录制完成后，❶单击"停止"按钮■；❷在轨道1中即可显示录制的旁白干音音频，如图17-7所示。

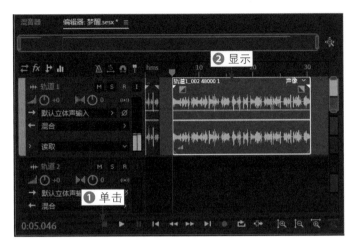

图 17-7 显示录制的旁白干音音频

17.2.3 对干音音频进行对轨剪辑

有声书干音音频录制完成后，即可对念错的部分进行清除，并对干音音频进行对轨剪辑，将干音音频调整到正确的位置，下面介绍具体的操作方法。

扫码看教学视频

STEP 01 放大音轨上的音波，使用时间选择工具Ⅰ选择旁白音频中念错的片段，如图17-8所示。

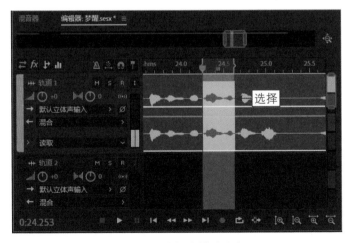

图 17-8 选择念错的片段

STEP 02 按【Delete】键，将选择的片段删除，如图17-9所示。

STEP 03 此时，音频被分割成了两段，缩小音轨上的音波，使用移动工具将后一段音频向前移动，使两段音频相连，如图17-10所示。

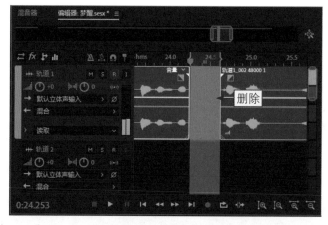

图 17-9　将选择的片段删除

图 17-10　向前移动后一段音频

STEP 04 保持轨道1中的第1段音频的位置不变，按住【Ctrl】键的同时选择后面的两段音频，通过拖曳的方式，将所选音频调整到第1段音频的后面，使3段音频衔接在一块，如图17-11所示。

图 17-11　调整所有音频片段的位置

扫码看教学视频

17.2.4　对干音音频进行声效处理

接下来需要对录制的对话干音音频进行声效处理，使对话更加符合当前情景中人物的状态。例如，如果人物站在大厅中，那么他听到的声音会带有一点回声；如果人物落水了，听到岸上的声音就会很不真切，带着一些混响声。下面介绍对干音音频进行声效处理的操作方法。

STEP 01 在多轨编辑器中选择第1段对话干音音频并双击，切换至波形编辑器，如图17-12所示。

图 17-12　切换至波形编辑器

STEP 02 在菜单栏中选择"效果"|"混响"|"室内混响"命令，如图17-13所示。

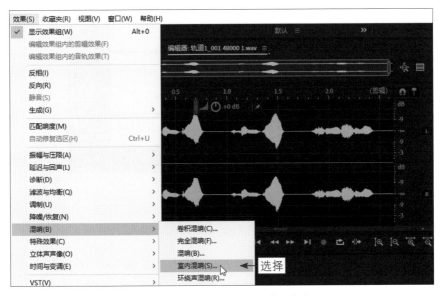

图 17-13　选择"室内混响"命令

STEP 03 弹出"效果-室内混响"对话框，❶单击"预设"右侧的下拉按钮▼；❷在打开的下拉列表框中选择"俱乐部外"选项，如图17-14所示。

STEP 04 执行操作后，❶即可改变对话框中的各项参数；❷单击"应用"按钮，应用"俱乐部外"效果器，如图17-15所示。

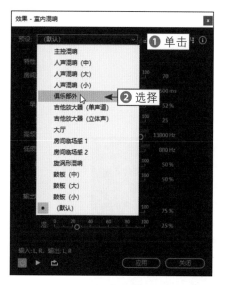

图 17-14 选择"俱乐部外"选项

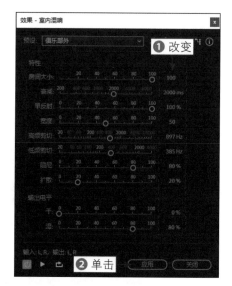

图 17-15 单击"应用"按钮

STEP 05 按【Ctrl+S】组合键保存制作的声效，在"编辑器"窗口中可以查看添加声效后的音波效果，如图17-16所示。

图 17-16 查看添加声效后的音波效果

17.2.5 添加声音音效和背景音乐

接下来为有声书添加背景音乐和当前情景中的环境音效，使有声书更加丰富、真实，让听众拥有沉浸式的听觉体验。下面介绍添加声音音效和背景音乐的操作方法。

扫码看教学视频

STEP 01 在"文件"面板中，❶单击"导入文件"按钮🗗；❷导入背景音乐和音效，如图17-17所示。

图 17-17 导入背景音乐和音效

STEP 02 将窗外下雨声音效拖曳至右侧的轨道2中，并使结束位置与轨道1中的结束位置对齐，添加窗外下雨声音效，如图17-18所示。

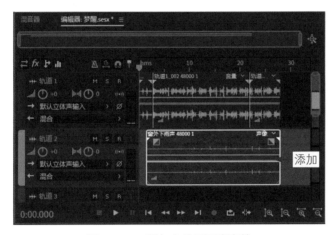

图 17-18 添加窗外下雨声音效

STEP 03 ❶拖曳时间线至合适的位置；❷将鼠标移至音效左侧的白色边框上，此时鼠标指针呈显示，如图17-19所示。

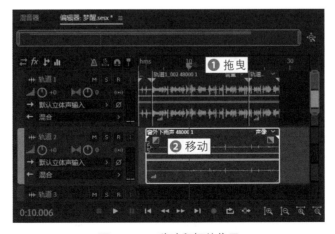

图 17-19 移动鼠标的位置

STEP 04 按住鼠标左键并向右拖曳至时间线的位置，剪辑音效时长，如图17-20所示。

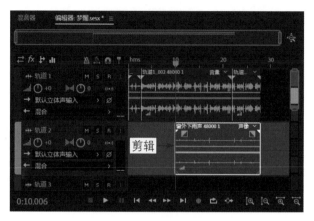

图 17-20　剪辑音效时长

STEP 05 在"编辑器"窗口中试听音频，确认需要添加打雷声音效的位置，将时间线定位在该处，如图17-21所示。

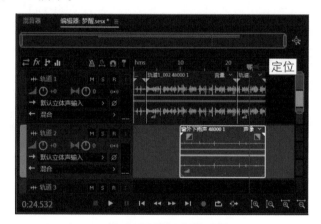

图 17-21　定位时间线的位置

STEP 06 在"文件"面板中，将打雷声音效拖曳至轨道3中时间线定位的位置处，添加打雷声音效，如图17-22所示。

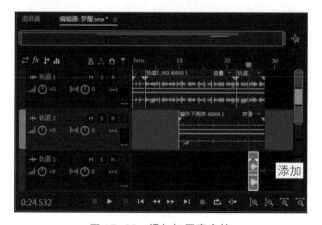

图 17-22　添加打雷声音效

★ 专家指点 ★

如果添加的背景音乐和音效听上去很突兀，主播可以根据前文所学，为音乐和音效制作淡入淡出效果，使各个音频衔接得更加顺畅。需要注意的是，添加完背景音乐和音效后，记得整体试听一遍，不能让背景音乐和音效的声音太大，否则会把干音音频的声音覆盖掉。

STEP 07 使用上述同样的方法，将钟表声和背景音乐分别添加至轨道4和轨道5中，效果如图17-23所示。

图 17-23 添加钟表声和背景音乐

17.2.6 对音频进行合成输出操作

接下来需要将对话配音、旁白、环境音效及背景音乐合成为一个音频文件，下面介绍对音频进行合成输出的具体操作方法。

扫码看教学视频

STEP 01 在菜单栏中选择"文件"｜"导出"｜"多轨混音"｜"整个会话"命令，如图17-24所示。

图 17-24 选择"整个会话"命令

STEP 02 弹出"导出多轨混音"对话框，如图17-25所示。

STEP 03 ❶在"文件名"文本框中输入需要保存的名称；❷单击"浏览"按钮，如图17-26所示。

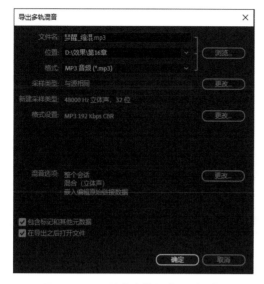

图 17-25　"导出多轨混音"对话框

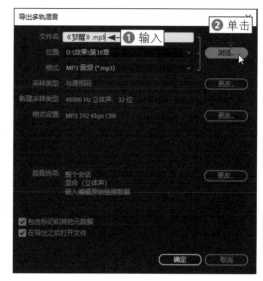

图 17-26　单击"浏览"按钮

STEP 04 弹出"导出多轨混音"对话框，❶在其中可以设置文件的保存位置；❷单击"保存"按钮，如图17-27所示。

STEP 05 返回上一个对话框，单击"确定"按钮，如图17-28所示。稍等片刻，即可将音频保存成功。

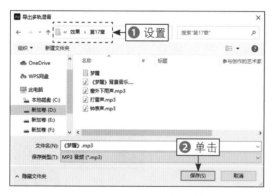

图 17-27　单击"保存"按钮

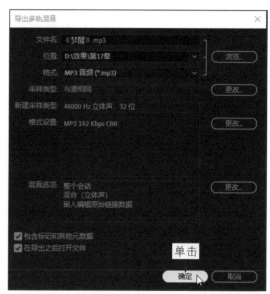

图 17-28　单击"确定"按钮

Adobe Audition 2021 快捷键速查

项目名称	快捷键	项目名称	快捷键
新建多轨合成项目	Ctrl+N	复制为新文件	Shift+Alt+C
新建音频文件	Ctrl+Shift+N	粘贴	Ctrl+V
打开文件	Ctrl+O	粘贴为新文件	Ctrl+Alt+V
关闭文件	Ctrl+W	混合式粘贴	Ctrl+Shift+V
保存文件	Ctrl+S	删除	Delete
另存为文件	Ctrl+Shift+S	波纹删除已选中素材	Shift+Backspace
保存选中为	Ctrl+Alt+S	波纹删除已选中素材内的时间选区	Alt+Backspace
全部保存	Ctrl+Shift+Alt+S	波纹删除所有轨道内的时间选区	Ctrl+Shift+Backspace
导入文件	Ctrl+I	裁剪	Ctrl+T
导出文件	Ctrl+Shift+E	全选	Ctrl+A
刻录音频到 CD	Shift+B	选择已选中声轨至结束的素材	Ctrl+Alt+A
退出	Ctrl+Q	选择已选中声轨内的下一个素材	Alt+Right Arrow
移动工具	V	取消全选	Ctrl+Shift+A
切割工具	R	清除时间选区	G
滑动工具	Y	转换采样类型	Shift+T
时间选择工具	T	添加 Cue 标记	M
合并选择工具	E	添加 CD 轨道标记	Shift+M
套索选择工具	D	删除选中标记	Ctrl+0
污点修复刷工具	B	删除所有标记	Ctrl+Alt+0
撤销	Ctrl+Z	移动指示器到下一处	Ctrl+Right Arrow
重做	Ctrl+Shift+Z	移动指示器到前一处	Ctrl+ ←
重复执行上次的操作	Ctrl+R	编辑原始资源	Ctrl+E
启用所有声道	Ctrl+Shift+B	键盘快捷键	Alt+K
启用左声道	Ctrl+Shift+L	选区向内调节	Shift+I
启用右声道	Ctrl+Shift+R	选区向外调节	Shift+O

项目名称	快捷键	项目名称	快捷键
剪切	Ctrl+X	从左侧向左调节	Shift+H
复制	Ctrl+C	从左侧向右调节	Shift+J
从右侧向左调节	Shift+K	放大（时间）	=
从右侧向右调节	Shift+L	缩小（时间）	—
启用吸附	S	重置缩放（时间）	\
添加立体声轨	Alt+A	全部缩小（所有坐标）	Ctrl+ \
添加立体声总线声轨	Alt+B	显示 HUD	Shift+U
删除选中轨道	Ctrl+Alt+Backspace	信号输入表	Alt+I
拆分	Ctrl+K	最小化	Ctrl+M
素材增益	Shift+G	显示与隐藏编辑器	Alt+1
编组素材	Ctrl+G	显示与隐藏效果组	Alt+0
挂起编组	Ctrl+Shift+G	显示与隐藏"文件"面板	Alt+9
修剪到时间选区	Alt+T	显示与隐藏"频率分析"面板	Alt+Z
向左微移	Alt+,	显示与隐藏"电平表"面板	Alt+7
向右微移	Alt+.	显示与隐藏"标记"面板	Alt+8
自动修复选区	Ctrl+U	显示与隐藏"匹配音量"面板	Alt+5
采集噪声样本	Shift+P	显示与隐藏"元数据"面板	Ctrl+P
降噪	Ctrl+Shift+P	显示与隐藏"调音台"面板	Alt+2
进入多轨编辑器	0	显示与隐藏"相位表"面板	Alt+X
进入波形编辑器	9	显示与隐藏"属性"面板	Alt+3
进入 CD 编辑器	8	显示与隐藏选区/视图控制	Alt+6
频谱频率显示	Shift+D		